6520

Conserver ce
feuillet de
garde

Pierre Gassendi

(Pages 1 à 240)

[Le titre et la fin n'ont jamais été imprimés]

INTRODUCTION.

SA MAJESTÉ L'EMPEREUR ET ROI étant en son Conseil,

Séance du Conseil d'état, du 5 Mars 1808.

Une députation de la classe des beaux-arts de l'Institut a été présentée par S. Exc. le Ministre de l'intérieur, et admise à la barre du Conseil.

La députation était composée de MM. Bervic, président; Vincent, vice-président; Joachim le Breton, secrétaire perpétuel; Vien, sénateur; Moitte, Heurtier, Gossec, Jeuffroy, Grandmesnil, Visconti, Dufourny, Peyre, Chaudet.

M. Bervic, président, adresse à sa Majesté le discours suivant :

SIRE,

LE décret impérial qui nous ordonne de vous présenter l'état des beaux-arts en France depuis vingt ans, nous a d'abord paru d'une exécution très-difficile, en ce qu'il nous oblige d'apprécier nos propres travaux. Mais, plus pénétrés des intentions de votre Majesté, nous n'avons

Beaux-Arts. A

considéré que le noble but qu'elle se propose, l'honneur national et l'avantage des arts. Nous avons senti combien cette idée, grande en elle-même, a plus de grandeur encore dans ses résultats : c'est le caractère de toutes les conceptions de votre Majesté.

Vous prenez vous-même, SIRE, la défense des talens qui honorent la patrie contre leurs détracteurs. Qui oserait désormais les calomnier ? Quand l'Europe connaîtra ce que les sciences, les lettres et les beaux-arts ont produit chez nous depuis 1789, elle dira que la France est en tout la première nation ; et si l'époque orageuse de la révolution pouvait rappeler que les Français, terribles pour leurs ennemis, le furent aussi pour eux-mêmes, l'Europe contemporaine dirait, comme la postérité, qu'ils eurent le malheur d'éprouver l'effet de passions violentes, nées de circonstances inouies, mais qu'alors même la France méritait encore l'estime due aux grands talens dans tous les genres.

Votre Majesté verra, par le rapport qui lui est soumis, que les beaux-arts ont quelques droits pour espérer cette justice.

M. J. le Breton, secrétaire perpétuel et organe de la classe, va exposer à votre Majesté un précis de l'histoire des beaux-arts, qui embrassera et leur état actuel, et les causes qui les ont fait prospérer ou déchoir depuis François Premier.

INTRODUCTION.

Discours de M. Joachim LE BRETON,
Secrétaire perpétuel.

SIRE,

La France est, après l'Italie, la nation moderne qui a cultivé les beaux-arts avec le plus de succès, et même elle les a conservés plus long-temps que l'Italie.

En avouant donc qu'elle a été devancée et surpassée dans cette noble carrière, qu'elle n'a point produit de Raphaël, de Michel-Ange, de Palladio, de Durante, elle a droit de présenter ensuite une foule d'artistes Français justement célèbres, et de dire que depuis près de trois siècles elle ne connaît point de rivale dans les arts, au moins dans ceux du dessin.

Que sera-ce quand ses hautes destinées auront exercé toute leur influence sur les beaux-arts; quand le monde pacifié rappellera les plaisirs de l'imagination, qui font le plus long charme de la vie; et quand, à l'exemple des princes chéris des arts, votre Majesté les chargera d'embellir son repos, voudra les élever au niveau de sa gloire, les rendre dignes de la transmettre ? Car ce sont eux, Sire, que la postérité écoute avec le plus de complaisance, et qui servent en quelque sorte de parure aux grands règnes.

Il faut convenir cependant qu'ils ont eu en France des intervalles de langueur; qu'ils y ont même éprouvé des crises de décadence : semblables à ces complexions délicates, mais douées d'une grande sensibilité, que

l'enthousiasme rend fortes et quelquefois sublimes, que le bonheur développe, que l'humiliation accable, que les discordes épouvantent, que la grossièreté des mœurs révolte, les beaux-arts brillent ou languissent, s'éteignent ou renaissent, selon la puissance de ces diverses causes. Il en est d'autres encore qui les modifient : si tout ce qu'enfante l'esprit de l'homme est soumis aux impressions qu'il reçoit, les arts d'imagination doivent être les plus sujets à l'instabilité.

Dans les sciences positives, et dans les savantes recherches de l'érudition, les faits s'additionnent, pour ainsi dire : le génie, l'observation, la critique, les interrogent, les analysent, les classent, en retirent la substance dont se forme le dépôt des connaissances humaines. Ce qui est connu une fois, reste connu : on n'y renonce jamais aux conquêtes. C'est sur des bases fixes et vérifiées que les siècles, en se succédant, continuent d'édifier. Il n'en est pas de même dans les beaux-arts : deux ou trois générations peuvent les élever au plus haut point de splendeur, et les deux générations qui suivent les reporter, non à l'état où on les avait pris, mais à l'extrême décadence. Il suffit, pour cette chute précipitée, de quelques circonstances dont les unes dépendent des gouvernemens, les autres de la mobilité des artistes et de l'opinion.

Les arts se perfectionnent par l'étude de la nature et le sentiment du beau, par l'élévation et le choix des pensées, par la vérité de l'expression. Mais un moment arrive où un homme doué de talent s'éloigne de la nature en voulant se singulariser. La nouveauté a bientôt des imitateurs. D'autres cherchent à leur tour des routes non

INTRODUCTION.

frayées, pour faire le même bruit, la même fortune ; et l'art, qui avait commencé à déchoir dès la première déviation, franchit rapidement l'intervalle au-delà duquel se rencontre le bizarre, que remplace la barbarie. Cette éclipse dure jusqu'à ce qu'un artiste estimé revienne à la belle imitation de la nature et y ramène. Alors recommence une époque nouvelle. Mais il y a encore cette différence entre les sciences et les arts : c'est que, pour faire revivre les unes, il faudrait tout recréer, tandis que le régénérateur des autres n'a besoin que de remonter aux premiers anneaux de la chaîne, d'y attacher quelques exemples, et qu'il pourrait réussir encore, quand il aurait moins de talent que celui qui a commencé la décadence. Tels sont et la marche particulière et le précis de l'histoire générale des beaux-arts.

Sire, le tableau que nous soumettons à votre Majesté n'ayant pas seulement pour objet de retracer ce qu'ils ont produit depuis vingt ans, mais aussi de faire connaître tout ce qui peut influer sur leur prospérité, nous avons cru que, pour mieux répondre aux intentions généreuses de votre décret impérial, il fallait reprendre de plus loin les causes qui les ont fait fleurir ou dégénérer en France. Les sciences attachent leurs travaux et les vérités qu'elles en déduisent, à des principes incontestables : ce sont les exemples que nous sommes obligés d'invoquer pour établir des règles et pour convaincre. Qu'il nous soit donc permis de consulter, quelques instans, nos anciennes annales.

A l'époque de 1789, les beaux-arts avaient parcouru en France leur révolution toute entière. Brillans de

jeunesse, de force et de grâce sous François Premier, qui les naturalisa, et sous Henri Second, qui, sans les aimer autant que son père, les protégeait de même, ils firent aussi ressortir la seule passion noble de Catherine et de Marie de Médicis, le goût de la magnificence. Ainsi, dans l'espace de moins d'un siècle, ils élevèrent ou embellirent les palais du Louvre, des Tuileries, de Fontainebleau, du Luxembourg, pour la Majesté royale ; le château d'Écouen, plus parfait peut-être, pour le plus fameux des Montmorency; et Anet, qui semblait l'ouvrage des Grâces, pour la femme qui réunissait le plus d'amabilité, le plus d'esprit, le plus de charme, à la noblesse du caractère, pour Diane de Poitiers.

Les horreurs de la Saint-Barthélemi et ses funestes suites firent rétrograder la France vers la barbarie. Athènes, Rome, Florence, purent conserver les arts au milieu des agitations politiques, et même leur faire produire de beaux monumens; mais les guerres de religion ne laissent rien subsister de généreux. Lorsqu'Androuet du Cerceau, l'un des restaurateurs de l'architecture (1), obligé de s'expatrier ou d'abjurer son culte, préférait l'exil; lorsque Jean Goujon était assassiné, comme huguenot, pendant qu'il travaillait à ces belles sculptures dont notre école s'enorgueillit, certes, la France n'était plus digne de posséder les beaux-arts.

(1) Androuet du Cerceau donna les dessins de la galerie du Louvre, et commença le Pont-Neuf, dont il abandonna la direction, pour aller vivre et mourir en pays étranger dans le libre exercice du culte calviniste. On a de lui un Traité d'architecture très-estimé, *1 vol. in-fol.*, imprimé en 1559; une Description des plus excellens bâtimens de France, et un Traité de perspective.

INTRODUCTION.

Il faut arriver jusqu'à Louis Treize pour les voir se relever. Ce n'est pas que Henri Quatre ne les ait protégés et soutenus; ses inclinations naturelles et son caractère généreux l'en rendaient l'ami; il réunit les artistes les plus habiles dans le Louvre, où il les visitait souvent : mais les malheurs de toute espèce que lui laissait à réparer la guerre civile, son vaste projet de changer la balance politique de l'Europe, et le parricide qui l'empêcha de fournir toute sa carrière de gloire, ne lui permirent pas de donner aux arts un grand essor.

Richelieu sut tout allier. Il s'empara du feu sacré que Jean Cousin avait conservé heureusement, pendant les règnes ténébreux de François Second, de Charles Neuf et de Henri Trois. Son administration vigoureuse sut imprimer aux beaux-arts plus de caractère et même plus de perfection qu'ils n'en eurent sous Louis Quatorze, qui leur donna, il est vrai, plus de magnificence.

Le cardinal de Richelieu avait déterminé le Poussin à quitter Rome pour consacrer son talent au règne que ce ministre voulait illustrer aussi par les arts; et pendant un séjour de deux années, ce grand peintre composa des cartons, ou modèles pour des tapisseries, des sujets allégoriques pour décorer la grande galerie du Louvre, des frontispices pour les belles éditions de l'Imprimerie royale, qui venait d'être créée. Sortant des dimensions ordinaires de ses ouvrages, il fit encore les seuls grands tableaux (1)

(1) Ceux qui représentent le Temps qui enlève la Vérité, pour le cabinet du Roi; la Cène, pour la chapelle de Saint-Germain-en-Laye ; et pour les Jésuites, le Miracle de Saint François - Xavier ressuscitant une jeune fille. Ces trois tableaux sont au Musée Napoléon.

qu'on ait de lui. En même temps, le Sueur peignait le cloître des Chartreux, la Prédication de Saint Paul, &c. Philippe de Champagne, ses tableaux, ses portraits si beaux de naturel et de vérité : le palais du Luxembourg s'achevait ; la statue équestre de Louis Treize était érigée ; Warin faisait les plus belles monnaies qu'aient eues les modernes, et l'orfévrerie créait d'excellens ouvrages. (1). Telle était l'influence de Richelieu sur les arts, au commencement du XVII.e siècle. Mais lorsque ce ministre n'exista plus, ils commencèrent à tomber : la science profonde du dessin, le goût, la grâce, qui caractérisent les temps de François Premier et de Henri Second, disparurent pour être toujours regrettés depuis.

Tous les beaux-arts doivent trop à Louis Quatorze, pour qu'on puisse croire qu'ils veuillent le calomnier. Au contraire, lorsqu'on tente de mettre à nu ses erreurs et ses fautes, ce sont eux qui se présentent pour défendre ce prince, qui le recouvrent de fleurs et le proclament grand.

Il n'en est pas moins vrai qu'on commit sous son règne deux fautes graves dans la direction des arts : la première, en leur inspirant plus de faste que de véritable grandeur ; la seconde, beaucoup plus préjudiciable, fut de les assujettir à l'empire de le Brun, qui, comme peintre éminent et comme homme éclairé, semblait réunir tous les droits à la confiance, mais qui, ne séparant point son goût particulier, son ambition d'artiste, de ses fonctions d'arbitre et d'ordonnateur, soumit tous les travaux, tous

(1) On admira sur-tout les quatre grands bassins d'argent faits et ciselés par Claude Ballin, pour le cardinal de Richelieu, ainsi que les vases magnifiques que le même artiste fit ensuite pour accompagner ces bassins.

INTRODUCTION.

les talens, à sa manière de voir et de faire, à un système exclusif, à une suprématie d'orgueil intolérable dans les arts, de la part d'un homme qui les exerce.

On ne fit plus qu'exécuter les programmes prescrits par le Brun. Girardon lui-même recevait les dessins des statues et des groupes qu'il était chargé d'exécuter. Aussi, depuis les plafonds de Versailles jusqu'aux serrures, depuis les marbres sculptés jusqu'aux ornemens d'architecture, jusqu'aux tapis et ameublemens, on ne remarque, dans les applications des arts du dessin, qu'une physionomie, celle du talent de le Brun.

On se tromperait si l'on confondait cette uniformité avec l'unité de conception qui détermine l'ensemble des monumens et l'harmonie de leurs détails. L'une fatigue et glace, l'autre permet toute la variété qui plaît à l'imagination en satisfaisant le goût. Les arts, sous ce règne, parurent ne vouloir qu'étonner, que forcer l'admiration : on oublia que leur véritable fonction est de plaire et de charmer.

Cependant avec quel luxe de talens ce beau siècle avait commencé sous Richelieu ! Si le Poussin, le Sueur, Philippe de Champagne, le Brun, Mignard, le Puget, Coysevox, Girardon, &c. avaient été chargés chacun d'un monument particulier, ou d'une portion de monument, avec assez d'indépendance, les résultats seraient bien plus riches ! Nous aurions toute la puissance, toute la variété de génie de nos plus grands artistes, développées par une noble émulation, et présentant des ouvrages de caractère d'où jaillirait une gloire immense sur les arts et sur la nation elle-même.

Beaux-Arts.

Mais que devait-il arriver quand un premier peintre, presque oublié aujourd'hui (Vouet), réussissait à faire abandonner par Philippe de Champagne la galerie des grands hommes que celui-ci avait commencée pour le cardinal de Richelieu, et s'en emparait; quand le même Vouet et le premier architecte, le Mercier, s'unissaient pour donner tant de dégoûts au Poussin, que non-seulement il renonçait à décorer la galerie du Louvre, mais à la France sa patrie, pour retrouver la tranquillité qu'il avait laissée à Rome; quand le statuaire moderne qui a le mieux su animer le marbre, Puget, se confinait dans Marseille, pour n'être pas soumis à ces dépendances trop dures pour son génie (1)? Il devait résulter de pareilles causes, que le siècle verrait briller quelques beaux talens qu'une grande époque avait fait éclore, mais que beaucoup ne brilleraient pas de tout leur éclat; qu'un plus grand nombre ne pourrait pas se développer; qu'il ne s'en reproduirait que de moindres. Toutes ces circonstances se sont rencontrées, dans l'ordre où nous les retraçons, depuis le commencement du XVII.e siècle, en s'aggravant toujours depuis la mort de Colbert : c'est l'échelle de la décadence des arts.

(1) Le groupe de Milon (du Puget) fut d'abord relégué par l'envie dans un endroit écarté du parc de Versailles, quoiqu'au premier aspect Louis Quatorze eût manifesté une vive admiration, qui aurait dû intimider les envieux. Ce fut le Roi qui ordonna lui-même de le retirer du réduit où on l'avait caché, et qui lui assigna l'emplacement où on le voit encore. Mais ce chef-d'œuvre d'expression, et, sous ce rapport, l'ouvrage peut-être le plus précieux de la sculpture moderne, mériterait d'être mis à l'abri de l'intempérie des saisons : il commence à faire apercevoir une dégradation prochaine; et il serait temps de satisfaire le vœu des artistes, qui demandent qu'il soit placé dans un musée pour y servir à l'étude, et être conservé à la postérité la plus reculée.

INTRODUCTION.

On a droit de s'étonner que cette fausse direction et ses effets aient échappé à Colbert, qui savait si bien discerner et appliquer les vrais principes d'administration. Comme ami de la gloire de Louis Quatorze, il s'était attaché à la consacrer par les arts; mais il aurait encore mieux atteint le but, s'il s'était fait le centre des plus habiles artistes, au lieu de voir par les yeux du seul le Brun.

Ce grand ministre fut séduit sans doute par son admiration pour un peintre justement célèbre; car, loin de l'accuser d'indifférence pour les arts, nous savons par les détails de sa vie administrative qu'il s'en occupait avec prédilection et sollicitude, en même temps qu'il créait et étendait les branches du revenu public. Cependant Colbert n'était pas doué d'une imagination ni d'une sensibilité qui l'entraînassent vers les beaux-arts : il les aimait pour la prospérité de la France et la splendeur du trône.

Au reste, quelque justes que puissent être les reproches faits à le Brun et à l'excès d'autorité que lui laissa le ministre, l'un et l'autre préparèrent des remèdes, en créant des institutions pour les arts : c'est à eux qu'on doit les écoles de Paris et de Rome. On n'avait point eu cette prévoyance sous François Premier, où l'on s'occupait trop peu de l'avenir.

On a dit, dans un temps de délire, et lorsque cette opinion pouvait être dangereuse pour les établissemens de Colbert, que les Grecs et les Romains n'avaient point eu d'écoles, et que les arts ne brillèrent jamais avec autant d'éclat; que c'est personnellement à Raphaël, aux Carraches, &c. qu'on a dû leurs habiles élèves, et non à une école nationale. Si la conséquence qu'on voulait en tirer était encore à craindre, il serait aisé de prouver d'abord que

les Grecs avaient des institutions publiques et des mœurs toutes-puissantes en faveur des beaux-arts, et que rien de ce qui concerne ceux-ci chez les Romains ne peut avoir d'application. Quant aux peintres cités, en arrivant à Rome, le Poussin se plaignait avec surprise de ce que déjà « l'on n'y pratiquait plus leurs enseignemens », et il y avait à peine cinq ans que le dernier des Carraches était mort (1). Le goût était déjà si corrompu, qu'on dédaignait les ouvrages que le Poussin et la postérité ont le plus admirés. Ne serait-il pas plus vrai de dire que, les traditions se conservant mieux par des institutions qui ne meurent point, et qu'on régénère lorsqu'elles ont été altérées par le temps, il est probable au contraire que si l'Italie avait eu de grandes écoles, elle n'aurait pas perdu sitôt le sceptre des arts ?

On ne contestera point que l'enseignement particulier ne puisse être aussi bon, ou meilleur; mais il ne se perpétue pas nécessairement : il peut se trouver interrompu tout-à-coup par la perte, la volonté ou le caprice d'un petit nombre de maîtres indépendans. Nous sommes donc convaincus que les écoles publiques des beaux-arts sont un grand bienfait du règne de Louis Quatorze, du zèle éclairé de Colbert et de le Brun, qui les firent instituer.

Ce que le défaut de réflexion, ou plutôt des passions, des intérêts personnels, ont pu faire hasarder contre les écoles publiques, Louvois, qui remplaça Colbert, l'aurait dit de même, si l'opinion contraire eût été moins prononcée, parce qu'il aurait voulu renverser tout ce qui

(1) Le Poussin alla à Rome en 1624 : Raphaël était mort en 1520; Annibal Carrache en 1618, et Louis en 1619.

INTRODUCTION.

faisait la gloire de son prédécesseur, dont il était l'ennemi. Aussi Mignard fut favorisé en haine de le Brun, ou plutôt en haine du protecteur de le Brun. L'académie, l'école, furent traitées avec hauteur par le même Mignard, devenu premier peintre, avec dureté par Louvois. La sage administration des bâtimens fut dédaignée, parce que Colbert y avait mis beaucoup d'importance, et le premier architecte, Jules-Hardouin Mansard, l'envahit facilement. Il se fit, à l'exemple du premier peintre, l'arbitre absolu de tout son art : il fut tellement exclusif, qu'après lui l'architecture tomba brusquement, tandis que la peinture suivait du moins une progression décroissante.

On ne prévoyait pas sans doute alors combien les effets de cette sorte de souveraineté abandonnée à deux premiers talens devaient être funestes aux arts. Cependant il paraîtrait que Louis Quatorze s'en aperçut enfin ; car il refusa de remplacer Mignard, et les mémoires du temps disent que la mort de J. H. Mansard soulagea le Roi (1).

Ce ne fut qu'en 1716 que la place de premier peintre fut rétablie par le Régent, en faveur d'Antoine Coypel, qui lui avait donné des leçons de dessin.

L'époque de la régence du duc d'Orléans est signalée par le désordre des finances et la dépravation des mœurs. Cette dernière fut portée à un degré qui ne permettait plus aucun genre d'illusion. C'était tarir la source des sentimens et des idées dont s'inspirent les beaux-arts. Néanmoins le Régent prétendait les aimer. Le luxe régnait à sa cour, et l'on croit généralement qu'il leur est

(1) Mémoires du duc de Saint-Simon. Les Mémoires de M.^{me} de Maintenon sont encore plus défavorables à J. H. Mansard.

avantageux : mais ce luxe, ainsi que les plaisirs, manquaient de délicatesse, et ne tournaient point à l'avantage des beaux-arts. Quant au goût pour eux que se croyait le duc d'Orléans, il se bornait à une bienveillance personnelle pour Coypel, à dessiner avec cet artiste, à l'acquisition des tableaux de la reine Christine de Suède, qui composèrent, avec d'autres achats encore, la précieuse galerie dite du Palais-royal. Mais s'amuser des arts comme un particulier, comme le riche qui se distingue avec son or, ce n'était pas en jouir, ni les protéger en chef de l'État. Les beaux-arts, n'ayant donc plus aucun des alimens qui leur sont favorables, déchurent progressivement jusque vers le milieu du règne de Louis Quinze.

C'est le peintre Boucher (1) et son influence dans l'école qui fixent le dernier période de leur décadence. Elle fut telle, qu'il ne restait, pour ainsi dire, plus de règle pour la mesurer : car il était passé en principe de regarder l'étude de la nature et de l'antique comme un préjugé, de n'obéir qu'au génie ; et l'on honorait de ce nom tout ce qui s'écartait du naturel et des idées simples. On s'était perdu dans l'affectation et la bizarrerie.

De son côté, la sculpture devenait barbare, et l'architecture, rendue mesquine, s'était chargée d'ornemens ridicules.

Nous n'entrerons point ici dans les détails relatifs à chacun de ces arts en particulier, parce qu'ils ont tous un principe commun, la science du dessin ; parce que leur sort dépend des mêmes causes, du maintien ou de l'altération du goût, d'une bonne ou d'une mauvaise direction.

(1) Vers 1750.

INTRODUCTION.

Liés par les plus intimes relations, ces trois arts se trahissent donc eux-mêmes, toutes les fois qu'ils cherchent à se faire des intérêts isolés, à se donner des préséances, à vouloir briller aux dépens les uns des autres.

Si les beaux-arts avaient tant dégénéré depuis Louis Quatorze, ce n'est pas que leur administration eût beaucoup changé en apparence. Dans l'état de dégradation où nous venons de les laisser, leur organisation était la même, à très-peu de chose près, que sous Colbert : ils avaient toujours leur administrateur suprême dans le directeur général des bâtimens du Roi, et leurs maîtres sous le titre de premier peintre, de premier architecte. Il fallait nécessairement se concilier ces derniers pour obtenir des prix dans les écoles, une part dans les travaux du Gouvernement, et le rang d'académicien. On y parvenait, en imitant leur manière, en adoptant leurs goûts, leurs aversions, en n'osant rien au-delà de ce qu'ils savaient, sur-tout en respectant leurs habitudes. Telle était alors la loi commune qui régissait les arts et leurs académies. Ce fut celle qui s'opposa dans tous les temps à tout genre de progrès, mais qui se trouva plus absolue pour les beaux-arts sous le règne de Louis Quinze.

Le contraste qui existait alors entre les sciences, la philosophie, les lettres, d'un côté, et les beaux-arts, de l'autre, a quelque chose de singulier : les unes attaquaient avec audace toutes leurs limites, dans l'espoir de les reculer ; les autres restaient sous la plus honteuse servitude qu'ils eussent subie, sous la nécessité de se conformer aux maximes et presque aux ordres de deux ou trois artistes qui ne pouvaient qu'enseigner à être plus médiocres qu'eux-

mêmes. Mais ils étaient non-seulement les distributeurs des travaux et des titres honorifiques, ils formaient encore la mesure de l'opinion et des faveurs du prince : la soumission était forcée. Aussi ne trouve-t-on dans les arts, pendant tout le siècle, que deux noms à inscrire à côté de ceux de Montesquieu, de Buffon, de J. J. Rousseau, de Voltaire ; ce sont les noms de Vien, qui prépara un meilleur ordre de choses, et de Vernet, que la nature avait fait grand peintre.

Cependant, que les autres nations de l'Europe n'imaginent pas se prévaloir de cette humiliation : aucune d'elles encore ne soutiendrait la comparaison, si, au lieu de considérer les causes générales de la prospérité ou de la décadence des beaux-arts, nous faisions un choix dans leurs productions, même depuis la Régence. Parmi les peintres, les Coypel, Jouvenet, Restout, Carle Vanloo, Boucher lui-même, que la nature avait doué d'imagination, d'esprit et de facilité ; entre les statuaires, Bouchardon, Pigalle, G. Coustou, Falconet, formeraient une liste imposante encore et qui ne permettrait point de rivalité : en architecture, nous n'aurions à citer, il est vrai, que trois ou quatre édifices dignes de quelque estime, jusqu'en 1732 (1).

Ce fut au degré de décadence où nous nous sommes arrêtés, décadence amenée par les effets accumulés des causes qui ont été indiquées, que M. Vien sortit des rangs pour régénérer les arts. Il avait osé prendre pour guide l'étude de la nature et de l'antique, regardée comme un préjugé dangereux par tous les chefs de l'école. Mais il eut la sagesse de ne point s'annoncer comme réformateur, de ne

(1) En 1732, le portique de Saint-Sulpice fut le signal de la régénération de l'architecture.

heurter

INTRODUCTION.

heurter aucun amour-propre, de ne montrer aucune ambition personnelle : content des succès d'estime, plutôt que d'enthousiasme, qui fondaient sa belle réputation, il la vit croître sans impatience. L'ordonnance simple de ses ouvrages, et l'espèce de conviction attachée aux vérités fondamentales, presque toujours faciles à saisir, éclairèrent les jeunes artistes qui avaient le plus de dispositions : MM. Vincent, Ménageot, David, Regnault, et tous les peintres qui ont marqué à leur suite, devinrent ou ses élèves ou les disciples de ses exemples. Ils ont transmis et développé cette saine doctrine, en sorte que le patriarche de nos arts voit maintenant les petits-fils de son école se placer avec honneur au rang des maîtres.

Puisque nous réunissons toutes les causes, nous ne devons pas omettre de dire que cette heureuse révolution fut favorisée par l'esprit du siècle. On pourrait être fondé à croire que les lettres n'ont point assez servi les beaux-arts en France, sans doute pour ne s'être point assez initiées à leur théorie, à leurs rapports mutuels, et même à leur langage. Mais, quand M. Vien ramena le style noble et simple, la beauté de nature, l'esprit philosophique appuya ces principes régénérateurs. Les réflexions que Diderot publia sur les salons de 1765 et 1767, quoique trop tranchantes, ou même quelquefois hasardées, attachèrent par leur chaleur, séduisirent par leur coloris, firent germer des idées, et habituèrent les gens du monde à se rendre compte des impressions qu'ils éprouvaient en présence des ouvrages d'arts (1). Leurs expositions

(1) Ces morceaux remplissent les XIII.e, XIV.e et XV.e volumes de l'édition de Diderot publiée par M. Naigeon. M. Suard et l'abbé Arnaud

publiques furent mieux observées, les opinions eurent moins de vague. On commença d'avoir quelques écrits doués de sentiment et de justesse, pour se garantir des louanges mendiées ou dictées, des critiques privées de lumière ou de bonne foi. Malheureusement ce genre de livres est encore trop rare; car il faudrait, pour la propagation du goût des arts, plus de jugemens réfléchis et moins d'opinions empruntées.

L'administration des beaux-arts reçut elle-même cette influence et la fit servir à leurs progrès. Des travaux de peinture et sculpture furent régulièrement ordonnés : l'idée heureuse et nationale de faire ériger, tous les deux ans, quatre statues de Français célèbres dans la carrière des armes, dans la haute magistrature, dans les sciences, les lettres ou les arts, attachait le public, en même temps qu'elle lui apprenait à chérir la patrie, féconde en grands talens, à respecter tout ce qui donne la gloire. La part d'estime que le directeur des arts recueillait de ces succès élevait son zèle : on mit plus de justice dans la répartition des travaux et des grâces, plus de circonspection dans la faveur, plus d'intérêt personnel aux bons choix : on permit plus de dignité aux artistes.

Il y avait à la cour des hommes en possession de la plus haute faveur, qui auraient borné leur ambition à administrer les beaux-arts par le noble désir de les servir. L'un d'eux employait une grande fortune, le crédit d'un beau nom, d'une grande place, toute l'activité d'un esprit

avaient écrit sur les arts avant Diderot, en hommes qui les aimaient et les connaissaient mieux, le premier avec ce tact délicat d'esprit et de raison qui le caractérise, le second avec enthousiasme.

INTRODUCTION.

éclairé, épris de la belle passion des arts, à rechercher en Grèce les monumens, les lieux, les souvenirs, et les décrivait dans un style attique, avec les sentimens d'un citoyen d'Athènes qui gémirait sur les ruines de sa patrie (1).

Ainsi, en 1789, la France était rentrée dans l'antique héritage des beaux-arts, que lui avait transmis François Premier, et qui s'était accru de tout ce que la gravure et la musique, presque étrangères à cette première époque, ont produit depuis.

Nous cesserons ici d'observer les causes générales. Il n'en resterait plus qu'une à faire remarquer, c'est la révolution : mais cette cause est si connue, si récente, son influence a été si universelle, qu'on n'a pas besoin de l'expliquer. D'ailleurs votre Majesté la retrouvera en présence de ses effets, lorsque chaque art en particulier et chaque époque passeront sous ses yeux.

Laissant donc à notre tableau général tous les développemens, nous nous bornerons à en détacher quelques résultats.

En 1789, la peinture était complétement régénérée par M. Vien et son école. Le premier est toujours l'objet de notre vénération, et ses élèves prouvent que leur talent est encore dans toute sa force. On leur doit une génération nouvelle de peintres en divers genres, et dignes, dans tous, de leurs maîtres.

La peinture est donc non-seulement florissante en France, mais elle ne le fut jamais davantage.

On pourrait en dire autant de la sculpture, avec cette

(1) M. de Choiseul-Gouffier.

différence, qu'elle n'a encore élevé qu'une génération, depuis que l'art est revenu au bon goût et aux principes du beau. Les mêmes statuaires qui l'y ont ramené donnent toujours l'exemple des succès, et, comme en peinture, les premiers élèves ont aussi une réputation établie sur de beaux ouvrages.

De tous les arts, c'est la sculpture qui a fait le progrès le plus marqué depuis 1789. Elle ne s'était pas montrée une seule fois avec distinction, pendant tout le siècle, dans ses rapports avec l'architecture; et le grand bas-relief du Panthéon (1), ainsi que ceux qui viennent d'être exécutés au Louvre et les ornemens de l'arc de triomphe du Carrousel, sont incomparablement supérieurs à toute la sculpture de ce genre faite depuis le règne de Louis Quatorze, et même sous ce prince, si l'on en excepte les trophées de la porte Saint-Denis : l'art statuaire est donc aussi en progrès.

Parmi les vœux que votre Majesté nous autorise à lui soumettre, elle trouvera celui de ne pas voir s'étendre plus loin une erreur qui deviendrait bientôt un abus très-préjudiciable à la sculpture : il consisterait à l'assujettir à des idées qui lui sont étrangères, et qui, n'étant point conçues dans son esprit, ne pourraient que produire des discordances plus ou moins fâcheuses. Autant il est sage d'exiger que les sculpteurs se conforment au système général d'un monument, autant il est nécessaire qu'ils restent libres de disposer leurs sujets selon la poétique du statuaire : car chaque art a la sienne; chaque art a ses principes, sa langue, ses moyens, on pourrait dire sa conscience, qu'il

(1) Le bas-relief du fronton du péristyle.

INTRODUCTION.

faut respecter, à moins d'amener le désordre, et bientôt la barbarie, par la confusion des genres.

La gravure en médailles, qui était restée fort en arrière de la sculpture, dont elle devrait suivre la marche, s'en était rapprochée en 1789. Un seul artiste montrait plus de science de dessin, et sur-tout plus de ce talent de statuaire, qu'on doit retrouver dans l'art du graveur en médailles (1). Pendant la révolution, un nouveau graveur, qui réunit encore plus de suffrages, accrut ces espérances (2). Nous l'avons perdu, et le premier semble avoir cessé de produire avant l'âge de l'inactivité. L'un et l'autre font un vide dans l'art, qui possède cependant encore quelques hommes habiles, que nous citerons ailleurs; mais on ne s'aperçoit pas qu'il ait fait les progrès qu'on aurait pu espérer du grand nombre de médailles exécutées depuis dix ans. Nous craignons qu'on n'y mette trop de précipitation.

Pour la gravure en pierres fines, elle a été oubliée entièrement. Quelques particuliers lui ont demandé un petit nombre de portraits; mais aucun monument historique ne lui a encore été confié. Cependant la gravure sur pierres fines et la gravure en médailles, qui forment deux branches d'un même art, sont les dépositaires les plus durables de l'histoire, et méritent, à ce titre, d'être perfectionnées autant qu'il est possible. C'est d'après ces monumens sur-tout, que l'arrière-postérité juge du degré de perfection des arts du dessin chez une nation.

(1) M. Dupré, qui s'était annoncé, dès 1776, par la médaille de l'indépendance de l'Amérique.

(2) Rambert Dumarest, mort membre de l'Institut en 1806, ne se fit remarquer qu'en 1795.

L'architecture a plus souffert de la révolution que les autres arts. Elle avait été atteinte jusque dans ses principes par une foule d'hommes qui se constituèrent architectes, sans avoir fait les études classiques les plus essentielles. L'art ne se montra d'une manière honorable que dans les fêtes publiques. Si celles-ci ne furent pas toutes dignes, par leur objet, de rassembler et d'intéresser un grand peuple, la plupart ont été remarquables par les belles dispositions des architectes. Quelques-unes ont laissé, sous tous les rapports, des souvenirs qu'on aime à rappeler : telle fut, entre autres, cette fête triomphale où apparurent au Champ-de-Mars, pour y recevoir les hommages, les acclamations de trois cent mille Français, et les chefs-d'œuvre des arts que vous veniez, Sire, de conquérir, et votre gloire, digne dès-lors de partager avec eux l'admiration publique.

Après l'invasion de l'ignorance, l'architecture a craint d'être entraînée vers un petit genre qui, prenant l'influence si puissante de la mode, aurait écarté l'art du grand caractère qu'il doit conserver. Nous nous sommes efforcés de ramener les jeunes artistes par l'influence des concours, en même temps que les leçons de l'école publique prenaient une direction plus élevée : notre zèle n'a pas été sans succès. Les derniers grands prix ont été décernés à des ouvrages d'un meilleur style.

Quant aux grands monumens, on ne doit pas s'attendre que, depuis 1789, une nation sans gouvernement, agitée de crises violentes et longues, ait pu en ériger. La France, Sire, les tiendra de votre règne.

La gravure en taille-douce se place sous les arts du dessin, dont elle traduit et multiplie les conceptions. Elle ne

s'était point relevée avec l'école Française, parce qu'on l'avait laissée sans considération et dépourvue de grands travaux, parce que rien n'exigeait que les graveurs fussent habiles dans le dessin. Les fantaisies du goût et de la mode l'alimentaient; et si quelques graveurs encore y cherchaient de la gloire, c'était l'étranger qui la leur dispensait.

Un Français et un Italien (1) avaient porté à l'Angleterre, vers le milieu du XVIII.e siècle, la gravure en taille-douce, si florissante en France au XVII.e ; et ces deux étrangers la faisaient prospérer à Londres, tandis que la patrie des Audran, des Édelinck, des Nanteuil, des Poilly, des Masson, des Drevet, &c. comptait à peine deux ou trois graveurs qu'elle pût avouer, et un seul d'une grande distinction.

En 1789, les seuls œuvres de gravure un peu considérables qui s'exécutassent en France, étaient la Galerie du Palais-royal et la Galerie de Florence. Nous aurons à citer, depuis cette époque, et sur-tout depuis que vous tenez, SIRE, les rênes du gouvernement, un grand nombre d'œuvres magnifiques qui exercent l'art avantageusement pour lui et pour le commerce. La plupart de ces entreprises sont dues aux encouragemens que leur donne votre Majesté. Une seule occupe constamment environ cent graveurs depuis huit ans (2).

(1) Vivarez, né en France, et Bartolozzi de Florence, très-habiles graveurs, le premier, en paysage, le second, dans le genre historique. Avant eux l'Angleterre n'avait qu'un graveur digne d'être remarqué (Jean Smith), et c'était dans la manière noire. Il s'est formé, à l'exemple des deux premiers graveurs, quelques talens indigenes, dont un sur-tout est justement célèbre, Woolett.

(2) La description du Musée Napoléon, due à MM. Laurent et Robillard-Péronville. Les autres œuvres seront cités dans le tableau général, à l'article GRAVURE.

On ne peut point graduer le tableau des progrès ou de la décadence de la musique avec la même précision que celui des autres arts, parce que ses productions ne se rangent pas sous un même aspect et sous l'influence d'une seule cause.

Elle n'a point suivi la même marche sur le grand théâtre et à l'Opéra-comique. Sur ce dernier, la grâce naturelle de Monsigny, le génie heureux, fécond, spirituel de Grétry, séduisaient sans obstacle et honoraient la France, en même temps que l'ennui siégeait au grand théâtre lyrique, et que des entraves presque insurmontables arrêtaient les compositeurs qui auraient pu amener un meilleur goût.

Gluck en 1774, Piccini quatre ans après, et Sacchini en 1783, s'emparèrent heureusement de notre grande scène lyrique. Si la France ne peut point revendiquer leur génie, elle a du moins quelque droit de se vanter de l'admiration qu'elle leur prodigua. Il n'est pas jusqu'aux longues et vives discussions agitées entre les plus chauds partisans de la musique Allemande ou de la musique Italienne qui n'attestent que les Français devinrent dès-lors plus sensibles aux beautés musicales. Il est à remarquer aussi que Philidor et Gossec avaient essayé, avant l'arrivée de Gluck, de substituer à la mélopée traînante qui constituait le vieux chant Français, les accens animés des passions, et que ces compositeurs avaient été justement applaudis (1).

Pour arrêter l'esquisse du tableau de la musique à l'époque de 1789, il reste à dire qu'on avait établi, quelques

(1) Philidor, dans son opéra d'*Ernelinde*, joué en 1767; et Gossec, dans *Sabinus*, joué en 1773.

années auparavant (1), une école de chant, dans la persuasion que le théâtre ne serait jamais soumis à l'art, si l'on n'avait pas recours aux seuls moyens qui peuvent reproduire sûrement les succès, à un bon enseignement. Mais cette école n'était ni assez grandement conçue, ni assez fortement organisée; et lorsqu'elle fut détruite, comme établissement royal, en 1790, elle avait déjà passé sous l'influence de l'Opéra, qu'elle était destinée à régénérer.

Tel était l'état de la musique dramatique en France, lorsque la révolution politique commença.

Gluck avait fait une vive impression sur les jeunes compositeurs et sur le public. Sa musique convenait aux passions qui s'exaltaient : on s'en inspira. Dans leurs grandes agitations, les peuples préféreront toujours la force et la majesté des accords au charme d'une voluptueuse mélodie : ainsi l'on employait en Grèce la puissance de l'harmonie Dorienne, lorsqu'on voulait animer aux combats et entretenir l'esprit martial, tandis qu'on faisait usage des tons pathétiques du mode Lydien pour attendrir, et de l'harmonie Phrygienne pour inspirer des sentimens religieux.

Les hymnes, tous les chants de la révolution, eurent donc une énergie qui les fera classer dans l'histoire de la musique. On voulut le même caractère, les mêmes accens au théâtre qu'au champ de Mars. L'art put s'en ressentir : mais ces compositions elles-mêmes prouvent que les études s'étaient fortifiées, et que la connaissance de tous les moyens était acquise. Maintenant que les esprits sont calmés, ils

(1) Ce fut en 1783 que le baron de Breteuil créa l'école de chant et de déclamation : elle ne fut organisée qu'en 1784.

aimeront la grâce unie à la science. Avec les encouragemens que votre Majesté se plaît à répandre sur tous les arts, et les institutions qu'elle fait pour celui-ci, il ne peut pas rester au-dessous des autres. Déjà son enseignement est complet, et c'est le seul des beaux-arts qui ait cet avantage.

Le Conservatoire de musique, qui a dépassé les espérances, excepté dans le chant, où il a prouvé encore qu'il saurait former des sujets, quand il en rencontrerait qui soient doués des dons naturels, et lorsqu'on lui laisserait le temps de les développer, le Conservatoire a reçu de votre Majesté tous les moyens qui lui manquaient, et principalement un pensionnat qui doit fixer le fruit des études.

Depuis douze ans il a instruit environ *seize cents* élèves, dont six cents ont été appelés à des services publics, savoir, les plus distingués dans la chapelle et la garde impériales, dans les théâtres de Paris, d'autres dans les cours étrangères, dans les corps de musique de l'armée, et dans les théâtres des départemens.

Une bibliothèque publique, qui n'aura point d'égale en richesses, et un théâtre dont le seul but, le seul intérêt, seront l'avancement de l'art et des élèves, par l'application des plus belles théories et l'exécution des classiques dans tous les genres, sont des bienfaits nouveaux, que le décret impérial du 3 mars 1806 assure à la musique.

Les ouvrages élémentaires publiés par cette école donneront des bases uniformes pour chaque partie de l'enseignement.

Nous pouvons donc non-seulement espérer un prochain avenir brillant pour la musique, mais compter

INTRODUCTION.

aussi des résultats déjà obtenus : et quand on jette les regards sur ce que possèdent maintenant l'Italie et l'Allemagne, naguère si riches en compositeurs éminens, la France doit de plus ajouter à ces espérances une grande part d'estime pour les talens qu'elle possède.

Résumant toutes les conséquences dans une seule, nous affirmons que les beaux-arts sont en France dans un état beaucoup plus prospère qu'on n'aurait dû s'y attendre, plus prospère qu'en 1789, et que dans le reste de l'Europe.

Les écoles de peinture, sculpture et architecture, réclament un regard vivifiant de votre Majesté : elles sont restées telles que Colbert les établit, et se trouvent aujourd'hui incomplètes, insuffisantes.

Nous invoquons particulièrement l'attention et la bienveillance de votre Majesté pour tout ce qui intéresse l'instruction publique des beaux-arts.

Vous nous laissez, SIRE, très-peu de vœux à former sous les autres rapports. Nous ne demanderons point que l'administration des arts conçoive avec grandeur, qu'elle n'ordonne que des ouvrages réfléchis et qu'elle prenne tous les moyens de les rendre parfaits : la gloire et le caractère de votre Majesté l'exigeront. Quand on aura réalisé vos propres pensées, on ne pourra plus retomber dans les petites conceptions des hommes sans gloire et sans génie. Les arts reconnaissent aussi votre influence personnelle : il n'en est aucun qui ne vous doive quelque grand ouvrage ou quelque institution.

Les tableaux du Couronnement, de l'Hôpital de Jaffa, du Passage du Saint-Bernard, dont les mémorables sujets

appartiennent plus particulièrement à votre Majesté, sont de beaux monumens d'histoire et de talent.

Les bas-reliefs du Louvre que nous avons cités, la statue colossale de Desaix, et d'autres ouvrages encore, prouvent que la sculpture a pris un caractère plus élevé.

La restauration de ce même Louvre, qu'aucun de nos souverains ne s'était cru capable d'achever, quoique depuis trois siècles tous en aient eu l'ambition, les arcs de triomphe, les embellissemens que reçoivent la capitale et l'Empire, occupent honorablement l'architecture.

Les trois genres de gravure ont été élevés par vous au rang et aux honneurs des autres arts.

L'œuvre le plus imposant, le plus curieux, que la gravure en taille-douce ait jamais exécuté, sera la Description de l'Égypte, et vous est entièrement dû : car c'est vous, SIRE, qui avez conquis pour les arts, pour les sciences et l'histoire, ces précieuses dépouilles; c'est votre munificence qui va en faire jouir le monde civilisé ; c'est votre sagesse qui a confié le soin de les publier et de les éclairer, à cette réunion intéressante de talens de tous les âges et de tous les genres, qui partagèrent vos périls et vos travaux, et qui en seront dignement récompensés, puisque ce magnifique ouvrage les fera participer à un rayon de votre propre gloire : et comme si, dans cet œuvre, tout devait inspirer l'admiration et la reconnaissance, il a été inventé pour lui une machine à graver qui doit aussi faire époque (1).

La création et la publicité de nos musées contribuent

(1) Feu Conté, dont le génie inventif et le zèle furent si utiles dans l'expédition d'Égypte, est auteur de cette découverte. Nous en donnerons ailleurs une description.

aux progrès et au maintien des arts, en offrant, en conservant tous les moyens d'étude et de comparaison.

Celui des monumens Français rappelle les événemens et les personnages les plus remarquables de notre histoire, et présente la chronologie de l'art statuaire en France.

Le musée du palais sénatorial n'est point un luxe inutile : les artistes y sont admis à dessiner et à peindre. Il se compose de trois collections classiques, celles de Rubens, de le Sueur, de Vernet.

Mais le musée général, né avec la révolution, et riche dès sa naissance, a été doté par votre Majesté de tous les chefs-d'œuvre de sculpture antique et de peinture répandus en Europe. C'est le plus vaste moyen d'instruction que le monde puisse offrir aux artistes.

Le tableau actuel des arts en France, et celui de ce qu'ils y ont été depuis le XVI.e siècle, nous autorisent donc également à dire : que l'histoire des beaux-arts d'une nation est en quelque sorte l'histoire de son gouvernement et de ses mœurs.

Les Romains conquirent les arts, et ne purent jamais se les approprier. Dans la Grèce, au contraire, ils naissaient pour ainsi dire d'eux-mêmes, s'attachaient à toutes les institutions politiques ou religieuses, et devenaient, pour toutes les classes de la société, une source intarissable de plaisirs délicats.

En les protégeant, les Médicis choisirent le genre d'illustration le plus convenable à leur siècle, à eux-mêmes : ils élevèrent leur renommée beaucoup au-dessus de leur fortune et de leur puissance.

Les beaux-arts prirent l'esprit et les sentimens de la cour chevaleresque et voluptueuse de François Premier: interprètes fidèles, ils les reproduisirent avec charme dans leurs ouvrages, qui respirent la noblesse, la grâce, la galanterie.

Ils recouvrèrent de l'élévation sous le cardinal de Richelieu.

Fastueux et brillans sous Louis Quatorze, dégradés ou misérables sous son successeur, régénérés sous Louis Seize, et déjà trop élevés pour ce règne, qui ne devait transmettre à la postérité que le souvenir d'une illustre infortune, les beaux-arts ont heureusement échappé à une révolution tumultueuse et terrible qui aurait pu les détruire, soit à la manière des barbares, soit en les dirigeant mal et en dépravant le goût.

Ils passent sous votre sceptre, capables et avides d'enfanter de grands monumens.

Quand votre Majesté les appelle devant le trône le plus élevé de l'univers, d'où elle daigne les interroger sur ce qu'ils peuvent, même sur ce qu'ils desirent, ils n'hésitent donc point à répondre qu'ils sont prêts, SIRE, à célébrer votre gloire, à contribuer à la gloire du siècle. Ils se souviennent qu'ils ont recueilli les premiers fruits de vos triomphes, que vous n'avez pas cessé de conquérir pour eux, qu'ils ont part à tous vos prodiges : quel prince eut autant de droits pour leur en demander ?

La réponse de SA MAJESTÉ est conçue en ces termes :

« Messieurs les Président, Secrétaire et Députés
» de la quatrième classe de l'Institut,

» Athènes et Rome sont encore célèbres par leurs suc-
» cès dans les arts ; l'Italie, dont les peuples me sont
» chers à tant de titres, s'est distinguée la première parmi
» les nations modernes. J'ai à cœur de voir les artistes
» Français effacer la gloire d'Athènes et de l'Italie. C'est
» à vous à réaliser de si belles espérances. Vous pouvez
» compter sur ma protection. »

RAPPORT

RAPPORT

SUR

LES BEAUX-ARTS.

LE plan suivi dans l'Introduction nous a semblé devoir être adopté également pour chaque partie de notre Rapport, parce que le but est le même. En effet, il s'agit moins, dans l'une et dans l'autre, de peser le mérite particulier de chaque ouvrage cité, et d'en déduire les imperfections, que de faire connaître la somme de talens que les beaux-arts ont possédée depuis 1789, et celle qui existe aujourd'hui. Une discussion critique, quelque judicieuse qu'elle pût être, exigerait des développemens qui appartiennent plutôt à des livres, à des traités sur les matières de goût, ou à un jugement comparatif qui a pour objet de décerner des récompenses assignées et spéciales, qu'à un examen de la nature de celui-ci, où l'on ne doit chercher que des résultats généraux. Ainsi, au lieu de donner la valeur précise de chaque talent, de chaque ouvrage, valeur que le temps seul peut fixer, nous placerons sous les yeux de votre Majesté non-seulement les titres des artistes qui ont recueilli les plus éclatans

PLAN DU RAPPORT.

suffrages, mais même les noms de ceux qui ont obtenu du public des succès d'estime. Cette réunion était nécessaire pour donner l'état réel des beaux-arts en France et des moyens dont le Gouvernement peut disposer.

La lumière qui doit éclairer ce tableau, n'est point tirée des théories. Dans un pareil sujet, les opinions sont trop flottantes, les principes trop peu fixés, ou trop peu familiers, pour qu'ils fassent toujours autorité; mais les siècles, les noms consacrés, sont irrécusables : ce sont eux que nous invoquons. En considérant les arts en France depuis qu'ils y existent jusqu'à ce jour, nous éclairons le présent des reflets du passé, nous offrons des moyens de comparaison reconnus, et toutes les vérités utiles ressortent d'elles-mêmes. C'est principalement ce but d'utilité, que le décret impérial nous assigne, qui a déterminé le plan, le caractère de notre travail, et c'est dans cet esprit qu'il doit être jugé.

PEINTURE.

Lorsque François Premier fit venir à sa cour le Primatice, que lui céda le duc de Mantoue, la peinture était à sa seconde génération, depuis Raphaël, qui l'avait portée au plus sublime degré qu'elle ait atteint. Jules Romain avait été l'élève le plus distingué de Raphaël, et le Primatice était le meilleur qu'eût formé Jules Romain. Tel fut, pour ainsi dire, le taux auquel la France reçut l'art.

Le Rosso [Maître Roux], peintre et architecte également habile, fut, ainsi que le Primatice, l'un des

PEINTURE.

créateurs de l'école Française, qui naquit à Fontainebleau (1).

La France n'était pas sans peintres, lorsque François Premier eut recours à l'Italie. Freminet, Ambroise et Jean Dubois, tous les trois Français, peignirent concurremment avec les peintres Italiens, des fresques très-estimées, dans la chapelle et l'œil-de-bœuf de Fontainebleau ; et long-temps auparavant l'on faisait en France les plus belles miniatures, de beaux vitraux, des peintures en émail, et des portraits qui avaient le mérite de la vérité : mais les peintres Florentins et Bolonais apportèrent un style plus élevé, qu'on imita. L'on peignit, dans la manière de l'école Florentine, des vases de faïence, des galeries et des plafonds, des cartons pour des tapisseries.

Aux exemples que donnaient eux-mêmes les précurseurs de notre école, la munificence de François Premier en joignit d'autres qui auraient été meilleurs encore à suivre ; car la peinture était alors maniérée en Italie, sur-tout à Florence, et les cent vingt-cinq statues antiques dont fut enrichi Fontainebleau, les plâtres moulés sur la colonne Trajane, sur le Laocoon, l'Apollon, la Vénus, la Cléopatre, &c. offraient des modèles plus purs. Mais le temps était loin encore où le principe de l'étude de l'antique serait posé, comme il l'est maintenant, pour l'une des bases fondamentales de l'art. Cependant toutes les statues antiques dont le Roi avait fait faire les moules, furent

(1) Le Primatice vint en France vers 1530. Le Rosso l'avait précédé de quelque temps ; car il avait déjà commencé à construire la grande galerie de Fontainebleau, quand le Primatice y arriva. *Leonardo di Vinci, Barozzio da Vignola, Sebastiano Serlio, Benvenuto Cellini*, furent les principaux artistes Italiens appelés par François Premier.

coulées en bronze. Celles du Laocoon, de l'Apollon, de la Diane, de la Vénus, qui décorent la grande terrasse des Tuileries, sont de ce nombre, et doivent nous en paraître plus précieuses (1).

Ainsi l'école Française naissait forte en exemples et en principes. Elle ne tarda point à en profiter. Jean Cousin, contemporain plutôt qu'élève du Primatice, peignit l'histoire comme ce dernier, et montra plus de science et de caractère dans le dessin, mit plus d'expression dans les têtes. Il existait beaucoup de vitraux peints par lui. Son plus grand tableau dans ce genre était à Vincennes, et se voit maintenant au Musée des monumens Français : il suffirait pour justifier notre opinion. Mais Jean Cousin était encore meilleur statuaire, comme l'on peut s'en convaincre au même musée par plusieurs de ses ouvrages, sur-tout par le mausolée de l'amiral Chabot. On doit aussi à ce savant artiste le meilleur Traité élémentaire qui ait encore été fait sur les principes du dessin, un autre Traité sur la géométrie et la perspective considérées dans leurs rapports avec les arts qu'il exerçait.

Dans le même temps, Bernard Palissy, élève de son seul génie, se montrait créateur dans les sciences naturelles, comme dans les beaux-arts. Chimiste inventeur et dessinateur savant, peintre et architecte, il perfectionna la peinture en émail et les poteries, en fit un art auquel il donna des règles que tous les progrès des sciences chimiques apprennent à admirer davantage ; il

(1) Ces statues ont été retirées de Fontainebleau pendant la révolution, et l'on a eu le bonheur de les préserver d'être fondues.

embellit les châteaux d'Anet, d'Écouen, de Madrid (au bois de Boulogne), celui du grand écuyer, le sire de Boissy (1).

Les plus habiles artistes de cette première époque vécurent pour la plupart jusque sous Charles Neuf, et quelques-uns jusque sous Henri Trois.

Simon Vouet, recommandable par ses élèves, plus que par ses tableaux, ouvre le XVII.ᵉ siècle, et commence une succession de peintres Français très-supérieurs aux Italiens qui avaient fait naître l'école. Il suffit, pour en convaincre, de citer le Poussin, le Sueur, le Brun, Mignard, qui forment cette première ligne. Jusque-là nos Rois avaient employé plus d'artistes étrangers que de nationaux : dès-lors la prééminence fut acquise à l'école Française, qui ne l'a plus cédée.

On doit regretter, sans doute, qu'une trop grande influence laissée à Vouet, comme premier peintre, ainsi qu'à ses successeurs, ait déterminé le Poussin à se fixer à Rome, et que ce beau génie, qui est pour nous ce qu'est Raphaël pour l'Italie, n'ait pas été occupé à décorer nos temples, nos palais. Il travailla très-peu pour le Gouvernement : aussi les étrangers, qui recherchent à grands frais les tableaux qu'il fit pour des particuliers, ont-ils failli donner à la France l'humiliation de rassembler plus de chefs-d'œuvre de son plus grand peintre qu'elle n'en aurait possédé elle-même.

L'école Française ne fut réellement fondée que par cette belle génération de peintres issus de Vouet. Ils se

(1) C'est vers 1555 qu'on peut fixer l'époque des perfectionnemens donnés à la peinture en émail par Bernard Palissy.

réunirent spontanément (1) pour assurer l'instruction aux élèves et maintenir le goût; car l'on commençait à sentir que la sculpture et l'architecture avaient beaucoup perdu en pureté de dessin et en grâce.

Les jeunes artistes s'empressèrent de suivre les leçons qui leur étaient offertes par des talens d'une si haute réputation. L'avantage qui devait en résulter fut apprécié par le Gouvernement, qui érigea bientôt cette réunion de maîtres aussi habiles que zélés en Académie royale (2). Environ vingt ans après, Colbert, persuadé de plus en plus de l'heureuse influence des beaux-arts, fit établir l'Académie de France à Rome, pour compléter l'instruction. Dans cette seconde école, ce ne furent plus les leçons des maîtres qui instruisirent les élèves, mais l'autorité des grands monumens et des chefs-d'œuvre. Pour y être admis, il fallut se présenter le front déjà ceint d'un laurier qui n'est pas sans gloire (3); on y entre dans la persuasion que le Gouvernement, les artistes et le public, exigent qu'on en sorte habile, et chaque pensionnaire doit se dire qu'il va y décider sa carrière. A ces engagemens vient se joindre l'inspiration des lieux, et des grands artistes qui ont illustré Florence, Rome, Venise, &c. En laissant dans leur patrie, dans leurs habitudes, les jeunes élèves qui ont montré de grandes dispositions, ces ressorts d'émulation n'existeraient point, ou seraient beaucoup trop faibles; l'expérience elle-même n'a

(1) En 1653.
(2) En 1665.
(3) Il faut avoir remporté un des grands prix que décernaient autrefois les Académies des arts, et que décerne maintenant l'Institut, pour obtenir d'être pensionnaire à l'école de Rome.

prouvé que trop souvent qu'il n'est pas rare de voir les plus heureuses espérances s'évanouir ainsi, sans donner de résultats, parce qu'on se hâte trop de prendre un premier succès pour la preuve d'un talent formé.

En même temps que les Académies de Paris et de Rome étaient instituées et soutenues par des travaux, par des récompenses et de la considération, l'exemple du Gouvernement était suivi par ceux dont le rang, le crédit ou la fortune, influent sur l'opinion. Le culte des arts se propagea. Leur magie séduisit les étrangers qu'attirait en foule la magnificence de Louis Quatorze. L'Europe se fit tributaire de ces arts qui donnent une si grande valeur aux matières qu'ils transforment, et Colbert atteignit le but qu'il s'était proposé. Cette influence dura long-temps encore après que la peinture, la sculpture et l'architecture eurent cessé de mériter l'admiration, tant l'impulsion avait été puissante!

Une des causes auxquelles on attribue le plus ordinairement la décadence de la peinture, vers la fin du règne de Louis Quatorze, est le changement de goût dans les décorations intérieures. Il est vrai que l'architecture sembla trahir alors la peinture, en la bannissant du domaine qu'elles se partageaient. On compterait vingt galeries peintes par les hommes les plus habiles, pendant le XVII.ᵉ siècle, soit dans la capitale, soit dans les châteaux (1): Vouet, le Sueur, le Brun, Mignard, Coypel, &c. en peignirent non-seulement pour des princes, mais aussi

(1) Le Poussin devait peindre la grande galerie du Louvre, Philippe de Champagne une galerie d'hommes célèbres pour le cardinal de Richelieu. *Voyez* l'Introduction.

pour des hommes de robe et de finance. Les architectes restreignirent peu-à-peu ce genre de magnificence; et les peintres perdant de vue le grandiose de leur art avec les occasions de l'exercer, la peinture dut nécessairement déchoir.

Mais il y a des causes plus générales et d'une influence plus forte, telles que les changemens qui s'opérèrent, soit à la cour, à mesure que la majesté du trône s'obscurcissait, soit dans les mœurs publiques. Les arts se trouvèrent privés de Mécènes illustres. Ils n'obtinrent plus le même degré d'intérêt, la même importance dans l'administration. Louis Quatorze et Colbert les avaient élevés à leur propre hauteur : leur pensée s'en occupait constamment; et l'un des plus grands ministres qu'ait possédés la France, eut besoin de son génie, de la force de son attention, et de son habileté, pour les diriger, pour en former un ensemble harmonieux et brillant, qui a donné tant de relief à ce règne. C'est à ce principe d'administration, plus encore qu'aux goûts du monarque, qu'il faut attribuer l'éclat dont les beaux-arts brillèrent à cette époque. On les vit pâlir, dès qu'ils furent soumis à un régime contraire, et bientôt se corrompre et tomber.

Dans l'état actuel de la civilisation, tous les gouvernemens veulent faire fleurir les beaux-arts; tous ont besoin de les employer : mais les uns se contentent d'en arborer la bannière, et ne les regardent que comme un luxe d'étiquette; d'autres les ont traités comme des nécessiteux qu'on alimente à cause de leur nom, et dont on ne reconnaît plus le rang, la dignité. Il faut de la gloire, une grande
puissance,

puissance, le sentiment élevé du beau, le goût délicat de ce qui est aimable, pour faire fleurir les arts. La France seule peut avoir cette noble ambition.

Les signes de décadence de la peinture, après Louis Quatorze, sont le défaut d'originalité et de simplicité, effet de la trop grande influence d'un seul peintre. On remarque ensuite une froide imitation. Les imitateurs furent imités plus faiblement encore. Le style maniéré succéda, et toute savante théorie disparut. La peinture, comme nous l'avons dit ailleurs, était devenue une pratique vicieuse et bizarre, quand M. Vien purifia l'enseignement, qui s'améliora graduellement dans les écoles publiques et particulières. Mais ce qui donna une garantie à cet heureux retour aux principes du vrai, ce fut l'attention suivie du ministre des arts (le comte d'Angiviller) à en soutenir l'application par des travaux réguliers, distribués aux hommes qui marchaient vers la régénération. Sans avoir ce caractère de supériorité qui fait les grands ministres, la sagesse d'esprit, le sens droit, l'impartialité de cet administrateur, furent vraiment utiles aux arts; et il est équitable de le comprendre parmi les causes de leurs progrès, puisque les défauts contraires devraient être signalés comme les principes les plus certains d'une prompte décadence.

Avant d'entrer dans l'exécution littérale du décret impérial, il nous reste à constater l'état de l'école Française en 1789, afin qu'on ne le confonde pas avec sa situation ultérieure, qui en est presque inséparable; car les artistes les plus estimés, à l'époque antérieure au compte que votre Majesté nous ordonne de lui rendre, n'ont pas cessé

de mériter les mêmes suffrages. Nous allons, à cet effet, établir une espèce de chronologie qui comprendra la marche de l'art, en même temps qu'elle continuera la filiation des artistes.

Peintres d'histoire; époque de M. Vien. Le grand tableau de M. Vien, placé dans l'église de Saint-Roch, à Paris, vers 1760, peut être pris ici pour point de départ, et assigné pour époque de la régénération de la peinture (1). On y remarque la simplicité d'ordonnance et la vérité d'imitation qui ont relevé l'art. On voit dans la même église, en face du tableau de M. Vien, un autre tableau de la même date (par M. Doyen), et qui est regardé comme le meilleur qu'ait produit alors l'ancienne manière de l'école (2). Il est, en effet, plein de verve et d'une sorte de magie dans l'opposition des lumières et des ombres ; mais il est dénué de vérité d'imitation, premier principe de l'art, et de simplicité. L'aspect de ces deux tableaux, que l'œil embrasse presque en même temps, peut suffire pour faire concevoir qu'en se pénétrant des principes du peintre qui a fait le premier, l'école devait parvenir bientôt à le surpasser, tandis qu'en suivant l'autre, on n'aurait pu que tomber au-dessous.

L'ordre chronologique des ouvrages marquans en peinture amène le tableau si honorable pour l'école Française et pour la mémoire du président Molé, par M. Vincent. L'artiste y montra une imitation plus exacte, plus animée, que

(1) Il représente Saint Denis prêchant le christianisme dans les Gaules. L'artiste avait produit auparavant d'autres tableaux qui sont au moins aussi caractéristiques, mais qui, n'étant point placés à Paris sous les yeux du public, sont moins propres à être cités pour exemple.

(2) Il représente une peste que l'intercession de Saint Roch fait cesser.

PEINTURE. 43

ses prédécesseurs, en même temps que cette imitation était subordonnée à une parfaite vérité de nature. Cet ouvrage, qui fit une grande sensation, a conservé tous ses premiers droits à l'estime. Bientôt après, un tableau du Paralytique (autrement de la Piscine), par le même, et qui comportait plus de noblesse de style, en raison des costumes, réunit aussi tous les suffrages, pour la science du dessin, de l'anatomie, sur-tout pour la vigueur de ton, qui se rapprochait de celle du Guerchin, et qui fut d'autant plus remarquée, que l'école n'était pas riche de coloris (1).

Dans le même temps, le tableau qui représente François Premier recevant les derniers soupirs de Léonard de Vinci, faisait une réputation distinguée à M. Ménageot, pour sa composition, pour l'effet de la distribution des masses d'ombres et de lumières, pour la vérité noble et touchante de la scène (2).

M. David annonçait sa supériorité par les tableaux de la Mort de Socrate et de Bélisaire.

Dans ceux de la Nativité de la Vierge (3) et de la Prise d'habit de madame de Chantal, M. Suvée méritait beaucoup d'estime pour la sagesse d'ordonnance, un style en quelque sorte religieux, et même de la grâce. Il est vrai qu'on pouvait lui reprocher de manquer de transparence et d'éclat de couleur, quoiqu'il eût trouvé le moyen d'obtenir une douce harmonie dans les teintes.

(1) Le tableau du président Molé est maintenant dans le musée de Versailles; celui du Paralytique est dans une église de Rouen.
(2) Ce tableau est aussi dans le musée de Versailles.

(3) Ce tableau est placé maintenant dans l'église succursale de l'Assomption, à Paris : le dernier était aussi au musée de Versailles; mais il a été donné à une église.

F 2

Ce peintre imitait trop, en général, les draperies des statues antiques; ce qui était du moins bien préférable au style de ses maîtres. Au reste, le reproche de confondre le caractère de la peinture et de la sculpture, et de méconnaître les limites des deux arts, a été encouru par des peintres très-supérieurs à M. Suvée. Ainsi, malgré leur diversité de talens, presque tous les peintres suivaient une meilleure route, et plusieurs atteignaient le but.

Le tableau renommé de l'Éducation d'Achille, par M. Regnault, offrait la première application régulière qu'on eût encore faite dans l'école des formes de l'antique et une pureté de trait non moins nouvelle alors. Sa Descente de croix était d'un style noble, d'une exécution large (pour nous servir du terme consacré parmi les artistes): elle attestait une connaissance profonde de l'art et un beau pinceau. Son tableau du Déluge avait de l'énergie, un sentiment profond.

Le Serment des Horaces vint ensuite confirmer M. David au premier rang, et couronner en quelque sorte l'école. On y admira, plus encore que dans les autres compositions de ce peintre, le genre de simplicité qui caractérise les ouvrages antiques, qu'il a beaucoup consultés, et l'union très-difficile de l'idéal, dont ces ouvrages sont empreints, avec la vérité de nature, sur-tout une grande supériorité de dessin, qui forme la principale qualité de ce chef d'école (1).

(1) Ce tableau est au musée du Sénat, ainsi que le tableau de Brutus, par le même. Celui de la Mort de Socrate appartenait à un amateur qui vient de mourir. Le Bélisaire a passé dans le commerce, et nous ignorons ce qu'il est devenu.

PEINTURE.

A des degrés différens, d'autres peintres d'histoire avaient mérité de la considération et d'être de l'Académie. M. Peyron avait produit un très-bon tableau (1). M. Taillasson peignait avec sentiment, et faisait oublier par ce genre de mérite, le premier de tous, ce qui lui manquait d'ailleurs. Les deux Lagrenée et M. Berthélemy soutenaient leur réputation honorable. M. Perrin était entré à l'Académie avec un beau succès. M. Saint-Ours avait de l'abondance, de la noblesse, des études profondes. M. Lacour était facile, harmonieux. MM. Callet, Giroust, Lemonnier, Lebarbier, Robin, avaient été reçus de l'Académie, et auraient été ailleurs qu'en France, à cette époque, au premier rang. Telle était la première ligne de nos peintres en 1789, la ligne des peintres d'histoire.

On a distingué dans l'art deux autres genres : celui du *portrait*, et celui qui se nomme spécialement *peinture de genre*. Il ne faut pas chercher à se rendre un compte rigoureux de ces distinctions, que la raison ne pourrait pas toujours motiver (2). Aucun peintre n'a plus besoin que le peintre d'histoire d'étudier et de connaître la physionomie de l'homme, où se retracent ses affections et ses passions. Aussi, dans les âges les plus brillans de la

Peintres en portraits.

(1) Il représente Socrate buvant la ciguë. Il est maintenant dans les salles du Corps législatif.

(2) On est, par exemple, quelquefois embarrassé de définir ce qui constitue le peintre d'histoire, surtout de marquer la limite qui le sépare du peintre de genre. Ce qu'on peut dire de plus précis, c'est que la peinture historique embrasse le cercle entier de l'art, et que c'est principalement l'élévation de la pensée et la noblesse du style qui la caractérisent : ce n'est pas la nature seule du sujet ; car, qu'il soit fabuleux, mythologique ou idéal, le tableau n'en devient pas moins un tableau d'histoire, selon l'acception reçue.

peinture, Léonard de Vinci, Raphaël, Michel-Ange, Jules Romain, Titien, Tintoret, Georgion, le Caravage, Rubens, Van-Dyck, le Poussin, Champagne, le Brun, Mignard, Bourdon, &c. firent beaucoup de portraits qu'on admirera toujours. Mais, lorsque l'école Française se fut entièrement égarée, de faux systèmes la conduisirent à une sotte vanité : les peintres d'histoire, ne sachant plus consulter la nature, et devenus incapables d'en retracer aucune image avec précision, affectèrent de dédaigner le genre du portrait, et le placèrent beaucoup trop au-dessous d'eux. La ligne de démarcation fut tirée avec arrogance.

Cependant il arriva que ceux qui peignaient le portrait, étant obligés d'imiter, le furent aussi de consulter la nature, et qu'ils dégénérèrent moins que les peintres d'histoire, qui, ne voulant d'autres guides que leur fantaisie, passèrent de l'extravagance à la plus extrême faiblesse. Les portraits au pastel de Latour étaient supérieurs, en mérite relatif, à la plupart des tableaux d'histoire de son temps.

Après une trop longue absence de raison et de talent, cette erreur de la vanité impuissante fut reconnue. Les mêmes peintres que nous avons vus appliquer avec éclat les principes de M. Vien, et qui jouissaient de la faveur de l'opinion, MM. Vincent, David, &c. firent de très-beaux portraits, et le préjugé tomba. L'art leur doit encore ce service. Ceux de leurs élèves qui obtiennent tant de succès dans ce genre, n'ont point eu l'exemple à donner.

MM. Vestier et Duplessis, de l'Académie ; mesdames

PEINTURE.

Guyard et le Brun, qui y furent reçues avec acclamation, en 1781, après de brillans succès; M. Dumont, aussi académicien, et qui peignait la miniature avec plus de science que les autres, et d'un pinceau plus vigoureux; M. Sicardi, qui le premier avait donné l'exemple aux peintres en miniature de suivre l'impulsion de l'école de M. Vien, et qui se distinguait d'ailleurs par la correction et la grâce, par l'éclat de la couleur, étaient les peintres de portrait les plus estimés parmi ceux qui se bornaient à ce genre (1).

L'autre division de la peinture est celle dite *de genre*, expression impropre, ou du moins, comme nous l'avons dit, assez difficile à déterminer, car elle embrasse toute la nature. Ainsi ce mot, *peintre de genre*, comprend sous la même acception, et ceux qui peignent les aspects majestueux des montagnes, l'obscurité silencieuse des forêts, le courroux intraitable des flots, les scènes terribles des naufrages, les combats de mer, et ceux qui peignent la corbeille de Flore ou les vergers de Pomone, et ceux qui retracent des scènes naïves de la vie privée, ou des sujets piquans de gaieté, ou des sujets d'une sensibilité profonde, et ceux qui imitent des objets inanimés qui n'intéressent ni l'esprit ni le cœur. Rembrandt, Teniers, Paul Potter, Gérard Dow, Berghem, Van-Huysum, Claude Lorrain, Vander-Meulen, Vernet,

Peintres dits de genre.

(1) Mesdames Guyard et le Brun se montrèrent capables de plus grands ouvrages: la première obtint tous les suffrages, au salon de 1783, par un tableau où elle s'était représentée avec deux de ses élèves (proportion de grandeur naturelle); la seconde, par son morceau de réception à l'Académie, et par le charmant tableau où elle s'est peinte avec sa fille. Ces deux derniers tableaux sont chez son Exc. le Ministre de l'intérieur.

Greuze, Robert, Van-Spaendonck, &c. sont désignés par la même dénomination que l'imitateur de ce qu'on appelle *nature morte*, c'est-à-dire, le dernier degré de l'imitation, puisqu'il n'admet ni action ni sentiment.

Le genre cependant, pour parler le langage convenu, possédait un grand nombre de talens distingués; mais il perdit, dans cette même année (1789), Vernet, le peintre le plus parfait du siècle, et qu'on ne peut espérer de remplacer que par une faveur particulière de la nature.

Greuze restait avec sa brillante réputation; mais il était dans l'âge où l'on ne peut plus y ajouter, et où il devient bientôt impossible de la soutenir.

Robert avait toujours sa verve féconde, son étonnante mais souvent trop grande facilité d'exécution.

Fragonard, dont l'esprit original et le talent souple se ployaient à tout, peignait encore et réalisait sur la toile des idées spirituelles.

Les paysages de M. Valenciennes offraient une sorte d'idéal gracieux. Le choix des sites était toujours convenable aux sujets, et les plans, savamment tracés, attestaient une connaissance très-rare de la perspective.

M.^{me} Vallayer-Coster peignait les fleurs avec un pinceau délicat et harmonieux.

Déjà Van-Spaendonck l'aîné avait surpassé tous ses contemporains, et ses ouvrages se plaçaient bien près des chefs-d'œuvre du genre qu'il cultive. Venu jeune à Paris pour y chercher des exemples et des maîtres qui le perfectionnassent, il y devint presque aussitôt un modèle lui-même.

M. Hue mettait dans ses paysages de la vigueur de ton;

ton; ses parties de forêts étaient imposantes comme masses, et d'une grande vérité de détails. Ses effets de soleil avaient beaucoup d'éclat, et ses clairs de lune, de la douceur de teinte, de la vérité.

M. Sauvage avait obtenu de la célébrité pour ses imitations de bas-reliefs. En effet, elles étaient parfaites; mais ce genre serait peut-être trop borné pour mériter ici une place, si cet artiste n'avait pas joint à son talent imitateur celui de composer de jolis sujets et d'en ajuster avec goût les figures (1).

M. Demarne, agréé de l'Académie, avait mérité cette distinction par les qualités heureuses qu'il a beaucoup plus développées depuis, dans un grand nombre de jolis tableaux. Ces qualités sont une grande variété d'idées aimables, l'art de bien dessiner, de bien disposer ses figures, soit qu'elles doivent fixer l'attention sur un premier plan, soit qu'elles n'aient qu'un emploi secondaire, de les ajuster avec goût, enfin un coloris brillant.

Plus élevé dans son style et dans ses sujets, M. Taunay (attaché à l'Académie, au même titre que le précédent) déguisait en quelque sorte, en de petits tableaux, une profonde connaissance de l'art, sous le charme du sentiment et la finesse des pensées (2).

(1) Les sept peintres qui viennent d'être nommés, étaient de l'Académie.

(2) On a reproché, avec raison, à M. d'Angiviller de n'avoir pas confié à M. Taunay la continuation de la belle suite des ports de mer, de Vernet. L'opinion générale des artistes la lui eût déférée : mais elle fut donnée à un habile paysagiste qu'on détourna de la route dans laquelle il a toujours réussi, pour lui en faire prendre une qui n'a jamais paru convenir à son talent. C'est ainsi qu'en employant mal le mérite même, on le déprime, on nuit aux arts, et qu'on n'en obtient pas les beaux ouvrages qu'ils auraient pu produire.

BEAUX-ARTS.

M. César Vanloo (de l'Académie), ayant fait d'abord, comme les deux peintres que nous venons de citer, des études pour peindre l'histoire, et s'étant ensuite uniquement adonné au paysage, transportait à ce genre la noblesse qu'on acquiert en étudiant le premier, et la développait dans ses vues d'Italie.

M. Corneille Van-Spaendonck (agréé de l'Académie) suivait de près les traces de son frère.

Époque de 1791. Tel fut l'état de la peinture en France, jusqu'en 1791. Nous croyons devoir l'arrêter à cette année, et non à 1789, parce que l'exposition publique de 1791 fait époque, et sépare d'une manière plus distincte le tableau des arts et des artistes avant la révolution, de celui qui nous reste à tracer. D'ailleurs, jusqu'en 1791, les beaux-arts n'avaient encore éprouvé aucune influence sensible des mouvemens politiques : les académies, les écoles et leurs concours, les travaux et l'action du Gouvernement, suivaient leur ancienne marche.

Cette exposition fut rendue extrêmement riche, et par la réunion des ouvrages exécutés pendant les deux années précédentes, suivant l'usage, et parce qu'on y fit reparaître un assez grand nombre de tableaux qui avaient déjà été exposés antérieurement, mais qu'on rappelait pour renouveler le vif plaisir qu'ils avaient causé : il semblait que l'école Française voulût se recommander par un grand éclat, avant d'être enveloppée dans le nuage orageux qu'elle allait traverser.

On vit donc à cette exposition un grand tableau de M. Vien (les Adieux d'Hector et d'Andromaque), entouré de trois tableaux de M. David, la Mort de Socrate,

le Serment des Horaces, Brutus qui vient de condamner ses fils; de l'Éducation d'Achille et d'une Descente de croix, par M. Regnault; de Zeuxis choisissant le modèle d'une Hélène parmi un groupe de jeunes beautés, et de Pyrrhus à la cour de Glaucias, par M. Vincent; d'un très-beau tableau de M. Ménageot (son Méléagre); de trois ouvrages de M. Suvée, d'un égal nombre de M. Taillasson, et sur-tout de celui où il a rendu, avec tant d'expression, la scène terrible du cinquième acte de Rodogune (1); de deux tableaux par M. Berthélemy; de plusieurs par MM. Peyron, Lagrenée jeune, Perrin, Saint-Ours, Lemonnier, Monsiau, Lebarbier aîné, Gauffier, &c.

Dans la grande composition représentant le Triomphe de Paul-Émile, M. Carle Vernet montrait son rare talent pour peindre les chevaux et leur donner du mouvement.

La seconde génération de l'école de M. Vien commençait à mêler ses travaux à ceux de la première. Ainsi M. Fabre s'annonçait heureusement avec son tableau d'étude représentant la Mort d'Abel.

M. Vestier et M.me Guyard avaient encore chacun neuf portraits à ce salon; et M.me Lebrun, alors en Italie, en envoya trois, dont était celui de Paisiello, qui fit tant d'honneur au talent du peintre. M. Robert Lefebvre promettait ce qu'il a tenu depuis.

Parmi les peintres dits *de genre*, M. Robert avait exposé douze tableaux; M. Hue, treize; M. Taunay, huit; M. Van-Spaendonck aîné, deux; M. Valencienne, six; M. Sweback, quatre; M. Sauvage, six, &c. &c.

(1) C'est lorsque Cléopatre, feignant de céder le trône à son fils et de lui donner Rodogune pour épouse, lui présente la coupe empoisonnée.

Époque de 1793. L'exposition de 1793 commence un autre période. Les craintes, les privations ou des malheurs pesaient trop sur les arts et les artistes, pour qu'ils eussent pu concevoir et exécuter de grands ouvrages, sur-tout de ceux qui ont besoin de calme et de sécurité. Cependant les salles d'exposition ne purent pas contenir tout ce qui fut présenté. Il est vrai que chaque artiste pouvait prétendre à l'exercice du droit de liberté, qu'on voulait illimité en tout, et qu'en conséquence les ouvrages, quelque médiocres, quelque mauvais qu'ils fussent, purent y usurper une place. Néanmoins on y vit encore quelques grands tableaux d'histoire, dont les sujets étaient pris dans l'ordre d'idées nobles, où l'art ne manque jamais de les choisir, quand il est élevé et qu'on ne le contraint pas. De ce nombre était un nouveau tableau de M. Vien, représentant Hélène poursuivie par Énée jusque dans le temple de Vesta, pendant l'incendie de Troie. Du reste, on croira facilement que la confusion et tous les contrastes possibles régnaient dans cette exposition. Ce n'est point à cette époque qu'il faut chercher à caractériser l'état des arts en France.

Grand concours de l'an 2 et de l'an 3 (1793 et une partie de 1794). En l'an 2, quelques hommes d'un esprit libéral, et qui avaient de l'influence dans les comités d'instruction et de salut public de la Convention, s'en servirent pour proclamer un grand concours en peinture, sculpture et architecture (1). Les prix proposés étaient assez considérables : les peintres, les sculpteurs, et même les

(1) Les décrets qui ordonnent ce concours sont des 27 brumaire, 28 germinal, 5-12-13-28 floréal, an 2, 9 et 24 frimaire, an 3.

architectes, devaient exécuter en grand, comme monumens nationaux, les ouvrages conçus par eux et couronnés par le jury. Il y avait ensuite des récompenses inférieures, très-nombreuses, pour divers degrés de mérite.

Cet appel ranima le courage et l'imagination des artistes. Le concours fut immense et long. Quoique trop nombreux pour opérer avec calme, célérité et précision, le jury prit pourtant une mesure sage, en se proposant moins encore de secourir les artistes et de récompenser un seul succès, que d'en reproduire d'autres et de multiplier les travaux. Les premiers prix en peinture furent donc deux grands tableaux à exécuter comme monumens; ensuite, environ trente prix, gradués depuis 3,000 jusqu'à 9,000 francs, furent encore des tableaux laissés au choix des peintres; enfin, seize indemnités pécuniaires, depuis 1,500 jusqu'à 2,000 francs, complétèrent, pour la peinture, un encouragement général de 205,000 francs. Environ cent quarante esquisses avaient concouru.

MM. Gérard et Vincent remportèrent les premiers prix; les autres degrés de mérite et d'encouragement furent attribués à MM. Taunay, Joseph Bidauld, Vanderburck, Moitte, Lethierre, Peyron, Fragonard fils, Prudhon, Carle Vernet, Legrand, Chéry, Thevenin, Vignali, Suvée, Lagrenée jeune, Taillasson, Garnier, Meynier, Callet, Sablet, Taurel: les simples indemnités pécuniaires furent données à MM. Droling, Moreau aîné, Sweback, Gérard de Landau, Prudhon (1), à M.lle Gérard, à

(1) Un même artiste reçut quelquefois plusieurs degrés de récompenses sur plusieurs sujets différens: c'est pour cela que M. Prudhon se trouve cité deux fois ici. Il en sera de même pour les autres arts, sur-

MM. Forty, Courteille, Dunoui, Taurel, Demarne, Sauvage, Valaert.

Afin de ne pas morceler les résultats généraux de ce concours, nous consignerons ici ce qu'ils furent pour chaque art.

La sculpture obtint d'abord un premier prix, qui fut décerné à M. Moitte, avec l'assentiment général des artistes, sur l'esquisse d'un groupe représentant J. J. Rousseau faisant faire les premiers pas à l'enfance. Ce groupe devait être exécuté en bronze et placé dans la promenade publique des Champs-Élysées.

Treize prix, depuis 6,000 jusqu'à 10,000 francs, furent aussi décernés à la sculpture, pour l'exécution de modèles terminés, dans la proportion de deux mètres; et sept récompenses pécuniaires, depuis 1,000 jusqu'à 2,500 francs, furent réparties entre les sculpteurs qui avaient concouru. MM. Lemot, Michallon, Ramey, Roland, Chaudet, Dumont, Lorta, Boichot, Bacarit, Morgan, Cartelier, Espercieux, Suzanne, obtinrent les seconds prix; les encouragemens purement pécuniaires furent distribués à MM. Monnot, Chaudet, Lesueur, Castex, Cartelier, Boizot, Suzanne.

Cent dix esquisses avaient concouru, en sculpture.

Le jury, rangeant la gravure en médailles sous la sculpture, la jugea avec cette dernière, et lui décerna deux premiers prix; c'est-à-dire qu'il vota l'acquisition des deux coins gravés par MM. Duvivier et Rambert Dumarest. On chargea en outre ce dernier de l'exécution d'une

tout pour la sculpture, où un même statuaire obtint quelquefois plusieurs prix et encore une simple indemnité pécuniaire.

médaille, à son choix, pour laquelle on détermina une somme de 6,000 francs (1).

En architecture, plus de cent cinquante projets d'arcs de triomphe, de colonnes monumentales, d'arènes couvertes, de fontaines publiques, de bains publics, de temples, de théâtres, de maisons communes ou municipalités, &c. furent présentés au concours. Tous les suffrages se réunirent pour décerner un premier prix à un beau projet de temple, fait par MM. Thibault et Durand. Ce monument devait être élevé aussi dans les Champs-Élysées (2).

On attribua des sommes depuis 4,000 jusqu'à 9,000 fr. pour l'exécution de neuf modèles d'architecture sur une grande échelle, et vingt-deux encouragemens pécuniaires, depuis 1,000 jusqu'à 4,000 francs.

Le résultat général fut donc,

Pour la peinture, quarante-un prix de différens degrés, faisant ensemble la somme de............	205,000f
Pour la sculpture et gravure en médailles, vingt-six prix, formant une somme de...................	128,800.
Pour l'architecture, aussi quarante-un prix, pour une somme de..................................	109,000.
	442,800. (3)

(1) La grande médaille de la Paix d'Amiens est celle que R. Dumarest a exécutée, en vertu de ce prix.

(2) Dans l'ancien jardin de Beaujon.

(3) Les sommes portées ici ne doivent pas être évaluées sur le taux de la valeur fictive du papier-monnaie, à l'époque des décrets qui ouvrent le concours. On ne paya en valeur nominale de mandats que les sommes allouées comme récompenses, sans application à des travaux ultérieurs. Les divers degrés de prix, avec désignation de travaux, furent payés d'après une évaluation en numéraire; il a même été ajouté des supplémens pour les artistes qui ont excédé, par zèle, ce qu'on avait droit d'attendre d'eux.

La dépense de l'exécution des premiers prix, comme monumens nationaux, ne pouvait pas être évaluée avec précision, et par conséquent n'est point comprise ici; d'ailleurs, aucun n'a été exécuté (1).

Cet encouragement ne produisit pas sans doute tout ce qu'on avait bien voulu en attendre; mais du moins il rendit l'espérance et redonna de l'activité aux artistes découragés et souffrans. Il s'y déploya beaucoup de mérite, et l'on put se flatter qu'aussitôt que la tempête politique serait calmée, les beaux-arts se montreraient avec plus de vigueur et d'éclat qu'avant la révolution.

On a droit de s'étonner et de regretter que les administrations qui se sont succédées n'aient rien conservé des projets de monumens exposés à ce grand concours, ainsi qu'à plusieurs autres qui ont eu lieu depuis. Certes, il y en avait qui tenaient aux circonstances, et dont nous sommes loin de regretter l'inexécution : mais il y eut aussi des projets de temples, d'édifices, de fontaines publiques, d'arcs de triomphe, qu'on aurait pu réaliser depuis, si l'on avait eu le soin de conserver les plans les mieux conçus, pour s'en servir au besoin ; et n'en eût-on emprunté que des fontaines, l'on aurait du moins évité quelques-unes de celles qui se sont élevées sous nos yeux, et que nous ne pouvons pas nous dispenser de désavouer, au nom des arts, parce qu'elles forment un contraste honteux avec l'état actuel de ces mêmes arts

(1) Mais la plupart des ouvrages de second et de troisième ordre ont eu leur exécution. Le tableau de Philoctète par M. Lethierre, celui d'Œdipe et d'Antigone par M. Theyenin, et plusieurs autres, par MM. Taunay, Bidauld, Crepin, &c. &c. proviennent de ce concours, ainsi que la belle statue de la Pudeur, par M. Cartelier.

en France. Il est arrivé, au contraire, dans presque tous les concours, que les meilleurs projets ont occupé seulement, pendant quelques semaines, l'attention des artistes, et sont rentrés dans les porte-feuilles de leurs auteurs, pour y être ensevelis. Ces appels aux talens n'ont donc eu d'autre utilité que d'exciter ceux-ci à montrer ce qu'ils auraient pu produire, et d'être pour eux une ressource momentanée. Quant aux résultats, les espérances du public et des artistes étant presque toujours déçues, l'ardeur des concurrens s'est affaiblie, les plus habiles n'ont plus voulu rentrer en lice, et l'intérêt personnel, qui a pu craindre que les concours ne lui enlevassent, soit de l'influence, soit d'autres avantages, a propagé l'opinion que ce moyen était nul ou vicieux. C'est à la manière dont les concours ont été le plus souvent conçus et dirigés, ainsi qu'à leur défaut de résultat, qu'on pourrait faire ce reproche; car il nous semble qu'en proposant des programmes bien déterminés, rédigés avec clarté et précision, en faisant une sage distribution de temps, d'encouragemens et de récompenses, l'on en aurait obtenu d'heureux effets.

Dans ces temps d'instabilité et d'agitation, tous les engagemens pris envers les artistes ne furent point observés; il ne fallait pas le desirer, pour la gloire des arts. Ce qui s'opposa sur-tout à ce qu'on obtînt de ce concours tout ce qu'on pouvait en retirer d'avantageux, c'était plus de calme, plus de suite dans les mesures administratives: mais on commença bientôt à se rapprocher des principes de l'ordre. En exagérant sans cesse sa puissance et ses moyens, la Convention était arrivée au terme

où il faut que les excès se tempèrent d'eux-mêmes et que les erreurs soient reconnues : elle permit enfin quelque autorité aux administrations, et le hasard plaça dans celle des beaux-arts (1) des hommes qui les aimaient, qui, plus zélés que puissans, obtinrent, par une marche régulière et constante, ce que des intentions législatives, trop peu réfléchies, ou mal exécutées, ne peuvent pas produire. Ces hommes devinrent un point de ralliement pour tous les artistes, sans acception d'opinions politiques. Le Musée, déjà riche, mais qui avait été gouverné dans l'esprit du temps, c'est-à-dire, avec terreur ou avec un zèle désordonné, reçut l'immense parquet qui le couvre, à la place d'une aire de plâtre ; il fut décoré de tableaux et remplit sa destination ; on redonna aux expositions publiques du Louvre leur brillante périodicité, qui fut même accélérée, dans la persuasion (peut-être illusoire) que le grand nombre d'artistes habiles qui s'annonçaient, et les travaux qu'on se proposait d'ordonner, fourniraient à une exposition annuelle avec assez d'abondance et de mérite.

En effet, c'est une circonstance remarquable que l'affluence des jeunes artistes qui parurent presque ensemble pour prendre ou un rang très-élevé, ou un rang honorable, dans l'école. De ce nombre étaient, pour ne parler ici que des peintres, MM. Fabre, Girodet, Meynier, Carle Vernet (2), Lethierre, Garnier, Gérard, Thevenin, Serangeli, Prudhon, Hennequin, Landon, Monsiau, Mérimée,

(1) La commission exécutive de l'instruction publique, nommée après la chute de Robespierre.

(2) M. Carle Vernet était connu avant cette époque ; mais c'est depuis, qu'il a fait les tableaux qui l'ont classé.

Pajou fils, Belle fils (pour l'histoire); MM. Bidauld, Bertin, Sweback, Crepin, Bourgeois, Boilly, Droling, Dunoui, Ansiaux, Isabey, Augustin (pour le genre et le portrait). Bientôt chaque branche de la peinture s'enrichit encore des talens de MM. Guérin, Gros, Bergeret, Lejeune, Gautherot, Richard, Grosbon, Omeganck, Lagrenée fils, Leguay, Kinson, Aubry, Guérin de Strasbourg, &c.; de mesdames Chaudet, Mongez, Benoit, Auzou, Romany, Capet, Mayer, Davin-Mirvault, Lorimier, &c, &c.

La plupart des jeunes peintres d'histoire revenaient d'Italie avec l'estime de leurs maîtres et de leurs émules; mais, n'ayant point encore dans l'opinion publique l'appui d'une réputation établie, le Gouvernement seul pouvait les faire connaître et les occuper: on leur donna des logemens, des ateliers, et aussi des travaux, en rendant exécutables les décrets et arrêtés relatifs au concours de l'an 2. Enfin les mêmes administrateurs qui avaient essayé de consoler les maîtres, allèrent au-devant des élèves; ils se rendaient dans les ateliers pour enflammer leur émulation. Ce fut sous ces auspices, faibles à la vérité, mais purs et sincèrement amis des arts, que s'ouvrit l'exposition publique de l'an 4 [1795], qui fut très-brillante, et où l'on admira, avec une sorte d'enthousiasme, le premier portrait de femme, par M. Gérard (1), ainsi que son tableau de Bélisaire, qu'il avait peint en moins de six semaines, et sur lequel nous reviendrons.

Le plus grand ouvrage qu'eût encore entrepris M. David

(1) Le portrait de M.^{lle} Brongniart.

(son tableau des Sabines), date aussi de ce temps. L'administration des arts eut le mérite d'encourager cet artiste à ressaisir sa palette, et lui procura un atelier convenable.

La peinture était donc très-riche en talens, au sortir de l'époque la plus orageuse de la révolution.

Nous allons maintenant présenter avec plus de détails cette phalange de jeunes peintres qui n'ont marqué que depuis 1789. C'est à elle qu'il appartiendra plus particulièrement de soutenir l'art pendant le règne de votre Majesté. Ses maîtres n'ont pas cessé de mériter, dans l'intervalle que nous allons parcourir, les suffrages qu'ils étaient en possession de recueillir : mais nous aurions à répéter à-peu-près les mêmes éloges qui leur ont été précédemment décernés; et puisque nous avons établi leurs titres sur les ouvrages qui ont établi leur réputation, il ne reste qu'à observer qu'ils méritent en outre la reconnaissance publique, pour avoir fait éclore les talens que nous allons caractériser. Les principaux peintres qui ont dirigé ces écoles fécondes sont, en suivant toujours l'ordre chronologique, MM. Vien, Vincent, Ménageot, David, Regnault, Valencienne, Van-Spaendonck. Ils ont droit de prélever un premier hommage sur les succès dont il nous reste à rendre compte. (1).

Seconde génération de peintres, depuis M. Vien.

M. Girodet, qui avait remporté le grand prix en 1789, envoya de l'école de Rome (en 1792) un de ces tableaux

(1) Les ouvrages les plus remarquables, exécutés par les premiers chefs d'école depuis dix ans, sont, le grand carton de la Bataille des Pyramides, par M. Vincent; le tableau des Sabines et celui du Couronnement, par M. David ; le tableau allégorique de l'Apothéose de l'Empereur, par M. Regnault.

d'étude que l'on exige des pensionnaires, pour juger de leurs progrès. Ce tableau fit, au salon de 1793, une très-grande sensation, par le charme de la pensée et par des effets pittoresques très-piquans, qu'on a souvent imités depuis. Le public le nomma *Diane et Endymion*. La pensée de l'artiste était plus délicate et plus poétique : il n'avait pas cru convenable de représenter, même dans une simple contemplation amoureuse, la déesse austère de la chasteté. Le berger qu'elle favorise est endormi dans un site champêtre ; un rayon de la lune vient l'éclairer ; et pour que l'astre de Diane n'éprouve point d'obstacle, l'Amour, sous les traits de Zéphire, écarte, en souriant, les branches d'un arbre heureusement placé pour produire un beau contraste d'ombres et de lumières. C'est un songe voluptueux ; mais quoique la déesse soit supposée participer à sa volupté, c'est sous le voile de l'allégorie, et la pensée est rendue avec beaucoup de délicatesse et d'esprit.

Quelques années après, le même peintre rapporta d'Italie un autre tableau où il montrait plus de sévérité et de style. Le sujet est Hippocrate qui refuse les présens du roi de Perse, offerts par une ambassade solennelle.

Dans la vérité historique, le roi de Perse n'envoya ni ambassadeurs ni présens à Hippocrate. Il lui fit écrire par un de ses satrapes et promettre de magnifiques récompenses, pour l'engager à venir au secours de son empire que la peste ravageait. Le père de la médecine refusa de servir l'ennemi de la Grèce. L'artiste a mis ce fait en action, usant du droit que la peinture partage avec la

poésie d'animer et d'agrandir les sujets dont elle s'empare.

On y remarqua un genre de mérite qu'on n'attendait point de l'âge du peintre, et qui manque trop souvent aux plus consommés; savoir, l'observation exacte des convenances, la vérité des costumes, l'étude des monumens de la haute antiquité : si l'on pouvait reprocher à l'exécution un peu de sécheresse, on l'attribuait à l'extrême fini de l'ouvrage. Ce second tableau fortifia l'opinion avantageuse que M. Girodet avait déjà donnée de son esprit et de son talent.

Depuis ces deux tableaux, faits à Rome, M. Girodet en exposa un troisième, d'un intérêt national, mais dont la composition ne fut pas aussi bien accueillie : c'est une sorte d'apothéose de généraux Français morts au champ d'honneur. Le mélange ou plutôt le contraste des idées et des formes Ossianiques avec la réalité de nos costumes, fut sévèrement critiqué : mais tout le monde rendit justice à l'extrême habileté du pinceau; et si l'artiste n'avait pas fait entrer tant de figures dans un aussi petit espace, l'effet général aurait été, malgré ce qu'on aurait cru devoir reprocher à l'idée première, beaucoup plus heureux qu'on n'a pu l'imaginer.

Ce fut à l'exposition de 1806 qu'on vit le tableau le plus marquant qu'ait encore exécuté M. Girodet. Il représente une scène de déluge ou d'inondation subite ; car rien n'indique qu'il ait voulu peindre le déluge universel, que Carrache et le Poussin ont traité dans deux tableaux célèbres, qui sont au Musée Napoléon.

M. Girodet avait prouvé, dans le Sommeil d'Endymion,

de la grâce, de l'esprit, de l'invention pittoresque; dans le tableau d'Hippocrate, du style, des études réfléchies, de la maturité de talent; dans celui d'Ossian, une perfection dans les détails qui constatait un grand talent: dans cette scène terrible, où il suppose toute une famille surprise pendant la nuit par l'inondation, et suspendue au-dessus des eaux qui vont l'engloutir en un instant, il a développé une science profonde et un beau caractère de dessin, une rare fermeté d'exécution, réunie à beaucoup de fini. Le sujet a paru trop terrible aux uns; quelques idées accessoires ont été critiquées par d'autres: mais lorsqu'il s'agit de juger du mérite d'un ouvrage d'un grand caractère, c'est la puissance et le développement des moyens de l'art qu'on doit apprécier. Sous ces rapports, le tableau que nous désignons offre tout ce qui constitue un peintre de premier ordre.

Le même artiste a exposé encore quelques beaux portraits et des dessins dont nous parlerons ailleurs.

Les autres peintres qui avaient été élèves de l'école de Rome avec M. Girodet, produisirent aussi en public des ouvrages estimables, qui justifiaient les espérances qu'ils avaient données. Ainsi M. Meynier exposa, au salon de l'an 4 [1795], de grandes études d'un genre sévère (1), et un tableau gracieux représentant l'Amour qui pleure sur le portrait de Psyché.

(1) De ce nombre étaient une figure d'académie, représentant l'esclave Androclès, condamné au combat des bêtes féroces, reconnu dans l'arène et caressé par un lion dont il avait pansé la blessure dans les déserts d'Afrique; une autre étude représentant Milon de Crotone surpris par un lion qui le dévore.

Ces premiers ouvrages annonçaient le talent historique, grave, savant et varié, dont ce peintre a fait preuve depuis dans ses neuf tableaux des Muses, dans le plafond de la seconde salle du Musée Napoléon, dans les bas-reliefs de la grande salle du Sénat ; enfin, la science consommée et l'habileté qu'il a réunies dans le charmant tableau de chevalet où il a peint Mentor arrachant Télémaque aux séductions de l'île de Calypso. Ce dernier tableau est l'un des meilleurs ouvrages de peinture que nous ayons à remarquer dans l'époque dont nous rendons compte.

MM. Lethierre et Garnier offrirent, comme leurs condisciples, des académies qui furent aussi accompagnées ou suivies de tableaux estimables. Le premier se distingua principalement par de grandes compositions qu'il devait peindre ensuite, telles que Brutus condamnant ses fils, et Virginius sacrifiant sa fille pour la soustraire au décemvir Clodius (1) : la belle ordonnance de ces esquisses mit leur auteur au rang des peintres qui possèdent le caractère noble du genre historique. Son tableau de Philoctète dans l'île de Lemnos lui a fait beaucoup d'honneur (2).

Quant à M. Garnier, il s'annonça, au salon de 1795, pour un peintre coloriste et harmonieux, par ses tableaux d'Icare, d'Ulysse et d'Alcinoüs, et il a développé ces deux qualités aimables dans tous ses ouvrages, sur-tout dans son grand tableau de la Famille de Priam après la mort d'Hector. Si ce peintre est surpassé dans quelques autres

(1) M. Lethierre achève en ce moment, à Rome, son tableau de Brutus, dans de grandes proportions.

(2) Il est placé dans une des salles du Corps législatif.

parties

parties de l'art, il a peu d'égaux dans celles-ci, qui séduisent le plus les yeux, et qui ont toujours été trop rares dans l'école Française.

MM. Monsiau et Mérimée s'étaient fait connaître antérieurement aux trois peintres qui précèdent; mais leurs principaux ouvrages sont postérieurs à ceux que nous venons de citer. Le tableau de la Mort de Raphaël, et celui de Molière lisant sa comédie du Tartuffe chez Ninon de Lenclos, ont fait aimer le talent de M. Monsiau : dans le dernier sur-tout, les ressemblances, les costumes, l'intérêt du sujet, attachent le spectateur, qui se sent saisi de respect, d'admiration et de plaisir devant les personnages les plus célèbres de ce beau siècle; car c'est-à-la-fois Pierre et Thomas Corneille, la Bruyère, Lully, Quinault, Saint-Évremont, Mignard, Girardon, Mansard, la Rochefoucauld, Molière, Racine, la Fontaine, Boileau, le grand Condé, qu'on a devant les yeux, et dont on semble attendre les applaudissemens sur le chef-d'œuvre de notre scène comique.

Comme M. Monsiau, M. Mérimée a cherché des sujets spirituels, et s'est particulièrement étudié à exprimer avec une extrême clarté des idées pittoresques; il a parfaitement réussi, sur-tout dans les deux tableaux de chevalet qu'il envoya de Rome (en 1791), et où il représente un voyageur auquel on montre les restes de Milon de Crotone, et l'innocence sous l'emblème d'une jeune fille à demi nue, nourrissant un serpent. La jeune personne a relevé ses vêtemens, pour contenir des fleurs et des fruits qu'elle vient de cueillir : sa main assurée, et presque caressante, les présente au reptile, qui se dresse pour

s'en repaître. L'expression n'annonce ni la crainte d'un danger, ni celle de blesser la pudeur, dont on ne suppose pas l'idée (1). Le pinceau de M. Mérimée a beaucoup de fini et d'éclat; mais le soin qu'il met à choisir ses sujets et à les peindre, semble l'avoir borné à un petit nombre d'ouvrages; et l'on était fondé à craindre qu'il ne se refusât à de grandes compositions, lorsqu'il a exécuté, avec succès, un des tableaux qui décorent la salle de Diane au Musée Napoléon : c'est celui qui représente Hippolyte rappelé à la vie, et dans lequel le peintre a développé le plus de talent.

M. Thevenin, qui avait commencé, en 1791, à peindre des événemens contemporains, semblait, dès son début, se destiner particulièrement à cette partie du domaine de l'histoire. Il a prouvé depuis, dans le grand tableau où il a si bien décrit aux yeux le passage du mont Saint-Bernard par l'armée Française et son invincible Chef, que si ce genre ne comporte pas autant de poésie, autant de style, que les sujets de la fable et de l'histoire Grecque ou Romaine, on peut compenser heureusement ces avantages par l'intérêt attaché à la vérité historique, plus précieuse peut-être dans sa simplicité, lorsqu'il s'agit de retracer les événemens qui décident du sort des nations, que les idées allégoriques ou de convention, au moyen desquelles il arrive souvent qu'on tombe dans l'exagération ou dans le vague. Qui n'a pas ressenti devant ce tableau tout ce qu'avait d'audacieux, de gigantesque, cette haute entreprise, l'une des plus étonnantes de l'histoire, et dont le résultat fut de

(1) M. Bervic a gravé avec beaucoup d'habileté ce joli tableau.

terminer en peu de jours une guerre qui menaçait de renverser le Gouvernement, de replonger la France dans le chaos d'où elle sortait? Quel Français n'a pas été ému du dévouement de l'armée, n'a pas admiré la toute-puissance de son Chef, l'influence de son exemple, et ne s'est pas dit avec orgueil que des guerriers Français peuvent seuls se jouer ainsi des plus fortes barrières qu'ait posées la nature? C'est donc à-la-fois un monument historique, par la vérité de la scène, par l'exacte imitation des lieux, et un très-bon tableau, par la sage ordonnance des plans et la combinaison des effets (1).

Après avoir remporté le grand prix de peinture en 1792, M. Landon s'est partagé entre les arts et les lettres. Les tableaux qu'il a faits sont en petit nombre; mais ils tiennent de cette association une grâce particulière. Tels sont ceux de Dédale et Icare, de Paul et Virginie, et d'autres jolies idées, conçues et exprimées heureusement.

Soit qu'il dessine ou qu'il peigne, M. Prudhon a toujours du charme : ses ouvrages sont doués d'un intérêt aimable. Il s'est plus montré comme dessinateur que comme peintre, pendant l'époque où nous nous renfermons; mais les artistes avaient la persuasion qu'il marquerait un jour dans l'école par un caractère de talent qui ne serait qu'à lui : il justifie pleinement ces favorables augures. Les deux tableaux les plus distingués de M. Prudhon étant postérieurs au terme fixé à notre examen, nous les omettons ici, quoiqu'à regret, ainsi que plusieurs ouvrages d'autres artistes, que nous passons sous silence par le même motif.

(1) Ce tableau est maintenant au musée de Versailles.

M. Serangeli a montré du charme et le sentiment de l'idéal dans son tableau d'Orphée et Eurydice et dans celui de la Naissance de Vénus.

M. Hennequin, au contraire, ne recherche que les effets prononcés, l'expression forte. Il est vrai que les sujets qu'il a traités en étaient susceptibles ; le tableau allégorique de la Révolution, le tableau des Fureurs d'Oreste, celui de la Défaite de Quiberon, exigeaient beaucoup d'énergie et de mouvement : mais la raison doit régler l'emploi de l'énergie elle-même ; le calcul doit établir l'ordonnance, sans laquelle il n'y a point de bons ouvrages dans les arts, et le goût doit rechercher la simplicité ; elle convient à tous les genres, et, dans les tableaux de M. Hennequin, elle servirait à tempérer et à reposer. Au reste, ce peintre n'a besoin que de réfléchir et de raisonner : il possède un talent réel ; le contour de ses figures est hardi, sa couleur est forte, son pinceau rapide et fier.

M. Guérin débuta, en l'an 7 [1799], par son tableau de Marcus-Sextus, et les suffrages unanimes du public lui assignèrent aussitôt un rang qui est pour l'ordinaire le prix des plus heureux dons de la nature, perfectionnés par de longs travaux. La modestie vraie du jeune peintre refusait de bonne foi d'accepter tant de gloire ; mais, quoiqu'intimidé par l'éclat de son succès, il entreprit de le justifier, en se donnant une tâche plus difficile, celle de lutter contre Racine, dans une des plus belles scènes de Phèdre. Ce second tableau, qui fut exposé au salon de l'an 10 [1802], fixa l'intérêt sur le talent et le nom de l'artiste. Ce n'est pas qu'on y remarquât plus de moyens d'exécution

que dans le premier ; sa mesure semblait donnée sous ce rapport : mais l'école s'enrichissait d'un peintre qui montrait une sensibilité exquise et une grande profondeur de pensée, d'un peintre qui parlait à l'esprit et à l'ame ; ce qui est atteindre le double but des arts.

En représentant Marcus-Sextus échappé aux proscriptions de Sylla, et trouvant, à son retour, sa femme qui venait de mourir et sa fille accablée de tant de malheurs, le peintre avait su émouvoir par l'emploi du pathétique terrible. Ce moyen, toujours puissant, le devenait bien davantage dans cette scène qui renouvelait des impressions récentes, produites par des causes semblables : aussi rien ne peut donner l'idée de l'effet que fit alors ce tableau.

Dans le second, M. Guérin a choisi le moment où Hippolyte, paraissant devant Thésée, pour répondre à l'accusation de Phèdre, qui est présente, est censé dire :

> D'un mensonge si noir justement irrité,
> Je devrais faire ici parler la vérité,
> Seigneur ; mais je supprime un secret qui vous touche :
> Approuvez le respect qui me ferme la bouche, &c.
>
> *Phèdre, acte IV, scène 2.*

Thésée est sur son trône ; Phèdre, assise à côté de lui, le presse d'un bras indécis et inquiet ; Hippolyte est debout, dans une attitude peut-être plus simple que noble ; Œnone s'approche de Phèdre, pour soutenir son audace. On sent combien il était difficile d'exprimer les diverses passions qui doivent agiter tous ces personnages, et qu'il était impossible d'égaler Racine, qui est peintre aussi, et peintre inimitable. Mais c'est toujours un rare mérite,

c'est un succès vraiment glorieux, de se soutenir à côté de Racine, d'attacher comme lui, en faisant revivre les sensations qu'il a données. Le tableau de M. Guérin a produit cet effet sur tous ceux qui l'ont vu (1). Si nous n'avions pas exclu de notre travail les discussions sur la théorie des arts, ainsi que les observations critiques sur les détails, il s'en présenterait ici sur le choix du sujet et sur l'expression donnée aux personnages, enfin sur les rapports et sur les limites de la peinture et de la poésie. On a souvent mal entendu cet axiome, *ut pictura poesis*. Le peintre ne peut pas toujours imiter le poëte : le premier ne doit représenter qu'une action instantanée ; et dans le tableau de Phèdre, on suppose presque nécessairement toute la durée de la scène traitée par Racine. On desirerait en général, dans cet intéressant tableau, un style plus élevé et plus d'énergie.

Ce fut par des moyens différens, par une tout autre manière, que, deux ans après (en 1802), M. Gros se fit une haute réputation, aussi dès son premier tableau, représentant le Général Bonaparte qui touche une tumeur pestilentielle dans l'hôpital militaire de Jaffa, et qui rend par cet acte de courage, qu'on n'attend pas même des héros, le calme de l'esprit à son armée.

M. Gros a soutenu ce brillant succès dans les expositions publiques qui ont eu lieu depuis, sur-tout à celle de 1806, avec un autre grand tableau, ayant pour sujet une Charge de cavalerie exécutée par le général Murat, à la bataille d'Aboukir.

(1) Il fut exposé au salon de 1800 [an 10].

De l'abondance, une sorte de fougue, un grand éclat, caractérisent le talent de M. Gros. Son dessin est animé, sa couleur est riche, ses effets sont puissans. On dirait que son pinceau égale la rapidité de sa pensée. Mais à côté de la facilité gît pour l'ordinaire un écueil dangereux; et il sera très-certainement utile à ce jeune peintre, doué de si beaux dons, d'en modérer l'emploi. Il impose au premier aspect l'admiration, comme tout ce qui porte le type du grandiose : mais, par sa nature, l'admiration s'épuise bientôt; et la raison, qui étend son empire sur les arts eux-mêmes, vient ensuite examiner la conception du sujet, l'ordonnance, et jusqu'aux détails d'exécution. Un tableau est une pensée, ou une action, fixée avec immobilité sous les yeux et proposée à l'attention du spectateur. Il faut que l'esprit la conçoive nettement, et que, dans les sujets purement historiques, tout soit au moins vraisemblable. Les grands tableaux que ce peintre a exposés, depuis celui de l'Hôpital de Jaffa, ont essuyé des reproches sous ce rapport, et ont même donné des craintes. Avec beaucoup moins de talent que M. Gros, l'on peut être un peintre distingué : mais il a droit de prétendre au plus haut rang; et, pour y atteindre, il lui suffira de s'observer. Il possède d'abord un avantage presque unique aujourd'hui, c'est la puissance des moyens nécessaires pour exécuter les plus grandes compositions. Cette puissance est si rare, que nous avons vu même de grands peintres échouer, ou du moins descendre au-dessous des ouvrages qui avaient fait leur célébrité; quand ils ont entrepris d'excéder un petit nombre de personnages.

Ce n'est point par le développement d'aussi riches

moyens que M. Bergeret mérita les applaudissemens, à l'exposition publique de 1806, sur son tableau des *Honneurs rendus à Raphaël après sa mort*. L'heureux choix du sujet, devenu difficile après le tableau de M. Monsiau, la vérité, la simplicité alliée à la dignité, les nuances délicates qui varient les expressions, selon la qualité des personnages, selon les divers degrés d'intérêt qu'ils prennent à cette scène noble et touchante, enfin un effet doux et harmonieux, telles sont les qualités qui ont fait le succès de ce joli tableau, et qui nous promettent un peintre aimable de plus.

Pour ne pas trop prolonger l'énumération des tableaux, nous nous bornerons à citer les noms de plusieurs autres peintres d'histoire qui ont remporté des grands prix, ou obtenu des encouragemens, ou mérité des suffrages d'estime, dans les expositions, jusqu'en 1808 exclusivement. De ce nombre sont MM. Desoria, Belle fils, Pajou fils, Bouchet, Menjaud, Debret, Broc, Apparicio, Berthon, &c.

M. Lejeune, peintre de batailles (espèce de classification intermédiaire, selon la nomenclature de l'art, entre l'histoire et le genre), semble appartenir réellement, par le choix et la vérité des sujets qu'il a traités, à la série des peintres d'histoire. Nous savons que ce titre n'est point donné même à Vander-Meulen; mais la raison le lui défère, quand on voit les tableaux où il a peint, avec tant de fidélité et de talent, les siéges, les exploits de Louis Quatorze, et quand on pense que ce sont à-peu-près les seuls monumens où la peinture les ait consignés. On n'y trouve pas sans doute l'accent épique du peintre des

batailles

PEINTURE.

batailles d'Alexandre, ni des galeries de Versailles, de Saint-Cloud; mais ce sont des événemens qui appartiennent à la postérité, retracés avec exactitude, avec sagesse, avec esprit, et avec une simplicité noble. L'histoire écrite, non-seulement se contente de ces qualités, mais les desire; et il n'y a encore que la belle antiquité qui en ait laissé des modèles, tant ce genre de mérite est près de la perfection. N'attachons donc point un sens trop rigoureux au mot *peintre d'histoire*, dont la propriété est quelquefois très-difficile à bien déterminer.

Les tableaux du premier Passage du Rhin (le 20 fructidor an 3), du Siége et de l'Embrasement de Charleroi, des Batailles de Marengo, du Mont-Thabor, de Lodi, d'Aboukir, des Pyramides, d'un Bivouac de sa Majesté l'Empereur dans les plaines de la Moravie, sont bien composés, et représentent fidèlement les dispositions, les mouvemens et les détails qui tiennent particulièrement aux opérations militaires. M. Lejeune a, sous ce rapport, des avantages personnels dont manqueraient des peintres étrangers à la profession des armes, qui est la sienne (1); et ces avantages, qui compensent ceux que peuvent avoir sur lui quelques autres artistes, donnent beaucoup de prix à ses tableaux. Il faut avoir beaucoup de talent naturel et avoir reçu de bons principes pour mériter une place aussi honorable dans un art difficile, en ne lui donnant qu'une partie de son temps et de son attention.

Avant de passer au genre du portrait, il nous reste à

(1) M. Lejeune est chef de bataillon dans le corps impérial du génie, et attaché à S. A. S. le Prince de Neufchâtel, Vice-Connétable, &c.

rendre compte d'un peintre d'histoire très-distingué, M. Gérard. Comme il a obtenu d'éclatans succès dans les deux plus beaux domaines de la peinture, il nous a paru plus convenable de le placer sur leurs limites, qu'il franchit à chaque instant, que de le classer selon l'ordre chronologique de ses ouvrages. Il débuta, comme nous l'avons déjà dit, dans le concours de l'an 2, et ses débuts furent des triomphes. Le premier prix de peinture lui fut décerné par acclamation. Il lui restait à montrer s'il exécuterait aussi heureusement qu'il savait composer et dessiner. Le portrait d'une jeune personne et le Bélisaire firent ses preuves : ils parurent comme improvisés, au salon de 1795. On admira, dans le premier, une simplicité noble, une touche fine et délicate, de la pureté de dessin, de la facilité, sur-tout de la grâce; dans le second, l'imagination, le sentiment, la couleur, l'habileté, qui caractérisent les plus grands maîtres. Il pouvait paraître audacieux de choisir Bélisaire pour sujet d'un premier tableau, après Van-Dyck et M. David; mais un esprit fécond et juste transforme, renouvelle et perfectionne les idées. La stupeur du soldat, dans le tableau de Van-Dyck, l'heureuse opposition du vieux Bélisaire avec la belle nature de son jeune guide, dans le tableau de M. David, feront toujours impression; et quoiqu'on pût au moins révoquer en doute que l'illustre guerrier ait été réduit à cette extrémité de misère et d'abandon, les peintres et les poëtes sont suffisamment autorisés à suivre la tradition reçue.

M. Gérard n'a point représenté Bélisaire mendiant. Il a ennobli sa détresse, et ouvert une source plus abondante

de compassion, de sentimens mélancoliques et d'intérêt. Peindre l'injustice, l'ingratitude, la cruauté, c'est ne pas vouloir attacher long-temps les regards, ni même la pensée; car les hommes n'aiment point à se voir sous des formes odieuses.

Dans le tableau de M. Gérard, Bélisaire aveugle se trouve, à la chute du jour, dans la campagne, seul et au bord d'un lac. Son guide vient d'être mordu par une vipère qui se détache de la jambe. Bélisaire, oubliant sa propre infortune et son propre péril, est tout entier aux impressions généreuses que lui fait éprouver le malheur d'autrui : il porte dans ses bras le jeune homme expirant. Mais où ce groupe d'infortunés se dirigera-t-il ? Est-ce l'abîme des eaux qui va l'engloutir ? Les derniers rayons du soleil colorent l'horizon, et aucun secours humain ne s'annonce; les ténèbres qui s'avancent, viennent sans doute envelopper deux victimes et achever leur destinée. Il est difficile de placer un grand homme dans une situation plus touchante, de mieux combiner les idées reçues sur le personnage de Bélisaire, de faire jaillir des ames sensibles plus de ces émotions douces qu'elles recèlent, et dont les beaux-arts disposent comme par enchantement.

L'exécution de ce tableau répond à l'heureuse conception du sujet : l'effet de l'horizon est admirable, l'expression des figures parfaite; la manière est large, comme celle des grands maîtres; la couleur est riche. On a critiqué les formes un peu communes des jambes et des pieds de Bélisaire, ainsi que l'omission de tout ce qui pouvait le caractériser comme guerrier. M. Gérard s'est rendu à ces observations; et dans un plus petit tableau (d'environ un

mètre), il a rectifié ces imperfections légères et ajouté quelques degrés de mérite de plus (1).

Le tableau de Psyché et l'Amour ne devait pas être apprécié aussi généralement que celui de Bélisaire; il est en quelque sorte idéal, et ne parle qu'à l'imagination, qu'au sens de la vue qu'il flatte : mais si les admirateurs furent moins nombreux, l'admiration des connaisseurs fut plus vive, plus profonde. Le premier tableau avait annoncé un peintre ingénieux, un peintre qui fait penser et qui attache, un peintre possesseur d'une belle palette : dans le second, M. Gérard montrait un esprit délicat et poétique, et une extrême habileté à surmonter les plus grandes difficultés de l'art, soit qu'elles naissent du sujet, soit qu'elles résultent du parti qu'il prend pour l'exécution; car il entreprenait en même temps et de réaliser l'idéal, et d'arriver au dernier degré de finesse et de grâce que le pinceau semble pouvoir atteindre. Sous ce dernier rapport, il a fait un prodige qu'il n'oserait peut-être pas tenter lui-même de renouveler.

Psyché reçoit le premier baiser de l'Amour; elle éprouve une sensation inconnue, qui l'étonne avant de l'émouvoir. C'est ce premier instant qu'a voulu peindre l'artiste, et non les émotions qui doivent succéder. Le papillon, symbole de l'ame chez les anciens, voltige au-dessus de la tête de Psyché, et indique qu'elle va s'animer du sentiment d'amour.

On s'est mépris quand on a reproché à cette scène

(1) C'est ce second tableau que M. Desnoyers a si heureusement gravé. Un casque attaché à la ceinture y caractérise suffisamment Bélisaire. Dans ce petit tableau, l'horizon est plus vaste que dans le grand, et il y a plus d'air dans le ciel.

d'être froide. Ce n'est pas une scène voluptueuse que M. Gérard a voulu exprimer : le tableau serait devenu licencieux, pour peu que le peintre se fût écarté de l'idée qu'il a rendue ; tandis que l'Amour adolescent, entièrement nu, et Psyché à demi nue, ne blessent en rien la pudeur, dont, au contraire, le sentiment instinctif se remarque et dans l'expression et dans le mouvement de Psyché. La tête est d'une beauté originale ; on n'y retrouve point, comme dans la plupart des tableaux où l'on représente une belle femme, de ces types d'étude empruntés entièrement aux statues antiques. Le corps entier de l'Amour est parfaitement beau, et sur-tout d'une perfection de pinceau qu'on pourrait presque dire inimitable : il en est de même de plusieurs détails, tels que les mains, les pieds, les draperies de Psyché. Le paysage seul serait étonnant et ferait la réputation d'un peintre uniquement adonné à ce genre : il participe lui-même à la nature presque divine du sujet. Il n'est pas jusqu'aux fleurs dont ce paysage est émaillé qui n'aient leur degré de perfection.

Il faut donc dire aux critiques de bonne foi, que ce tableau n'est pas de ceux qui doivent faire une grande impression sur la multitude ; qu'il faut une imagination plus poétique et des sens plus délicats pour l'apprécier ; enfin, que ce n'est ni l'emportement de l'amour, ni son ivresse, qu'on a voulu représenter. Au reste, l'opinion des meilleurs juges est que le tableau de Psyché sera l'un des monumens de l'art les plus admirés et les plus glorieux pour l'école Française.

Après ces deux tableaux si différens, M. Gérard a rassemblé toute la poésie d'Ossian en une seule page. C'est

encore une autre manière ; on dirait que le peintre n'a mis aucune importance à l'exécution ; c'est une esquisse terminée : mais c'était le parti qui convenait le mieux à sa conception, le parti le plus heureux pour produire l'effet qu'il se proposait.

Le vieux barde, aveugle, est assis sur le bord d'un torrent ; il chante la gloire et les malheurs de toute sa race, à laquelle il survit. Sa harpe résonne sous ses doigts. Les ombres chéries de Fingal son père, de son fils Oscar, de Malvina, de Roscrana, du barde Ullin, &c. sont accourues sur des nuages pour l'écouter, et se pressent autour de lui. On aperçoit dans le lointain le palais ruiné de Selma. La lune éclaire cette scène mélancolique. L'aspérité du site, le ciel brumeux et hyperboréen, le vent qui agite les vêtemens et la barbe d'Ossian, les ombres vaporeuses, assises dans diverses attitudes sur leurs nuages transparens, retracent à l'imagination ce que cette mythologie offre d'original, de poétique et de sentimental (1).

Le public n'a vu qu'au salon de 1808 (2) le tableau qu'on a nommé *les Trois Ages*, dénomination qui ne présente pas toute la pensée du peintre : il a voulu exprimer cette maxime Orientale : *Dans le voyage de la vie, la femme est le guide, le charme et le soutien de l'homme.* Ainsi il a représenté une jeune femme assise entre son père et son époux, auxquels elle donne la main, et qui tient couché sur ses

(1) Ce tableau est à Malmaison. Il a été gravé par M. Godefroy, qui n'a pas bien rendu la transparence des nuages et des eaux.

(2) Ce tableau était, assez long- temps avant l'époque du salon, chez S. M. la Reine de Naples, à laquelle il appartient. Il doit, en conséquence, trouver place ici.

PEINTURE.

genoux son enfant dans le plus bas âge. L'expression de la famille est celle du bonheur : l'époux semble heureux par l'amour ; le vieillard est heureux du bonheur de ses enfans ; la jeune femme recueille le bonheur de tous ; il lui revient comme à la source d'où il émane : c'est l'image sensible de l'influence heureuse de la femme sur toutes les époques de la vie. Comme Gessner dans ses meilleures idylles, M. Gérard a renfermé dans une scène pastorale des sentimens délicieux et profonds.

Le paysage encore en est parfait, quoiqu'il soit d'un caractère différent de ceux des tableaux de Psyché et d'Ossian. On a fait quelques critiques assez justes de cet aimable tableau ; mais elles portent sur des détails, et ne peuvent point être balancées avec les éloges dus à cette composition douée du charme le plus doux, et qui est exprimée avec une grâce et une délicatesse de pinceau qui caractérisent le talent de M. Gérard.

L'Europe entière connaît maintenant ses beaux portraits, parce qu'elle les recherche avec empressement. Nous serions tentés de nous plaindre de cet empressement flatteur qui nous prive de tableaux d'un plus grand intérêt pour l'art. Les portraits peints par M. Gérard sont en trop grand nombre pour être tous cités. Voici les principaux : ceux de LL. MM. l'Empereur et l'Impératrice Joséphine, de LL. MM. le Roi et la Reine de Hollande, le Roi et la Reine de Naples ; de S. A. I. Madame, mère ; du Prince et de la Princesse de Bénévent ; de M. le comte et de M.me la comtesse Regnaud de Saint-Jean-d'Angély ; de M. le comte et de M.me la comtesse de Frise (à Vienne). Tous ces portraits, et plusieurs autres que nous omettons,

sont en pied, et souvent se composent de plusieurs figures (1). Parmi les portraits en buste, nous ne citerons que ceux de MM. Ducis, O'Connor, Redouté, Canova, Lassus, Corvisart, et du général Sébastiani.

Le premier mérite des portraits de M. Gérard, c'est qu'ils retracent ordinairement l'esprit, le caractère, les affections habituelles des personnes (2).

Il résulte des travaux de M. Gérard, qu'il est doué d'une imagination féconde et d'un goût délicat; qu'il est ingénieux dans le choix de ses sujets et dans leur exécution; que les difficultés de l'art semblent disparaître pour lui; que son coloris est brillant et sur-tout harmonieux; enfin, qu'on a rarement rencontré dans un même peintre la réunion des dons naturels et des qualités acquises dont est doué celui-ci. Il faut espérer qu'il aura bientôt rempli l'honorable tâche de peindre, pour la postérité, l'auguste famille impériale de France, les souverains étrangers contemporains, et les portraits des hommes publics qui appartiennent aussi à l'immense histoire de notre âge, et qu'il réunira ensuite tous ses moyens pour ériger à l'art et à l'école Française, qui espèrent tant de lui, des tableaux classiques par la grandeur du caractère, par la noblesse du style et la vérité de l'expression. M. Gérard s'est montré en détail sous toutes ces formes : il les

(1) Le portrait de M.me la comtesse Regnaud de Saint-Jean-d'Angély n'est qu'en buste. C'est un des premiers portraits de femme que M. Gérard ait faits, et c'est un de ceux qui ont le plus contribué à établir sa réputation.

(2) Le portrait de S. M. l'Empereur a été très-bien gravé par M. Desnoyers; ceux de MM. O'Connor et Corvisart l'ont été par MM. Godefroy et Blot; celui de M. Canova l'a été par un jeune élève de M. Desnoyers, qui annonce beaucoup de talent, M. Pradier de Genève.

revêtira

PEINTURE.

revêtira toutes à-la-fois dans un seul ouvrage. Sa réputation brillante est incontestablement établie ; mais il lui reste encore quelque chose à faire pour sa gloire.

Tels sont les peintres et les tableaux d'histoire qui ont fixé l'attention depuis 1789.

Un grand nombre de femmes se sont distinguées dans les divers genres de peinture. En 1789, il n'y avait guère que MM.^{mes} Guyard, Lebrun, Vallayer-Coster et M.^{lle} Gérard qui eussent une réputation de talent. La première n'existe plus. Les trois autres jouissent de toute la considération attachée à leurs anciens succès, et les rappellent elles-mêmes à chaque exposition. Mais on comptait, au salon de 1808, environ cinquante femmes qui s'y étaient présentées avec des tableaux de leur composition ; et comme tous les ouvrages d'art subissent, avant d'être exposés, un examen, qui, sans être sévère, exclut cependant l'infériorité trop prononcée, il en résulte que ces artistes dont les tableaux furent admis, étaient toutes douées d'un talent réel, plus ou moins distingué. Nous n'avons point à parler ici de cette exposition ; mais parmi les femmes peintres, celles qui ont le plus réussi au dernier salon, se retrouvent dans l'époque antérieure.

Femmes peintres.

Ainsi M.^{me} Mongez a exposé, depuis 1800, à chaque salon, un grand tableau d'histoire où les hautes difficultés de l'art sont vaincues avec une force de talent dont on ne peut pas s'empêcher d'être surpris dans une femme.

M.^{me} Chaudet a souvent attaché par le charme de la pensée et la grâce du pinceau. On se rappelle la petite fille qui veut faire apprendre les lettres de l'alphabet à son *carlin*, et les deux jolis enfans qui se disputent une

jatte de lait. On fut ému devant le berceau d'un enfant endormi sous la garde d'un chien qui écrase sous sa patte un serpent. L'impression pénible du danger qu'a couru cet enfant sans défense, et l'impression douce produite par le hasard qui le sauve, l'espèce de reconnaissance qu'excite l'animal intelligent et fidèle, donnent à ce tableau un tendre intérêt. L'ouvrage le plus important de M.me Chaudet est le portrait en pied d'une dame à sa toilette.

Aux expositions de 1796 et de 1806, le tableau qui représentait la mère d'Alcibiade pleurant sur les cendres de Clinias, son époux, et celui du Départ pour un duel, où le sujet est profondément senti et fortement exprimé, ont prouvé que M.me Auzou savait s'élever aux idées et à la noble expression du style historique.

M.me Benoît, qui s'était heureusement annoncée dès le salon de l'an 5, a exposé depuis, à divers salons, des portraits animés, peints avec fermeté et vigueur de ton. Le tableau où elle a représenté une sorcière, et celui où elle a peint un homme assis près d'un bureau, ont été particulièrement remarqués.

Dès la même exposition de 1796, on vit de bons portraits en miniature, au pastel et à l'huile, par M.lle Capet. Elle s'est surpassée depuis dans les portraits de MM. Suvée, Houdon, Meynier, de Vandœuvre, et de M.me Vincent (autrefois M.me Guyard), dont elle est l'élève la plus distinguée.

M.me Bonamy s'est peinte elle-même en grand, avec un succès qu'elle a vu ensuite se renouveler par les jolis tableaux où elle a représenté une femme donnant une leçon

de lyre à son amant et une jeune personne qui hésite à toucher du piano en présence de sa famille.

Les sujets historiques et les sujets de genre ont été traités par M.^{lle} Mayer. On a vu avec intérêt et plaisir, aux salons de 1802 et de 1806, des tableaux dessinés avec beaucoup de grâce et peints avec harmonie, tels que ceux qui ont pour sujet une Mère avec ses enfans au tombeau de son mari, l'Innocence entre l'Amour et la Fortune, Vénus et l'Amour endormis et que les Zéphyrs réveillent.

M.^{me} Davin-Mirvault a fait de petits tableaux d'un talent aimable, et de bonnes miniatures.

Les tableaux de M.^{lle} Henriette Lorimier respirent aussi la grâce, la douceur, le sentiment. Celui où une jeune femme, forcée de renoncer au bonheur d'allaiter son premier enfant, le regarde téter une chèvre, fit un extrême plaisir, à l'exposition de 1802; l'expression en est parfaite. La jeune artiste obtint les mêmes suffrages au salon de 1806, pour le tableau où l'on voyait Jeanne de Navarre conduisant le petit Arthur, son fils, au tombeau de son époux (le duc de Bretagne, Jean IV), pour entretenir le jeune enfant des malheurs et des vertus de son père.

MM.^{mes} Charpentier, Bouliar, Bounieu, Dabos, Bruyère (Lebarbier), Giacomelli, Ledoux, Millet-Decaux, &c. &c. ont acquis, à diverses expositions, le droit d'être citées parmi les artistes de leur sexe, dont le talent a obtenu des hommages.

MM. Vestier, Sicardi et Dumont, MM.^{mes} Guyard et Lebrun, ont été mentionnés à l'époque où ils ont eu le plus d'éclat.

Peintres de portraits.

M. Robert Lefebvre, qui n'avait encore donné que de grandes espérances avant 1809, s'est classé depuis d'une manière très-honorable : outre un grand nombre de bons portraits, il en a produit d'excellens, sur-tout ceux de MM. Vernet, Vandael et Guérin ; la vérité des têtes en est parfaite, et le coloris animé.

MM. Kinson, Ansiaux et Lagrenée fils, en ont exposé de fort agréables. On a remarqué, du premier, le portrait d'une femme appuyée sur sa harpe ; du second, le portrait de M.^{lle} Mézerai ; du troisième, le portrait de M.^{me} Saint-Aubin dans le rôle d'Aline, et sur-tout le portrait en pied de Philippe de Chabot. M. Kinson a un coloris brillant et de l'harmonie. M. Ansiaux possède un pinceau délicat et susceptible de force, quand le sujet l'exige. Outre ses portraits, il y a de jolis tableaux de ce peintre. M. Lagrenée fils est fécond en idées agréables, qu'il dessine ou qu'il peint souvent en arabesques. Il paraît préférer les sujets qui demandent beaucoup de mouvement, et il les traite avec chaleur. M. Vien fils peint le portrait avec simplicité et vérité. Il exécute les accessoires d'une manière heureuse, sans nuire à l'effet des figures principales.

Miniature. M. Isabey a fait faire des progrès à la miniature, et doit être regardé comme chef d'école en ce genre. La facilité, la grâce et l'esprit forment le caractère de son talent : sa couleur est vraie, son pinceau est animé, et il a cependant tout le fini qu'exige ce genre de peinture. Quoiqu'on puisse citer de lui un grand nombre de beaux portraits, c'est principalement dans des miniatures, auxquelles il a donné le nom modeste d'*études*, qu'il a montré

tout son talent : elles prouvent, en effet, qu'il a senti toute la valeur de cette expression ; car l'étude y est portée à un haut degré de correction, de coloris et d'harmonie. Les grands dessins qu'il a exposés ont été remarqués par une douceur et une grâce de crayon qui lui sont particulières ; celui où il s'est représenté dans un bateau avec sa famille, est le plus estimé.

MM. Augustin, Leguay, Aubry, Guérin de Strasbourg, sont venus ensuite partager, mais à des titres inégaux, les succès de M. Isabey (1). Les ouvrages du premier sont du fini le plus précieux, sans que cette extrême délicatesse de pinceau et la fonte des teintes nuisent à la saillie, qu'il obtient par une grande habileté dans la conduite des tons de lumière et par leur passage insensible aux ombres les plus vigoureuses. Le portrait de ce peintre, par lui-même, exposé en 1795, est un des meilleurs ouvrages du genre.

M. Augustin a peint avec succès la miniature en émail : le portrait de l'Empereur, exposé au salon de 1806, donne lieu d'espérer que nous verrons refleurir ce genre, qui transmet à une postérité plus reculée les traits des personnages célèbres.

M. Soiron père et quelques autres Genevois réussissent aussi dans la peinture en émail

Outre ses miniatures, M. Leguay peint sur porcelaine ; il a eu des succès soutenus dans l'un et l'autre genre, depuis l'an 5. Le tableau ayant pour sujet une

(1) M. Saint n'a été remarqué que depuis le salon de 1808. Il ne faut pas perdre de vue que, pour tous les genres, nous nous arrêtons à cette époque.

jeune femme et sa fille qui se mettent à l'abri de l'orage dans le creux d'un vieux chêne, est un des plus heureux de ce peintre : il était au salon de 1806.

Peintres dits de genre.
MM. Robert, Hue, Taunay, Demarne, Valencienne, César Vanloo, n'ont pas cessé de se faire honneur, depuis 1789; mais leurs talens ont été caractérisés (1).

Parmi les peintres du même genre qui se sont fait connaître depuis la révolution, ou dont la réputation n'était pas achevée, on distingue, dans le paysage et le genre en général, MM. Joseph Bidauld, Bertin, Prévost, Bourgeois, Crepin, Droling, Sweback, Boilly, Omeganck, Grosbon, Richard, Granet, Lagrenée fils, Redouté aîné, Vandael, Redouté jeune, Barraband. MM. Dandrillon, Vasserot, Castellan, Pallière, Provost, Van-Pool, Bessa, ont aussi obtenu des succès.

Les ouvrages de M. Joseph Bidauld, peintre de paysages, excellent par une profonde étude, par le choix des aspects, par la transparence des eaux, le port des arbres et la vérité de tous leurs détails. C'est, pour le paysage, le peintre qui a ramené à l'étude de la nature; mais il a eu

(1) Cependant l'on doit dire de M. Taunay qu'il a peint quelquefois, depuis 1789, dans des dimensions plus étendues. Le tableau représentant le trait de courage d'un enfant de douze ans, sauvant à la nage deux de ses camarades qui se noyaient dans la mer, est de ce nombre. Ceux qui représentent un Hôpital militaire provisoire, l'Enlèvement des blessés après une bataille, la Bénédiction des animaux en Italie (tableau charmant qui est resté dans le souvenir de tous les peintres); celui de la Prédication d'un ermite; enfin celui où il a représenté, dans le site imposant de la grande Chartreuse, près de Grenoble, des religieux qui emportent un blessé, ont concouru particulièrement à maintenir M. Taunay au rang très-distingué qu'il occupe dans l'art, depuis plus de vingt ans. Il y a peut-être deux cents jolis tableaux de ce peintre.

beaucoup d'obstacles à vaincre. Il mérite d'être considéré comme chef d'école. Lorsqu'il arriva à Rome en 1785, il y trouva trois peintres de paysages (dont un Anglais), qui avaient beaucoup de réputation; mais ils peignaient, en quelque sorte, de fantaisie : c'était, dans ce genre, le système de l'école de Boucher. Quoique modeste jusqu'à l'extrême timidité, il eut le courage de suivre une marche opposée ; il s'obstina, malgré l'exemple, malgré l'espèce de ridicule qu'il encourait, à copier constamment les sites de la nature et leurs détails tels qu'ils étaient. Bientôt il ne lui resta plus qu'à perfectionner le tact qui apprend à bien choisir. Quand il revint en France, en 1790, il y avait déjà plusieurs années que ces mêmes peintres qui l'avaient dédaigné, qui ne lui avaient pas permis de les suivre dans leurs promenades vagues et sans résultats, sollicitaient de l'accompagner dans les excursions classiques qu'il faisait sur les Apennins. Patient, laborieux et simple, il fraya la route : jouissant, avec une sorte d'humilité, des progrès qu'il faisait seul, voilant lui-même ses succès, il a fait peu de bruit ; mais il réunit l'estime générale des artistes, qui lui savent gré d'avoir rétabli, par l'empire le plus doux que puissent exercer la science et le talent, les vrais principes du paysage, suivis par Claude Lorrain, le Poussin, le Gaspre et Vernet, principes qu'on tournait encore en ridicule en 1785, et même depuis, pour nous dispenser de citer l'époque précise.

Parmi environ trente bons tableaux que nous pourrions citer de ce peintre, nous désignerons particulièrement un de ceux que possède le général Gouvion-Saint-Cyr,

et qui représente une vue du torrent de *San-Casimato*, au bord du *Teverone*; la vue d'un site d'Italie, destiné au cabinet de bain de l'Empereur, alors Premier Consul, et qui a été placé ailleurs ; un autre site dans lequel on voit Orphée qui apprivoise, par l'harmonie, les bêtes féroces (1); la vue de la gorge d'Allevard, à huit lieues de Grenoble (ce tableau, l'un des plus parfaits du peintre, appartient à S. M. le Roi de Hollande); deux tableaux, de plus de quatre mètres sur quatre [13 pieds sur 12], placés dans le palais de l'Élysée en 1807, et représentant, l'un, une vue de Rome prise au bord du Tibre, près de *Ponte-Mole;* l'autre, une vue d'un château appartenant à S. M. la Reine Caroline. Les figures du premier tableau sont de M. Vernet; celles du second, qui offre un effet de nuit, sont de M. Gérard.

D'après ce qui précède, on ne doit pas être étonné que M. Joseph Bidauld soit regardé comme le peintre de paysages le plus riche en belles études. Ses porte-feuilles sont classiques.

M. Bertin est pénétré des principes qu'il a puisés dans l'école de M. Valencienne, sans cependant suivre servilement la manière de son maître. Ses paysages sont bien composés et d'un ton très-harmonieux. Ceux qui représentent la petite ville de Fetelino, une vue de la ville de Phénéos et du temple de Minerve, une fête au dieu Pan, une vue de Montmorency, enrichie de figures très-agréablement touchées, et Vénus retenant Adonis prêt à partir pour la chasse, lui ont fait une belle réputation.

(1) Ce tableau, qui fut exposé au salon de 1795, est maintenant au palais de Saint-Cloud.

M. Constant

M. Constant Bourgeois est estimé pour ses nombreux et charmans dessins, ainsi que pour son œuvre gravé des Vues pittoresques d'Italie : l'on a encore de lui quelques bons tableaux de paysages.

Nos paysagistes ont fait, depuis 1789, une application nouvelle de la peinture ; et cette application, qui réussit dès le premier essai, se perfectionna rapidement : ce sont les panoramas (1). Jamais la peinture n'était parvenue à ce degré d'illusion, n'avait paru aussi magique. C'est l'effet d'une combinaison des lois de la perspective. Panoramas.

Il paraît que la première idée en appartient à Balthasar Lanci, de la ville d'Urbin, patrie de Raphaël, et qu'elle date de la fin du xv.ᵉ siècle, ou du commencement du xvi.ᵉ Il imagina, pour rendre la perspective d'après nature, de construire une cloison concave, sur les parois intérieures de laquelle il fixa le dessin d'une perspective qu'on regardait d'un point de mire placé au centre, sur un axe mobile. Ainsi l'on voyait les objets sous les mêmes angles visuels que dans la nature (2).

On ne tira alors nul parti de cette ingénieuse découverte, dont on ne connaît d'application heureuse que celle faite à Londres, il y a environ vingt-cinq ans, par un peintre en portraits, nommé Robert Barker, natif d'Édimbourg (3).

(1) L'étymologie de *panorama* se compose des mots grecs πᾶν *[pan]*, qui signifie *tout*, et de ὅραμα *[horama]*, qui signifie *vue*, et qui dérive de ὁράω *[horaō]*, *je vois*. Ainsi *panorama* signifie *vue de la totalité*.

(2) Consulter le Commentaire de *Danti* sur la Perspective de Vignole.

(3) Le brevet d'invention de Parker est du 19 juin 1787. Par le genre de son talent, il lui fallut plusieurs années pour exécuter seul son panorama.

Beaux-Arts. M

Vers 1798, un Américain, auteur de découvertes et d'applications intéressantes en mécanique, M. Fulton, introduisit à Paris le panorama qu'il avait vu à Londres, et céda bientôt cette spéculation à son compatriote M. James. Le premier tableau qu'on y exposa était une vue de Paris, prise de dessus le pavillon du centre des Tuileries. Il était peint à l'huile par trois de nos paysagistes, MM. Prevost, Bourgeois et Lafontaine.

MM. Prevost et Bourgeois exécutèrent ensuite le panorama de Toulon, auquel succédèrent celui de Lyon, un second panorama de Paris, pris du pavillon de Flore, au même palais des Tuileries, et représentant une revue de sa Majesté l'Empereur, alors Premier Consul. M. Prevost exécuta ensuite seul les panoramas de Naples, de Rome, de Londres, d'Amsterdam, de Boulogne-sur-mer. Tous ces tableaux avaient cinquante mètres de circonférence sur plus de six d'élévation [150 pieds sur 20].

Le même peintre, encouragé par le succès, a entrepris d'agrandir encore son cadre, et a surmonté de grandes difficultés qui s'y opposaient. Le panorama de Tilsitt, où il a mis encore plus d'habileté, présente un tableau de plus de cent mètres de circonférence sur plus de douze de hauteur [330 pieds sur 44, donnant une superficie de 14,500 pieds carrés]. Les anciens avaient leurs colosses en sculpture et en édifices; mais rien n'autorise à croire qu'ils en aient eu en peinture, et celui-ci est sans doute le plus grand tableau qui ait existé. Sous les rapports d'exécution, il est fort supérieur à ceux qui l'ont précédé, et plus magique.

On peut, d'après cette dernière expérience, faite en

1808, et qui a obtenu l'assentiment général, croire à des prodiges en ce genre, quand on voudra les entreprendre (1) : mais, pour les obtenir, il ne faut pas seulement un peintre qui ait du talent ; c'est un genre à part, qui exige une sorte d'instinct qu'on n'apprend pas, quoiqu'il soit sans doute le résultat d'une parfaite connaissance de certains effets de la nature et de l'observation. Tout ce qui est vague, tient plus au sentiment qu'aux règles. La partie essentielle de ces tableaux, est le ciel. C'est lui qui contribue le plus à l'effet général. Pour qu'il fasse la voûte et qu'il donne l'immense profondeur nécessaire ; il faut observer des gradations, en créant la forme des nuages, leur couleur, leur légèreté ; car on sait combien il est difficile de peindre, par imitation, les substances aériennes, l'incertitude et le mouvement de l'air.

Les paysages ordinaires ne reçoivent la lumière que d'un côté : les objets peints en panorama sont éclairés par le même soleil, et selon la place qu'ils occupent ; ce qui multiplie les effets à l'infini, et devient d'une grande difficulté à l'exécution. Le côté qui se trouve en face de la lumière étant sans ombres, on ne peut établir la profondeur qui doit exister dans toutes les parties du tableau, que par une grande intensité d'effets. Mais aussi il n'y a qu'une espèce de sujets qui puisse réussir complétement

(1) Dans un excellent Rapport fait à l'Institut, le 28 fructidor an 8, par M. Dufourny, au nom d'une commission composée de MM. Monge, Brisson, Charles, Vincent, Regnault, et du même M. Dufourny, on a reconnu que les panoramas offraient une manière d'éclairer les tableaux préférable à toutes les autres, et que cette application ingénieuse des principes des sciences, réunie aux connaissances pratiques de l'art, peut produire des effets encore plus étonnans.

en panorama, ce sont les scènes tranquilles. Les figures en mouvement détruisent plus ou moins l'illusion.

Le premier élève de M. Prevost le seconde heureusement, et se nomme M. Charles Bouton.

Depuis Vernet l'école n'avait point de peintres de marines qui fissent honneur à l'école ; M. Crepin s'est heureusement livré à ce genre, et s'est distingué dès ses premiers essais. Comme il est jeune encore, il lui reste à fournir une longue et belle carrière. L'estime pour son talent s'est constamment accrue, depuis l'exposition de l'an 5. Il représente les combats de mer avec une grande vérité, tant dans les masses que dans les détails ; ses figures sont variées, bien dessinées et vivement peintes. Le tableau du combat glorieux de la corvette *la Baïonnaise*, prenant à l'abordage une frégate Anglaise ; ceux de l'engagement d'une partie de la flottille de Boulogne, en l'an 9, contre la flotte de l'amiral Nelson, et du combat soutenu, pendant toute la journée du 21 avril 1806, par la frégate de sa Majesté *la Canonnière*, contre un vaisseau Anglais de 74, sont les plus beaux ouvrages de ce peintre (1). On compte aussi entre ses meilleurs tableaux celui qui représente le Naufrage des chaloupes de la Pérouse près du Cap Français.

M. Sweback a particulièrement peint des batailles en petit ; il est vif et facile dans ses compositions. Parmi un assez grand nombre de jolis tableaux, on a distingué ceux dont les sujets suivent : l'attaque d'une batterie, une charge de hussards, une halte de cavalerie, une

(1) Il y a un peintre de marines très-habile, mais à la gouache seulement ; c'est M. Noël.

escarmouche en Égypte, une chasse au cerf, une foire de village. M. Sweback s'est adonné à la peinture sur porcelaine ; et c'est sur cette belle poterie qu'il exerce aujourd'hui le plus son talent, ainsi que quelques autres peintres du même genre de mérite.

M. Droling compose avec beaucoup de goût les scènes familières. La douceur de son pinceau convient parfaitement à la proportion de ses figures, dont le dessin est très-agréable : sa couleur est transparente et harmonieuse. Il peint les étoffes, et en général les accessoires, avec finesse. Les ouvrages les plus remarquables de cet artiste sont le tableau d'un Aveugle demandant l'aumône, celui de la Distraction, et un autre désigné sous le titre de *Dieu vous assiste*. M. Droling montre aussi un véritable talent dans le portrait : il s'est peint lui-même avec une ressemblance parfaite.

M. Granet rend avec une vérité rare l'intérieur des anciens monumens et les effets piquans que leur aspect présente. Ses meilleurs tableaux sont les Vues intérieures d'un cloître, du Colisée, d'un monastère, de l'église de *San - Martino* à Rome ; enfin, ceux qui représentent des églises souterraines, et la maison de Michel-Ange, près du Capitole. Ce dernier tableau sur-tout réunit à l'intérêt qu'inspire le souvenir d'un grand homme, un talent pittoresque très-remarquable.

M. Boilly est doué d'une étonnante facilité et du talent de saisir rapidement la ressemblance. Depuis le portrait, jusqu'aux genres dits *bambochade* et *nature morte*, il a montré de l'imagination et en même temps une vérité qui va quelquefois jusqu'à faire illusion. Ses tableaux de

la Queue au lait, de l'Arrivée d'une diligence, de l'Atelier d'un sculpteur, et celui où il a réuni les portraits d'un grand nombre d'artistes, ont eu beaucoup de succès.

M. Schall, connu depuis long-temps par de jolis tableaux dont la pensée est fine ou délicate, en avait encore exposé un de ce genre au salon de 1806 : il représente un enfant qui s'appuie sur un tombeau, ayant encore un pied dans le berceau, emblème de la brièveté de la vie.

M. Omeganck a beaucoup de réputation à Anvers sa patrie. Nous connaissons peu d'ouvrages de lui : mais ceux qui ont été exposés au salon, ou qui sont à Paris, dans quelques cabinets d'amateurs, donnent une idée très-avantageuse de son talent. A l'exposition de 1801, on vit avec un extrême plaisir un dessus de clavecin représentant un paysage très-agréable. M. Omeganck réussit sur-tout à peindre les animaux. Le ton général de ce tableau est riche et harmonieux. On y remarqua un effet de soleil rendu avec beaucoup de vérité.

Aussi précieux que les peintres Hollandais, M. Richard, doué d'une imagination heureuse, a fait prendre à son talent une direction noble et intéressante. Il montre, dans le choix des sujets qu'il traite, un tact délicat. Ses ouvrages réunissent la finesse et l'harmonie la plus douce. Le tableau de Valentine de Milan, exposé au salon de 1801, commença, et l'on pourrait dire, fit sa réputation. Cette princesse pleure son époux, assassiné en 1407 par le duc de Bourgogne. Sa devise,

> Rien ne m'est plus,
> Plus ne m'est rien,

ne tarda pas à se vérifier ; car elle mourut bientôt de

douleur. Le petit tableau de M. Richard attache les yeux et l'ame. Ce peintre a encore intéressé noblement la sensibilité, en représentant les restes de Henri Quatre à l'entrée de la sépulture royale de Saint-Denis, et M.^me de la Vallière, dans sa cellule de carmelite, jetant les yeux sur un lis, emblême de Louis Quatorze, et laissant échapper de ses mains son livre de prières. Quelquefois il ne parle qu'à l'imagination et à l'esprit, comme lorsqu'il a représenté Charles Sept, prêt à partir pour aller combattre les Anglais, et traçant avec la pointe de son épée ses adieux à Agnès Sorel, sur le pavé de sa chambre :

> Gente Agnès, qui tant loin m'evance,
> Dans le mien cuer demorera,
> Plus que l'Anglais en nostre France.

Il a peint aussi François Premier montrant à sa sœur, la reine de Navarre, ce distique malin qu'il venait d'écrire avec son diamant sur le *vitrail* d'une fenêtre de Chambord, où on l'a vu long-temps :

> Souvent femme varie :
> Bien fol qui s'y fie !

Enfin M. Richard a transformé ces deux vers de Gresset en un joli tableau :

> Sœur Rosalie, au retour de matines,
> Plus d'une fois lui porta des pralines.
> *Vert-Vert*, ch. IV.

M. Duperreux doit être placé parmi les paysagistes d'un véritable talent. Il avait plusieurs jolis tableaux au salon de 1806, tels qu'une Vue du château où naquit Henri Quatre, une Vue du lac *Como*, et une Vue de la maison de campagne de Pline.

M. Redouté l'aîné peint les fleurs et toutes les plantes avec une extrême fidélité d'imitation. Quoiqu'on ait de cet habile peintre de fort bons tableaux à l'huile, c'est dans l'aquarelle qu'il n'a point de rivaux. Dans ce genre, qu'il a beaucoup perfectionné, ses plus beaux ouvrages sont des dessins coloriés sur vélin, pour la riche collection du Muséum d'histoire naturelle ; ses descriptions du Jardin de Malmaison et des Liliacées; des bouquets également sur vélin, pour S. M. l'Impératrice Joséphine. M. Redouté est parvenu à donner aux gravures coloriées des belles collections qu'il publie, le moelleux et le brillant de ses aquarelles, en sorte qu'elles conservent, autant que possible, la vérité et le caractère des dessins originaux. Il faut le considérer aussi comme chef d'école, dans cette branche de l'art. On lui doit de bons élèves et d'avoir perfectionné les moyens matériels pour les impressions en couleurs (1).

M. Vandael est aussi un peintre de fleurs d'un très-grand talent. Son coloris est pur, et sa manière très-finie, sans sécheresse. Les tableaux de fleurs étant assez difficiles à caractériser par leur sujet, nous nous bornerons ici à en citer un qui se différencie aisément et qui a fait beaucoup d'honneur à cet artiste, même à l'école ; il fut exposé, en 1803, sous le titre de *Monument à une jeune personne*. Le peintre avait rassemblé dans ce grand

(1) Il y a vingt-deux ouvrages de botanique exécutés sur les dessins de M. Redouté l'aîné, et dans lesquels on remarque des progrès toujours croissans. Il a fait cinq cents dessins coloriés sur vélin pour la collection du Jardin des plantes, commencée depuis Louis Quatorze. Le nombre des dessins de botanique, par cet artiste, qui est encore dans la force de l'âge et du talent, est d'environ trois mille.

tableau

tableau toutes les richesses du genre qu'il cultive. Son succès fut général (1). M. Vandael forme aussi de bons élèves.

Comme M. Van-Spaendonck, M. Redouté a un frère qui se distingue par le même genre de talent, et qui sert particulièrement l'histoire naturelle par l'exactitude parfaite avec laquelle il en dessine et en peint les objets. On connaîtra, lorsque la Description de l'Égypte sera publiée, que cet éloge n'a rien d'exagéré.

M. Barraband peint admirablement les oiseaux. Personne n'a égalé, ni l'éclat extraordinaire de ses couleurs, ni son habileté à les nuancer avec une extrême finesse, ni le moelleux et la délicatesse de son pinceau, aussi léger que le plumage qu'il imite, ni la grâce des mouvemens, ni la saillie qu'il sait donner aux objets.

Enfin M. Huet fils, peintre du Muséum d'histoire naturelle, prouve aussi du talent pour le genre de peinture utile aux sciences.

Il y a des artistes habiles qui se bornent à dessiner, ou qui, du moins, en font leur occupation la plus habituelle. Plusieurs méritent de trouver place ici : il en est même, parmi eux qui ont marqué comme peintres ; tels sont MM. Bouillon et Lafite, qui ont remporté des grands prix dans l'école. M. Dutertre a surpassé tous les autres, dans les beaux dessins qu'il a faits d'après Léonard de Vinci, Raphaël et le Dominiquin. M. Fragonard fils met de l'imagination et de l'esprit dans ses dessins. M. Milbert dessine fort bien le paysage : ses vues pittoresques de

Dessinateurs.

(1) Ce tableau est à Malmaison.
Beaux-Arts.

l'île de France sont précieuses. M. Lavit a aussi une manière agréable de dessiner le paysage.

Pour n'omettre aucun talent distingué, nous citerons M. Parant pour ses jolis camaïeux, espèce de bijoux en peinture, mais où l'on peut mettre de la grâce, de l'esprit. Nous ne considérons point ce genre dans ses limites étroites, mais comme propageant les idées et le langage des arts.

Peintres Belges. La Belgique, devenue Française, a droit d'occuper une place dans le tableau que nous mettons sous les yeux de votre Majesté, parce que cette contrée, qui a vu fleurir les arts, en a conservé le culte dans quelques-unes de ses principales villes, et qu'elle possède plusieurs artistes de mérite : mais c'est sur-tout l'ancienne célébrité de son école que nous aimons à lui rappeler, afin qu'elle ait l'ambition de la reconquérir (1).

M. Omeganck, déjà cité avec éloge, est à-peu-près le seul qui ait envoyé de ses ouvrages aux expositions publiques de l'école Française; mais il nous paraît certain que MM. André Lens, Harreyns et Cels, tous les trois d'Anvers, méritent aussi la considération dont ils jouissent dans leur pays. M. Lens a eu des liaisons avec le célèbre Mengs, à Rome, et il a changé sa manière, pour se conformer aux principes ou plutôt au système de ce peintre. M. Lens avait publié, en 1776, un ouvrage intéressant sur les costumes de plusieurs peuples de l'antiquité.

(1) Nous nous plaisons aussi à la féliciter des encouragemens qu'elle donne à de jeunes artistes qu'elle entretient ordinairement à Paris, et dont plusieurs ont été couronnés dans nos concours solennels.

PEINTURE.

M. Harreyns a été directeur et professeur de l'académie de Malines ; il a fait plusieurs grands tableaux pour la cathédrale de cette ville, ainsi que pour des couvens et des abbayes de la Belgique.

Nos relations s'étendront sans doute bientôt dans les nouvelles possessions de l'Empire Français ; car les beaux-arts, qui sont doués de la plus douce sympathie, ne peuvent pas manquer d'établir entre eux d'intimes rapports, sous la protection du même Prince, sous les mêmes influences de sa grandeur et de ses bienfaits.

L'art qui conserverait les chefs-d'œuvre de la peinture pour une longue suite de siècles, serait bien précieux ! Il a manqué à la Grèce et à toute l'antiquité : aussi ne peut-on guère parler de leurs peintres que par analogie avec la sculpture antique, dont il reste des monumens. Les modernes sont plus heureux sous ce rapport. Leurs émaux, leurs porcelaines, conserveront des traces de l'art de peindre : mais ce ne peut être qu'en petit ; et les grands tableaux qui produisent le plus d'effet, qui marquent le caractère et l'état de l'art, semblent bornés à une trop courte durée.

Tapisserie. Mosaïque.

On a cherché à prolonger l'existence des tableaux par les tapisseries ; et si la France n'a pas été la première à les bien exécuter, elle les a du moins portées au degré de perfection dont elles paraissent susceptibles. Sous ce rapport, comme sous celui de la munificence, la manufacture des Gobelins mérite d'être encouragée. Mais, en dernier résultat, les matières qu'elle emploie sont destructibles ; et quoiqu'on ait renoncé avec raison aux mélanges trop peu solides de la soie avec les laines, et au luxe des fils

revêtus d'or et d'argent, qui, pâlissant bientôt, rompaient l'harmonie, on ne peut point espérer de ce moyen de traduire la peinture une longévité proportionnée au desir de perpétuer les chefs-d'œuvre (1).

La mosaïque en grand, telle qu'on la pratique à Rome, paraît préférable. C'est dans l'intention de la naturaliser en France, qu'on a encouragé M. Belloni à essayer de fonder une école. On doit de l'estime à cet artiste habile et intelligent, pour le zèle qu'il a montré : mais ses efforts et ses succès n'ont point encore dépassé les limites de l'art en petit (2), et il le faudrait dans toute son étendue. Des obstacles difficiles à surmonter ont empêché cet artiste d'aller plus loin. Les émaux dont se compose la mosaïque, ne se fabriquent qu'en Italie, et leur fabrication n'y est point soumise aux principes exacts, aux règles précises des sciences physiques, de manière à pouvoir être facilement établie ailleurs. D'un autre côté, les nuances étant presque innombrables, la masse d'émaux à acquérir et à transporter est effrayante. Nous présumons que c'est devant ces difficultés que s'est arrêtée l'intention, manifestée plusieurs fois depuis vingt ans, de pratiquer la mosaïque en France telle qu'elle existe à Rome.

L'atelier de M. Belloni, à Paris, est donc réduit à exécuter ses ouvrages avec des émaux qu'il fait venir d'Italie, et qui coûtent de quatre à cinq francs la

(1) Nous avons vu à Paris les tapisseries exécutées sur les cartons mêmes de Raphaël : il n'y restait plus d'effet pittoresque ; le trait seul pouvait se distinguer ; et sous ce rapport elles sont encore précieuses pour les artistes, mais c'est maintenant tout leur mérite.

(2) M. Belloni achève cependant une mosaïque de plus de deux mètres, pour un des palais impériaux.

livre (1). Dans cet état de choses, il faudrait désespérer d'avoir en France une manufacture importante de mosaïque et d'exécuter de grands tableaux par ce moyen : mais la principale difficulté nous semble maintenant facile à lever.

Un chimiste, plein de sagacité, est parvenu, après plusieurs années d'expériences, à fabriquer des émaux de toutes les couleurs, de toutes les nuances; et il en a soumis la fabrication à des règles maintenant si précises, qu'on est sûr de les obtenir, toujours et par-tout, tels qu'on les voudra; ce qui n'arrive point en Italie, où ce travail n'est dirigé que par une sorte de routine, et donne par conséquent des résultats très-inégaux. L'expérience des émaux faits à Paris est constatée, non par des essais de laboratoire, mais par une longue pratique de M. Belloni et de son école. Ces émaux coûteraient au plus un franc la livre. Le chimiste qui a suivi ces expériences avec autant de constance que de succès, est M. Darcet fils, auquel les arts doivent encore d'autres découvertes intéressantes. Ne prétendant tirer aucun avantage personnel de ses émaux, il en a fait offre à son Exc. le Ministre de l'intérieur (M. Cretet), et lui a proposé d'en établir à très-peu de frais la fabrication, dans l'atelier même de M. Belloni, qui sollicite cette ressource avec un empressement égal aux avantages que son art en retirerait. En effet, avoir un atelier de mosaïque à Paris et faire venir de Rome les matières premières, c'est comme si la manufacture des Gobelins tirait d'Italie ses laines teintes pour toutes les nuances qu'elle emploie.

(1) Les émaux de couleur purpurine coûtent depuis douze jusqu'à vingt-quatre francs la livre.

En profitant des moyens offerts par M. Darcet, et de l'établissement déjà fait par M. Belloni, l'exécution des grands tableaux en mosaïque deviendrait donc infiniment moins dispendieuse. D'ailleurs la dépense ne serait que proportionnelle; on pourrait la modérer par le nombre des tableaux qu'on exécuterait. Les chefs-d'œuvre étant les seuls qu'il faille transmettre aux âges futurs, supposons qu'on n'obtînt que vingt grands tableaux par siècle, le résultat serait grand et la dépense insensible (1).

Peinture sur glace. M. Dilh.
Les tableaux sur glace qu'a fait exécuter M. Dilh sont charmans. Éclairés par la lumière du soleil lui-même, ils ont, sous ce rapport, l'avantage que la nature a sur l'art imitateur. Nous ne pouvons pas assurer jusqu'à quel point la peinture sur glace serait une invention différente de la peinture sur verre, les procédés de M. Dilh ne nous étant point connus : mais les effets sont heureux, sur-tout si l'on évite de peindre de cette manière des scènes de mouvement, qui s'opposent à l'illusion. Les arts doivent applaudir aux succès de M. Dilh et de sa manufacture, car il les a employés constamment; et les bien employer, c'est les servir.

Tel est l'état de la peinture considérée sous tous ses

(1) M. Darcet n'a demandé que d'être remboursé des frais qu'il fera à l'avenir, et qui seraient peu considérables. Il est parvenu tout récemment à rendre applicable à la mosaïque le verre de bouteille dévitrifié : il le colore par cémentation, en même temps qu'il le dévitrifie; de sorte qu'il le rend à-la-fois dur comme l'agate, et coloré. La nature du mastic qui lie ensemble les émaux, le rend inaltérable à l'humidité comme à toutes les variations de température; c'est l'huile de lin cuite qui en fait la base. Tout le monde connaît la solidité qu'acquiert le mastic des vitriers, quoique l'huile n'ait pas reçu le degré de ténacité que la cuisson lui donne.

rapports, dans l'espace des vingt années qui viennent de s'écouler. Nous pouvons donc affirmer sans crainte, d'après ce qui précède, que cet art présente une grande somme de talens, répartie entre tous les genres, et que l'on pourrait rendre cette époque de la peinture extrêmement brillante pour la postérité.

Quand a-t-on vu en France et en quel pays trouverait-on autant de peintres capables de s'élever à la haute poésie de l'art, de traiter les faits mémorables de l'histoire, de choisir des sujets qui plaisent à l'imagination et intéressent le cœur ? Dans quel temps a-t-on vu la peinture et le dessin pénétrer aussi utilement, aussi généralement, dans les manufactures, dans les divers ateliers de l'industrie ?

Nous n'avons point discuté les degrés de talent, persuadés que nous les caractérisions assez pour qu'ils soient appréciés. Nous avons loué avec plus de réserve les ouvrages des maîtres que ceux de leurs plus habiles élèves, parce que ce sont ces maîtres que votre Majesté consulte sur l'état des arts, et qu'il leur est plus doux de parler des succès des artistes qu'ils ont formés, que de leurs propres triomphes. Parmi les tableaux des premiers, nous n'avons cité en général que ceux dont la réputation a reçu du temps une sanction suffisante. Les omettre, eût été injuste; et cette omission aurait rompu le fil chronologique qui règne dans toute l'étendue de notre travail.

D'après l'étendue de cette première partie et la multiplicité de ses détails, l'esprit peut avoir besoin de rapprocher, dans un cadre étroit, l'élite des tableaux de l'école,

depuis 1789, et les noms de tous les peintres cités : nous lui offrons, à cet effet, les résumés suivans.

PEINTRES D'HISTOIRE,

Et leurs principaux Ouvrages, depuis 1789 jusqu'en 1808 exclusivement.

De M. Vien,

Les Adieux d'Hector et d'Andromaque. — Hélène poursuivie par Énée, pendant l'incendie de Troie, jusque dans le temple de Vesta.

De M. Ménageot,

Méléagre entouré de sa famille, qui le supplie de prendre les armes pour repousser les ennemis près de se rendre maîtres de la ville de Calydon.

De M. Berthélemy,

Les plafonds qu'il a peints au palais du Sénat et au Musée Napoléon.

De M. Vincent,

Zeuxis choisissant pour modèles les plus belles filles de Crotone. — Le grand carton de la bataille des Pyramides (1).

(1) Cet ouvrage distingué étant connu des artistes, mais n'ayant point été mis sous les yeux du public, a besoin d'être caractérisé. C'est un grand tableau commencé pour le Gouvernement, et qui n'a point été terminé,

De M. David,

Socrate au moment de boire la ciguë. — Le Serment des Horaces. — De beaux portraits.

De M. Regnault,

Une Descente de croix. — Le Déluge.

parce que le peintre, dont la santé est délicate, n'a pas pu s'engager à l'exécuter pour l'exposition de 1806. Ce tableau fut en conséquence remplacé par un autre de M. Hennequin, ayant le même sujet, mais autrement traité, et qui fut exposé au salon de 1806. Mais dans l'état où la composition de M. Vincent est restée, peut-être sera-t-elle plus précieuse, et sur-tout plus utile à l'école, que si le tableau avait eu son entière exécution ; car on y verra mieux l'étude profonde, la science consommée, qui manquent trop souvent à des peintres doués des qualités les plus brillantes.

M. Vincent a dessiné, sur une toile de huit mètres sur cinq [24 pieds sur 15], aux crayons noir et blanc, l'action exacte de la bataille des Pyramides, telle qu'elle s'est passée : il ne s'est permis d'autre altération que de représenter simultanément des mouvemens qui n'ont été que successifs ; mais il les a subordonnés les uns aux autres, suivant leurs degrés d'importance. Ainsi celui qui frappe le plus, et qui se trouve sur le plan principal, est ce rempart de feu qui étonna tellement les Turcs, qu'ils le prirent pour l'effet d'une mécanique nouvelle qu'il était au-dessus des forces humaines de détruire. Toutes les figures de cette grande composition sont dessinées nues, ainsi que le pratiquaient la plupart des grands peintres du siècle de Léon Dix. Le trait n'est pas seulement indiqué, mais les masses générales d'ombre et de lumière sont assez marquées pour qu'on puisse déjà préjuger les effets et avoir le sentiment du tableau. Les chevaux sont dessinés de la même manière, et l'anatomie en est exprimée avec tant de détails, que les proportions et les mouvemens sont déterminés avec exactitude. Les principaux artistes ont vu et jugé cette précieuse ébauche, qui est déjà elle-même un grand ouvrage, et tous ont été d'accord sur son mérite classique. La perspective en est parfaite. La classe des beaux-arts de l'Institut, regrettant que d'aussi savantes études fussent perdues pour l'art, ou que du moins elles lui fussent trop long-temps inutiles, l'a témoigné à l'artiste, qui aussitôt lui en a fait don avec le désintéressement et la noblesse qui le caractérisent. Quand les localités le permettront, la classe s'empressera d'en faire jouir les arts.

Beaux-Arts.

De M. Perrin,

La France appuyée sur la Religion (tableau pour la nouvelle chapelle des Tuileries).

De M. Girodet,

Le Sommeil d'Endymion. — Une scène de déluge. — De beaux portraits.

De M. C. Vernet,

Le Triomphe de Paul-Émile. — De grands dessins que son habileté particulière pour peindre les chevaux rend précieux.

De M. Meynier,

Le plafond du Musée Napoléon, représentant la Terre qui reçoit des empereurs Romains le Code Justinien. — Télémaque et Mentor dans l'île de Calypso.

De M. Gérard,

Bélisaire. — Psyché et l'Amour. — Un grand nombre d'excellens portraits.

De M. Thevenin,

Le Passage du mont Saint-Bernard, sous la conduite de l'Empereur.

De M. Hennequin,

Oreste tourmenté par les Furies.

De M. Lethierre,

Philoctète dans l'île de Lemnos.

PEINTURE.

De M. GUÉRIN,
Marcus-Sextus. — Phèdre et Hippolyte.

De M. MONSIAU,
Molière lisant le Tartuffe chez Ninon de Lenclos.

De M. PRUDHON,
La Sagesse et la Vérité descendant sur la terre. — Un charmant dessin allégorique de la Paix.

De M. GROS,
L'Hôpital militaire de Jaffa. — La Bataille d'Aboukir. — De beaux portraits (1).

De M. BERGERET,
Les Honneurs rendus à Raphaël après sa mort.

De M. GAUTHEROT,
Les Obsèques d'Atala.

De M. LEJEUNE,
Les Batailles de Marengo, des Pyramides, d'Aboukir. — Le Bivouac de l'Empereur dans les plaines de la Moravie.

PEINTRES DE PORTRAITS.

De M.^{me} LEBRUN,
Son portrait par elle-même, où elle s'est représentée tenant sa fille dans ses bras. — Le portrait de Paisiello.

(1) L'excellent portrait du général Lasalle n'est pas dans l'époque.

De M. Robert Lefebvre,

Les portraits de MM. Vernet, Vandael et Guérin.

De M. Isabey,

Le dessin où il s'est représenté dans un bateau avec sa famille. — Entre beaucoup de belles miniatures, une tête d'étude d'après un vieillard. — Le portrait du jeune Prince royal de Hollande.

De M. Augustin,

Le portrait en émail de sa Majesté l'Empereur. — Son propre portrait en miniature. — Ceux de MM. Chaudet et Callamare.

PEINTRES DE GENRE.

De M. Robert,

Les Catacombes de Rome.

De M. Hue,

Le tableau qui représente des naufragés, et qui fut désigné sous le titre d'*Un rayon d'espoir*.

De M. Taunay,

Le trait de courage d'un enfant âgé de douze ans, qui sauve deux de ses camarades près de se noyer dans la mer. — L'Enlèvement des blessés après une bataille. — Des Religieux portant un malheureux qu'ils ont trouvé blessé

aux environs de la Chartreuse. — La Bénédiction des animaux en Italie.

De M. César Vanloo,

Quelques vues d'Italie. — Le tableau représentant des montagnes du Piémont, et où l'on voit une église gothique.

De M. Valencienne,

Œdipe trouvé par le berger. — Énée et Didon se réfugiant dans la grotte. — Pyrame et Thisbé.

De M. Joseph Bidauld,

Une vue des environs de Grenoble. — Orphée apprivoisant par l'harmonie les bêtes féroces. — Le *Casimato* au bord du Teverone. — Une vue de la vallée d'Allevard. — Deux grands tableaux placés dans le palais impérial de l'Élysée.

De M. Prevost,

Le Panorama de Tilsitt.

De M. Demarne,

Cincinnatus retournant à sa charrue. — La Naissance de Henri Quatre. — Herminie chez le berger.

De M. Crepin,

Le Combat de *la Baïonnaise*. — Le Naufrage des chaloupes de la Pérouse près du Cap Français.

De M. Sweback,

L'Attaque d'une batterie. — Une Charge de hussards.

BEAUX-ARTS.

De M. Bertin,

La ville de Fetelino. — Une vue de la ville de Phénéos et du temple de Minerve. — Une vue de Montmorency.

De M. Boilly,

Le tableau où il a réuni les portraits d'un grand nombre d'artistes Français vivans. — Celui où il représente l'intérieur d'un atelier de sculpteur.

De M. Droling,

Son portrait. — Un Aveugle demandant l'aumône.

De M. Van-Spaendonck aîné,

Quatre beaux tableaux de fleurs. — Des dessins formant un cours d'études pour ses élèves, et qu'il a fait graver soigneusement.

De M. Corneille Van-Spaendonck,

Plusieurs bons tableaux de fleurs.

De M. Redouté,

Les beaux dessins, à l'aquarelle, des Liliacées, — Des bouquets sur vélin pour S. M. l'Impératrice Joséphine.

De M. Vandael,

Plusieurs beaux tableaux de fleurs, mais sur-tout celui qui est connu sous la désignation de *Monument à une jeune personne*.

De M. Barraband,

Des oiseaux coloriés et imités parfaitement.

PEINTURE.

Noms des Artistes dont il est fait mention dans le Rapport sur l'état de la Peinture, depuis 1789 jusqu'en 1808 exclusivement.

PEINTRES D'HISTOIRE.

MESSIEURS,

Apparicio,	Girodet,	M.me Mongez,
Bardin,	Giroust,	Monsiau,
Belle fils,	Gros,	Pajou fils,
Bergeret,	Guérin,	Perrin,
Berthélemy,	Harreyns,	Peyron,
Berthon,	Hennequin,	Prudhon,
Bouchet,	Lacour,	Regnault,
Broc,	Lagrenée jeune,	Robin,
Callet,	Landon,	Saint-Ours,
Cels,	Lebarbier aîné,	Serangeli,
David,	Lemonnier,	Taillasson,
Debret,	André Lens,	Thevenin,
Desoria,	Lethierre,	C. Vernet,
Fabre,	Ménageot,	Vien,
Garnier,	Menjaud,	Vincent.
Gautherot,	Mérimée,	
Gérard,	Meynier,	

PEINTRES DE PORTRAITS.

MESSIEURS,

Ansiaux,	M.me Benoît,	M.me Davin-Mirvault,
Augustin,	M.lle Capet,	Dumont,
M.me Auzou,	M.me Chaudet,	Guérin (de Strasb.),

BEAUX-ARTS.

Isabey,
Kinson,
Lagrenée fils,
M.^{me} Lebrun,
Robert Lefebvre,

Leguay,
M.^{lle} H.^{tte} Lorimier,
M.^{lle} Mayer,
M.^{me} Romany,
Sicardi,

Soiron père,
Vestier,
Vien fils.

PEINTRES DE DIFFÉRENS GENRES.

MESSIEURS,

Barraband,
Bertin,
Bessa,
Joseph Bidauld,
Boilly,
Constant Bourgeois,
Crepin,
Dandrillon,
Demarne,
Droling,
Dunoui,
Duperreux,

M.^{lle} Gérard,
Granet,
Hue,
Huet fils,
Lejeune,
Omeganck,
Parant,
Prevost,
Provost,
Redouté aîné,
Redouté jeune,
Richard,

Robert,
Sauvage,
Schall,
Sweback-Desfontaines,
Taunay,
M.^{me} Vallayer-Coster,
Valencienne,
Vandael,
César Vanloo,
Van-Pol,
Van-Spaendonck,
C. Van-Spaendonck.

DESSINATEURS,

MESSIEURS,

Baltard,
Bouillon,
Dutertre,

Fragonard fils,
Lafite,
Lavit,

Lemire,
Milbert, &c.

Observations sur quelques signes de stagnation.

Ce recueil de faits et de noms, qui s'appuient réciproquement, suffit sans doute pour justifier ce que nous avons dit sur l'état florissant de la peinture en France. Mais votre Majesté veut connaître, en outre, les moyens de maintenir cette prospérité de l'école, et quelles sont, à

cet

cet égard, nos espérances ou nos craintes. Quoique ce soit nous représenter à nous-mêmes, sous un autre point de vue, une partie des difficultés dont est semé notre travail, nous n'hésiterons point à satisfaire les intentions généreuses de votre Majesté.

On aurait pu croire, pendant quelque temps, qu'une espèce de délire s'était emparé de jeunes peintres qui s'étaient organisés en secte pour établir un système de peinture ; et comme rien n'est aussi contagieux que la démence dans les beaux-arts, sur-tout dans des temps d'effervescence générale, nous avons eu réellement lieu de craindre que cet exemple n'influençât l'adolescence de l'école.

De quelques signes de corruption du goût.

A ce danger en a succédé un autre plus grave, parce qu'il n'était pas autant exposé au ridicule : aussi nous a-t-il plus occupés. De jeunes peintres encore, mais doués de plus de talent, ne se contentant pas de suivre les routes honorablement parcourues par leurs maîtres, bien plus glorieusement frayées par Raphaël, Michel-Ange, le Dominiquin, le Poussin, le Sueur, et par le Brun, trop dédaigné, comme peintre, par ces élèves, ont essayé d'introduire une manière de dessiner mesquine et froide par l'affectation de ce qu'on nomme *le fini*, un style plein de roideur et de prétention à l'originalité, mais qui touchait à la bizarrerie : en voulant mettre de la naïveté dans leur façon de peindre, ils reculaient vers l'enfance de l'art ; enfin ils croyaient se distinguer par des progrès nouveaux, et ils n'arrivaient qu'à se singulariser. Mais, comme nous l'avons dit en commençant, c'est alors que l'art est en péril. Ces craintes se sont heureusement dissipées : il paraît, par les dernières expositions publiques,

et par la marche des écoles, qu'on revient de cette erreur d'ambition; et l'académie de Rome, dont nous surveillons avec sollicitude les travaux, a été paternellement avertie du danger qu'elle pouvait courir. Le zèle éclairé de son directeur a su faire valoir les avis motivés de la classe des beaux-arts de l'Institut de France, qui ont été reçus par les élèves eux-mêmes de manière à augmenter l'intérêt que nous leur portons.

<small>De quelques signes de stagnation.</small>

Une autre observation frappe les personnes attentives à la marche des arts : c'est que depuis plus de quinze ans on ne voit point ou l'on ne voit que trop peu d'artistes sortir de la ligne ordinaire des hommes de mérite. MM. Gros et Guérin sont à-peu-près les seuls qui se soient placés au-dessus de cette ligne, dans le style élevé de l'histoire, tandis que, de 1789 à 1796 et 1800, des talens éminens se présentèrent en groupe. Encore M. Guérin, qui a remporté le grand prix en 1796, et M. Gros, qui se montra dans les concours de l'école en 1792, appartiennent-ils, pour leur éducation pittoresque, à l'époque antérieure à la stagnation qui semble exister.

Il en est de même en sculpture : on n'aperçoit pas, derrière MM. Lemot, Chaudet, Cartelier, une seconde ligne proportionnée à la première, qui, cependant, ne s'est formée que de 1789 à 1796 et 1800. Voilà des effets sensibles ; les causes ne le sont pas autant : car la belle école qui a fourni MM. Drouais, Fabre, Girodet, Gérard, Gros, n'est ni moins habilement tenue, ni moins nombreuse ; et il en est de même de celles d'où sont sortis MM. Meynier et Guérin. Cette observation nous paraît mériter l'attention du Gouvernement : car c'est ici le lieu de

PEINTURE.

répéter que la décadence des arts n'est pas brusque dans ses causes; qu'on peut la prévoir et l'empêcher ; mais qu'il ne faut pas attendre que les effets soient assez prononcés pour frapper la multitude, car alors il y a un état fixe de décadence.

Nous regardons comme l'un des moyens les plus efficaces, une bonne organisation des écoles publiques. Nous croyons aussi qu'il est important d'encourager particulièrement les genres les plus élevés : par exemple, qu'il faut nécessairement que la peinture d'histoire ne perde pas l'habitude de traiter les sujets consacrés par la fable, par les temps héroïques et la haute antiquité. Cet ordre d'idées et d'images est pour les beaux-arts ce que les auteurs classiques anciens sont pour les lettres : il faut étudier et imiter ceux-ci, même pour bien écrire dans sa propre langue. Dans tous les arts libéraux, il y a un type idéal qui élève l'imagination, donne de la grandeur aux pensées, de la noblesse au style, et cette simplicité qui s'allie si bien avec le beau en tout genre. Nos peintres les plus habiles exécuteront sans doute plus ou moins heureusement tous les sujets qui leur seront confiés, parce qu'ils ont été long-temps habitués à traiter ceux de la poétique de leur art : mais si leurs élèves sont privés des plus nobles exercices de la carrière, ils peindront l'histoire moderne d'une manière commune et froide ; l'école baissera nécessairement, car c'est le degré de perfection de la peinture d'histoire qui établit le niveau pour toutes les dérivations de l'art de peindre. On peut tout concilier, et le devoir de consacrer par des tableaux les faits héroïques, les événemens mémorables de notre âge, et le besoin de tenir

toujours la première ligne des artistes à une grande hauteur de style et d'études. Ce que nous disons ici de la peinture, s'applique à tous les autres arts.

SCULPTURE.

La sculpture est ce qui nous reste de plus parfait de l'antiquité : il faut y comprendre la gravure en médailles et la gravure sur pierres fines, qui appartiennent au même art, et ne doivent point en être séparées.

Les premiers empereurs Romains encouragèrent particulièrement la sculpture ; mais les véritables arts de l'ancienne Rome furent toujours ceux de la guerre et du commandement. Les chefs-d'œuvre et les artistes de la Grèce passèrent dans les murs de la maîtresse du monde en esclaves attachés aux chars des triomphateurs : le génie des beaux-arts ne put point s'y naturaliser.

Auguste, Titus, Trajan, Adrien sur-tout, obtinrent, à la vérité, de beaux ouvrages des sculpteurs Grecs; mais, dès Septime-Sévère, la sculpture déclinait. On ne trouve plus, après cet empereur, que quelques bustes qui attestent encore du talent. L'art était grossier sous Alexandre-Sévère, et presque aussitôt la barbarie commence pour durer près de douze siècles.

XVI.^e siècle. Ce ne fut qu'au seizième que la sculpture commença de renaître dans Florence. Michel-Ange la trouva sortant de l'enfance, et l'éleva, sinon à la sublimité, à la grâce de l'antique, du moins à un degré de science et d'expression auquel on n'est point encore parvenu depuis.

Ses deux principaux élèves, Guillaume Laporte et Jean

SCULPTURE.

de Bologne, sont aussi très-recommandables ; après eux, fort peu de statuaires ont mérité que leurs noms fussent conservés.

Enfin depuis long-temps la ville nourricière de la sculpture et des autres arts, Florence, n'a plus compté de statuaires de quelque réputation, à moins que des étrangers n'y aient été retenus par le charme des lieux et la puissance des souvenirs.

En même temps que Michel-Ange et ses deux élèves faisaient fleurir la sculpture sous les Médicis, elle naissait brillante pour François Premier et pour la France, sous le ciseau de Jean Goujon, de Germain Pilon, de Jean Cousin, de Paul Ponce, de Barthélemi Prieur, de François Anguier.

Nous avons déjà remarqué que les arts qui ont le dessin pour base, marchent, pour ainsi dire, d'un même pas vers la perfection ou la décadence; et les causes en ont été rendues assez sensibles, pour que nous n'ayons pas besoin de les rappeler ici. La sculpture devait donc prospérer en France au XVI.e siècle, avec la peinture et l'architecture : elle s'éleva même au-dessus d'elles; car Jean Goujon n'a point eu d'égal, au moins chez les modernes, pour l'application de la sculpture aux monumens d'architecture. Les cariatides de la magnifique salle du Louvre, les deux grandes figures qui décorent la cheminée de la même salle à l'autre extrémité, les ornemens composés et sculptés par lui dans l'intérieur et à l'extérieur de ce palais, à Écouen, au château d'Anet, et sur-tout la fontaine des Innocens, sont des ouvrages incomparables, et qu'il faut respecter religieusement, car ils font l'orgueil de notre école.

Les tombeaux de Louis Douze, de François Premier, de Henri Deux; le groupe de Germain Pilon, célèbre sous le nom des Grâces, et destiné à servir aussi de monument funéraire à Catherine de Médicis; la cheminée du château de Villeroy (1); les tombeaux de Diane de Poitiers, de l'amiral Chabot, du connétable de Montmorency, des de Thou, enfin toute la sculpture du siècle, méritent les mêmes éloges.

Au reste, notre première génération dans les trois arts a surpassé les maîtres qui l'ont élevée et que François Premier avait pourtant choisis entre les plus habiles d'Italie. C'est une première réponse à ceux qui ont prétendu, dans leur enthousiasme exclusif, que la France n'était pas propre aux beaux-arts.

Germain Pilon et Jean Goujon portèrent, comme Michel-Ange, la sculpture à un haut degré de perfection, et restèrent, comme lui, les plus habiles, sous certains rapports. Nous mettons cette restriction, parce que depuis on a plus fidèlement étudié la nature; mais la noblesse, qui appartient éminemment à la sculpture, et sur-tout la grâce, sont encore attachées à leurs ouvrages presque exclusivement, entre les modernes.

Les cariatides de Sarrazin qui décorent le grand pavillon du vieux Louvre (du côté de la cour), le tombeau des Condés (2) par le même sculpteur, et celui du maréchal de

(1) Elle est aussi de Germain Pilon: on la voit maintenant au Musée des monumens Français, ainsi que tous les ouvrages cités.

(2) Ce monument, qui était placé dans l'église des Jésuites de la rue Saint-Antoine, l'est, depuis la révolution, dans le jardin du Musée des monumens Français, mais disposé différemment.

SCULPTURE.

Montmorency par François Anguier (1), prouvent que le goût de la bonne sculpture s'était conservé dans le siècle suivant, quoiqu'elle n'offrît déjà plus le même caractère de noblesse, la même pureté, ni la même grâce.

La perfection des médailles et des monnaies redonne à cette époque un genre de supériorité en sculpture.

Enfin, sous Louis Quatorze, le Milon du Puget, les bas-reliefs de la porte Saint-Denis (2), la statue équestre de la place Vendôme, les groupes qui décorent l'entrée des Tuileries (du côté de la place de la Concorde), et qui représentent, l'un Mercure, l'autre la Renommée à cheval, les tombeaux du cardinal de Richelieu et du cardinal Mazarin, le groupe d'Énée, et celui d'Arria et Pætus, avec quelques autres statues encore, sont tout ce qu'on peut citer pour l'honneur de l'art pendant ce long règne, qui a tant fait exécuter de sculpture.

De la sculpture sous le règne de Louis Quatorze.

En effet, les jardins de Versailles, des Tuileries, de Marly, &c. en furent décorés avec une magnificence qu'aucun autre monarque n'avait montrée depuis François Premier.

C'est (nous le répétons encore ici) en considérant cette

(1) Ce tombeau est resté à Moulins, dans l'église où il fut érigé.

(2) Les bas-reliefs de la porte Saint-Denis et le tombeau du cardinal de Richelieu ont été exécutés sur les dessins de le Brun, les deux premiers monumens par Michel Anguier (frère de François), le second par Girardon.

Le groupe de Milon de Crotone est, comme nous l'avons déjà dit, de Pierre Puget. Les groupes de la grille des Tuileries, vis-à-vis de la place de la Concorde, sont d'Antoine Coysevox. Girardon avait fait la statue équestre de la place Vendôme, et plusieurs des statues des bains d'Apollon, pour le parc de Versailles. Le groupe d'Énée est de le Pautre. Celui qu'on connaît sous le nom d'Arria et Pætus, dans le même jardin des Tuileries, fut commencé par Jean Théodon et terminé aussi par le même le Pautre.

immensité de sculpture et les progrès qu'elle aurait pu amener si le Puget, Coysevox, Tubi, Girardon, Desjardins, Jean Théodon, Lerambert, le Pautre, le Gros, Nicolas Coustou, avaient eu l'indépendance nécessaire et l'émulation qu'elle aurait produite, qu'on est porté à rechercher les causes de la différence si remarquable qui existe entre la sculpture du XVI.e siècle et celle du XVII.e En examinant les monumens du siècle de François Premier, on reconnaît que les habiles statuaires qui les ont exécutés, savoir, Jean Goujon, Jean Cousin, Germain Pilon, Paul Ponce, Sarrazin, Barthélemi Prieur, &c. ont chacun une manière et un mérite qui leur appartiennent, qui les distinguent comme leur physionomie ; et l'on reconnaît, au contraire, dans presque tous les ouvrages des plus habiles statuaires du règne de Louis Quatorze, le même style, la même manière, la même froideur, et, pour ainsi dire, le cachet de l'ennui et du déplaisir qu'ils éprouvèrent en copiant ou en exécutant des idées qui ne leur avaient inspiré ni attrait ni chaleur. A quelle cause pourrait-on attribuer ces effets, si ce n'est à cette suprématie d'un seul artiste sur tous les ouvrages des autres ? Certes, jamais la sculpture n'avait eu en France d'occasions aussi favorables que celles qui lui furent offertes par la création de Versailles, de Trianon, de Marly, &c. : cependant l'art statuaire dégénéra ; c'est un fait qu'on ne peut pas plus contester que le premier.

De la sculpture sous le règne de Louis Quinze. Un seul statuaire rappelle le siècle de Louis Quatorze, sous le règne de son successeur : c'est Bouchardon. La fontaine de Grenelle et la statue équestre de la place Louis-Quinze donnent à cet artiste une supériorité marquée sur ses

ses contemporains ; le cheval de ce dernier monument passait pour un des plus beaux qui aient été coulés en bronze par les modernes : mais, parce que Bouchardon avait un style plus noble, plus de grâce et une manière de considérer l'art plus grande que les autres, il en éprouva une sorte de persécution. Les annales du temps ont conservé le souvenir des intrigues employées pour lui ravir les travaux importans dont la ville de Paris le chargeait; et les auteurs de ces intrigues étaient des artistes très-médiocres, comme cela arrive ordinairement.

En déférant à Bouchardon la palme de la sculpture, sous le règne de Louis Quinze ; en convenant qu'il disposait ses figures avec une sorte de grandeur, qu'il savait leur donner de la souplesse, tandis que ses rivaux étaient roides et maniérés à l'excès, il faut remarquer ensuite qu'il lui manque pourtant des qualités essentielles : ses conceptions sont froides, et n'ont pas toute la dignité que réclament les monumens publics ; elles annoncent qu'il n'était pas plus nourri de la lecture des poëtes que de l'étude de l'antique sculpture. On s'en aperçoit principalement dans l'expression d'une idée ingénieuse qui lui fut suggérée, dit-on, et qu'au moins il a rendue de manière à persuader qu'il n'aurait pas pu la concevoir : c'est l'Amour se faisant un arc de la massue d'Hercule. La figure n'a point d'idéal : l'artiste semble avoir copié son modèle dans la classe du peuple. L'attitude manque de grâce comme de noblesse ; l'action est exagérée : c'est un adolescent qui déploie toute sa force pour courber un morceau de bois. Mais c'était le dieu à qui tout cède, qu'il fallait représenter : soit qu'il séduise par le charme

Beaux-Arts. Q

qui lui appartient, soit qu'il triomphe des obstacles par sa puissance, c'est toujours la grâce qui le caractérise. Des accessoires maladroitement disposés embarrassent le mouvement de la figure : néanmoins le travail du ciseau est soigné et gracieux. Cette statue prouve que l'imagination de l'artiste était froide et bornée ; mais on reconnaît dans l'exécution le genre de supériorité qui distingue cet artiste. On peut lui reprocher de ne pas choisir tous ses modèles dans la plus belle nature ; il les prenait du moins dans une nature saine et forte, tandis que ses contemporains se faisaient gloire d'en copier les misères et jusqu'aux infirmités : c'est ce qu'ils appelaient *être vrai*, comme s'il y avait quelque mérite à choisir des vérités hideuses pour les imiter.

Peu de sculpteurs ont été plus malhabiles que Bouchardon à traiter les cheveux et les draperies. Les statues des douze apôtres qui étaient autrefois dans l'église de Saint-Sulpice de Paris, en offraient des preuves frappantes.

Les tombeaux du cardinal de Fleury, de Mignard, &c. ainsi qu'une statue en pied de Louis Quinze, déposés également au Musée des monumens Français, se présentent ensuite pour attester une profonde décadence. Cependant leur auteur (1), ayant joui de la première considération, ayant exécuté beaucoup de monumens publics, a fait long-temps autorité : c'était un de ceux qui mettaient des obstacles presque insurmontables à la régénération de la sculpture. La réunion de ces circonstances

(1) J. B. Lemoyne.

SCULPTURE.

est nécessaire pour éclairer cette époque, pour faire connaître combien l'art statuaire a eu de peine à se relever. Ce n'est point le facile mérite de critiquer que nous cherchons : notre sévérité a toujours un but d'utilité générale; elle ne porte sur les personnes et sur les noms que lorsqu'ils sont inséparables des choses.

Les statues demi-colossales des docteurs de l'Église, qui furent exécutées pour le dôme des Invalides pendant le même période, présenteraient le dernier degré de cette décadence (1); mais, par ménagement pour des cendres

(1) On n'a pas cru pouvoir en tirer d'autre parti que de les vendre à un marbrier, comme matière brute, pour être débitées. Ce serait un tort si elles avaient été seules de ce bas degré, car il faut conserver tout ce qui est caractéristique pour l'histoire de l'art. Deux des moins mauvaises et dont l'une représente Saint Jérôme, ont été données à l'église de Saint-Roch, depuis le rétablissement du culte.

Après Bouchardon, les sculpteurs qu'on chargeait des plus grands monumens, n'eurent pas même, pour l'ordinaire, le mérite d'en concevoir et d'en arrêter le plan: Cochin, dessinateur du cabinet du Roi, était en possession de leur en donner la pensée et les dessins. On connaît les originaux de quelques-uns. Mais quoiqu'il eût de l'habileté pour un dessinateur de cette époque, sa manière et son style étaient précisément en opposition avec le caractère noble, simple et pur qu'exige l'art statuaire.

Cependant, s'il est vrai, comme on a pu se le persuader par ce que nous avons dit, qu'il fût très-nuisible aux arts d'être réduits à exécuter les plans même d'artistes de premier ordre, tels que le Brun, Mignard, &c. quels monumens pouvait-on obtenir, quand des talens de petit genre, comme celui de Cochin, devenaient la Minerve des artistes! L'extrême contraste qu'offrent les beaux-arts sous Louis Quatorze et sous Louis Quinze, s'expliquerait par l'extrême différence qui se trouve entre les hommes qui les dirigèrent ou les influencèrent sous l'un et l'autre règne.

Au reste, ce n'est pas à Cochin qu'il faut imputer le mal : rien ne prouve qu'il usât de la grande influence qu'il avait dans l'Académie, pour imposer ses conceptions de monumens, tandis qu'il est certain que les statuaires les plus renommés, même Pigalle, avaient excessivement négligé la culture de leur esprit, et ne pouvaient point en

encore récentes, nous n'insisterons pas sur ces mauvais ouvrages, et nous allons nous borner à ne plus choisir les exemples de la dégradation de l'art qu'entre les sculpteurs qu'on peut dédommager par quelques éloges.

Ainsi Pigalle, qui s'était fait une réputation immense par sa statue de Mercure et la petite figure de l'Enfant à la cage, devait rester beaucoup au-dessous, dans le monument le plus propre à faire valoir un grand artiste, le tombeau du maréchal de Saxe.

Depuis le mausolée de François Premier, on n'en avait point érigé en France d'aussi vaste. Mais Pigalle fut encore plus inférieur à sa renommée dans la conception et l'exécution du tombeau du maréchal d'Harcourt, dans les quatre figures de femmes qui décoraient le piédestal de la statue équestre de la place Louis-Quinze, même dans sa statue de Voltaire, au moins pour la noblesse et le bon goût. Puisque le plus fameux des statuaires du temps, celui auquel on reconnaît encore aujourd'hui beaucoup de science, a fait les monumens que nous venons de citer, et dont quelques-uns sont repoussans, que dirait-on des artistes d'un ordre inférieur ? Nous pouvons donc nous arrêter ici, pour affirmer qu'alors l'état de la sculpture en France semblait désespéré (1).

obtenir de ces compositions monumentales qui exigent une imagination riche, une force de pensée et une délicatesse d'esprit qu'on n'acquiert qu'en les exerçant beaucoup. Il était donc naturel qu'ils recourussent à celui de leurs confrères qui avait le plus de ce qui leur manquait, et qui d'ailleurs n'était en concurrence avec personne, par le genre de son talent.

(1) Le tombeau du duc d'Harcourt, érigé dans une chapelle de Notre-Dame, en 1776, est maintenant au Musée des monumens Français : il représente un corps décharné, une espèce de squelette qui sort de son cercueil. La statue de Voltaire,

SCULPTURE.

C'est de ce degré d'humiliation qu'elle a été ramenée, depuis trente ans, au point où elle va paraître dans le tableau que nous allons faire succéder à celui-ci.

La sculpture est de tous les beaux-arts celui qui a le plus d'obstacles à surmonter. La peinture est aidée par l'illusion de la couleur; elle peut prendre tous les tons et tous les genres. L'art du statuaire n'a pour lui que le genre noble; il ne peut presque point sortir des belles formes et du grandiose. S'il sacrifie aux Grâces, il faut qu'il soit digne d'elles; alors quelle pureté, quelle simplicité, quel charme il doit réunir et faire ressortir de moyens qui sont très-bornés en eux-mêmes! Aussi voyons-nous que la sculpture a eu beaucoup plus de peine à se relever que la peinture et l'architecture.

Mais toutes les difficultés ne venaient pas de l'art : ici encore les influences personnelles ont été plus nuisibles que les mauvais principes. Les trois principaux statuaires, qui se partageaient tous les élèves, faisaient aussi leur destinée, d'abord dans les écoles, ensuite dans le cours de la carrière, et ils proscrivaient avec acharnement toute autre manière de voir et de faire que la leur, c'est-à-dire qu'ils proscrivaient l'étude de l'antique et le beau idéal. L'autorité de ces maîtres était comme celle d'Aristote dans la scolastique des bas siècles : il fallait croire ou sembler croire en leur nom,

également de Pigalle, vient d'être placée dans la bibliothèque de l'Institut: c'est l'image la plus vraie du dernier degré de maigreur où l'homme semble pouvoir arriver. La statue est nue; l'effet en est désagréable, même pénible. Les figures de femmes du piédestal de la statue équestre ont été détruites avec le monument de la place Louis-Quinze, dont les arts ne regrettent que le cheval, qui était de Bouchardon. Ces quatre figures, qui représentaient des vertus, étaient une sorte d'opprobre pour le nom de Pigalle et même pour l'art.

sous peine d'être rejeté. Pour avoir voulu s'écarter de leur doctrine avec une sorte d'indépendance, Julien lui-même, le premier statuaire Français du dernier siècle, en fut victime : il faillit quitter la carrière pour se faire sculpteur de proues de vaisseau, et ne parvint à entrer à l'Académie qu'à plus de quarante ans, après avoir été refusé une fois.

Tant d'entraves dans les écoles, tant de difficultés dans la sculpture considérée en elle-même, une administration si étrangère au sentiment des arts, si peu libérale, doivent faire apprécier le service qu'ont rendu les sculpteurs qui secouèrent le joug sous lequel leurs maîtres les tenaient si étroitement enchaînés : ce furent principalement MM. Julien, Houdon, Pajou, Dejoux, Roland, Moitte, qui franchirent la barrière, comme par un mouvement spontané, pour se rapprocher du principe général qui était déjà adopté dans l'école de M. Vien, et qui faisait prospérer la peinture. Ce principe est, comme l'on sait, l'étude de l'antique, l'imitation de la nature, et convient également aux deux arts. Tous ces sculpteurs ne propagèrent pas avec le même zèle la bonne doctrine ; il était impossible que le lait qu'ils avaient sucé dans l'école, restât sans influence : mais ceux qui contribuèrent le moins à aplanir la route, n'entreprirent plus d'en détourner. L'étude, plus éclairée, fut plus libre; et les meilleurs maîtres eux-mêmes n'imposèrent plus à leurs élèves leurs théories ni leurs exemples pour règles : on ne prescrivit plus que le culte de l'antique et l'imitation de la belle nature.

Cet état de décadence de la sculpture sous Louis Quinze se rencontre à l'une des époques où l'on a érigé le plus de grands monumens en France, tandis que l'art se relève

avec rapidité sous le règne suivant, qui fut de peu de durée, et qui n'ordonna que quelques statues. Cette particularité mérite d'être observée.

Ce fut, en effet, sous Louis Quinze que s'élevèrent les mausolées du maréchal de Saxe, du Dauphin (père de Louis Seize), des cardinaux Dubois et de Fleury, du roi de Pologne Stanislas; la statue équestre de la place Louis-Quinze, celle de la ville de Bordeaux; le groupe colossal en bronze que firent ériger à Rennes les États de Bretagne, en 1744, à l'occasion du rétablissement de la santé du Roi; les monumens des places publiques de Reims et de Nancy; les chevaux de Guillaume Coustou, placés d'abord dans les jardins de Marly, maintenant à l'entrée des Champs-Élysées, et qui assurent à ce statuaire une réputation très-supérieure à celle qu'il aurait obtenue d'après ses autres ouvrages (1).

(1) Le tombeau du maréchal de Saxe, à Strasbourg, est de Pigalle; celui du Dauphin, à Sens, est de G. Coustou. Il existe des croquis originaux de l'un et de l'autre monument, qui prouvent que la conception n'en était pas des statuaires qui les ont exécutés. L'idée de celui du maréchal de Saxe était de l'abbé Gougenod, arrangée par Cochin. Au reste, ce ne sont pas des idées heureuses à revendiquer. Qui n'a pas été choqué, en considérant ce mausolée, de voir le maréchal de Saxe, paré de tout l'attirail militaire, cuirassé, botté, éperonné, le bâton de maréchal en main, un grand cordon par-dessus sa cuirasse, descendre dans un sarcophage avec l'attitude d'un général qui fait défiler devant lui son armée!

Le tombeau du Dauphin, dont l'idée était entièrement de Cochin, est mieux conçu: mais exécuté en partie par G. Coustou, en partie par d'excellens élèves (Julien et Beauvais), qui suivaient la nouvelle route tracée à l'école, on y sent le combat des bons et des mauvais principes; et la différence de style, de sentiment, comme de talent d'exécution, produit des disparates qui suffisent pour déprécier un monument, à quelque art qu'il appartienne. On pourrait faire beaucoup d'observations sur les autres monumens indiqués; mais il suffit, pour le but que nous nous proposons, de quelques exemples.

C'est cependant au milieu de cette vaste sculpture que l'art s'était dégradé, tandis qu'il se régénère presque aussitôt, en produisant une vingtaine de simples statues : tant les vrais principes et une bonne direction exercent d'influence sur les beaux-arts, et tant il est insuffisant de se borner à leur commander des travaux.

Deux des premières statues qui signalèrent l'heureux changement qui se fit dans la sculpture, furent celles de Bossuet et de Voltaire, que suivirent à de courts intervalles celles de Turenne, de Descartes, de Pascal, de Tourville, de la Fontaine, le groupe d'Ajax arrachant Cassandre du temple de Minerve, groupe où l'artiste annonçait un grandiose inconnu dans l'école ; enfin, les statues de Corneille, du Grand Condé : tous ces ouvrages confirmaient plus ou moins heureusement la régénération de l'art, qui fut portée à un degré inespéré, lorsque la Bergère qui abreuve sa chèvre (autrement la Baigneuse de Rambouillet) vint enlever tous les suffrages et assurer le premier rang à M. Julien, son auteur (1).

(1) Le modèle de la statue de Bossuet fut exposé au salon de 1779 ; et le marbre, au salon suivant (en 1781). Cette statue est une de celles qui décorent la salle des séances publiques de l'Institut. Les autres ouvrages de M. Pajou, depuis cette époque, sont les statues de Descartes, de Turenne, de Pascal, de Psyché.

La statue de Voltaire, en marbre, par M. Houdon, fut exposée au salon de 1791. Cette statue, destinée d'abord pour l'Académie Française, est devenue la propriété des acteurs sociétaires du théâtre Français, et orne le vestibule de ce théâtre. Le même statuaire en fit une copie en bronze pour l'impératrice de Russie, Catherine II.

La statue de Tourville, aussi par M. Houdon, est encore de l'année 1781. Le savant modèle de *l'Écorché*, qui devint aussitôt classique, et qui manquait à l'étude de l'art, deux figures de femmes en bronze et grandes comme nature (la Diane et la Frileuse), ainsi qu'un assez grand nombre de très-bons bustes, ont

Vers

SCULPTURE.

Vers le même temps, deux statuaires Français (MM. Falconet et Houdon) étaient appelés, le premier, à Saint-Petersbourg, pour l'érection du monument gigantesque de Pierre-le-Grand; le second, à Philadelphie, pour exécuter un monument de reconnaissance nationale, simple et vrai, comme le sentiment qui l'avait voté : c'était le portrait, en statue, de Washington (1).

Toute la sculpture de la nouvelle église de Sainte-Geneviève forme un période très-intéressant pour le progrès de l'art. Si l'on en excepte le premier fronton

Sculpture de la nouvelle église de Sainte-Geneviève.

été produits par M. Houdon, depuis 1779.

M. Julien exécuta les statues de la Fontaine en 1785, de la Bergère à la chèvre en 1791, et du Poussin en 1804. Le groupe cité de M. Dejoux est de 1787; sa statue de Catinat est de 1781: La statue du Grand Condé, par M. Roland, est de 1788.

Les autres statues de Français célèbres, exécutées en marbre, furent celles des chanceliers de l'Hôpital, par M. Gois, en 1777, et de d'Aguesseau, par M. Berruer, en 1779; de Sully, par M. Mouchy, en 1777; de Corneille, par M. Caffiery, en 1779; de Racine, par M. Boizot, en 1787; de Molière, par M. Caffiery, en 1787; de Fénélon et de Rollin, par M. Lecomte, en 1777 et 1789; de Montesquieu, par M. Clodion, en 1783; du président Molé, par M. Gois, en 1789; de Saint Vincent-de-Paul et de Montaigne, par M. Stouf: mais on ne peut pas dissimuler que plusieurs de ces statues ne soient médiocres.

Quelques morceaux de réception à l'Académie appartiennent à la régénération de l'art statuaire, sur-tout celui de M. Julien, représentant un guerrier ou gladiateur mourant, et qui fait époque dans l'école, l'Abel de M. Stouf, &c.

(1) Le Gouvernement Américain fit prescrire à l'artiste de représenter Washington dans les proportions précises de sa taille et dans son uniforme exact, pour conserver, autant que possible, à la postérité, les traits, le maintien de ce citoyen illustre : en conséquence, M. Houdon fit un voyage aux États-Unis, pour y faire un portrait d'après nature; et la statue, exécutée en marbre, à Paris, fut visible dans les ateliers du statuaire en 1792. Washington y est représenté debout, appuyé sur le faisceau symbolique des treize États-Unis; de l'autre main, il s'appuie sur son épée; derrière lui est une charrue.

Beaux-Arts. R

exécuté au péristyle, et qui appartenait à l'ancienne manière de l'école, les autres travaux, et ils furent immenses, commencèrent à rappeler l'application de la sculpture en grand à l'architecture.

Depuis que la porte Saint-Denis avait été élevée, l'on n'avait plus rencontré les deux arts heureusement réunis dans leurs rapports de majesté monumentale ; et comme, dans le divorce qu'ils avaient fait, la sculpture architecturale s'était encore plus dégradée que celle qu'on nomme plus particulièrement *la statuaire*, leur rapprochement fut un grand service rendu à l'art en général.

La première sculpture de la nouvelle église de Sainte-Geneviève n'existant plus, il serait sans objet de la juger ; mais il est de notre sujet de la faire remarquer en passant, comme le premier pas, comme un heureux effort pour reconquérir une des plus belles branches de l'art. On peut affirmer ensuite que la nouvelle sculpture que les circonstances politiques ont fait substituer à la première, est devenue un grand moyen d'émulation et d'étude ; que ce fut un cours pratique auquel on doit des progrès réels. Pendant les trois dernières années de ces travaux, seize statuaires et environ cent sculpteurs en ornemens ont été constamment occupés au Panthéon.

Au reste, l'art se trouva réduit à cette seule ressource pendant la révolution. Il perdait à-la-fois et les travaux du Gouvernement, qui produisaient, tous les deux ans, quatre statues de Français illustres, espèce d'apothéose pour les grands talens dans tous les genres et pour les grandes vertus ; et les travaux que lui demandaient le

SCULPTURE.

culte ainsi que les premiers ordres de l'État, en possession d'une ancienne munificence, qui depuis n'a plus ennobli la richesse.

Lorsqu'un décret de l'Assemblée constituante eut changé la destination de la nouvelle église de Sainte-Geneviève, il fallut chercher, pour sa décoration, des emblèmes et des symboles dans un autre ordre d'idées. C'était au génie, aux vertus et aux talens qui font fleurir les nations, que l'on consacrait le Panthéon Français : ce fut donc parmi les allusions propres à exciter le génie, à inspirer les vertus publiques, à développer les talens, qu'on choisit les sujets de sculpture pour le temple nouveau. En les prenant dans le motif même du monument, les allégories devenaient plus intelligibles; ce qui est un avantage, car elles ont été trop souvent des espèces d'énigmes difficiles à pénétrer.

Le fronton du péristyle, déjà sculpté long-temps avant 1789, représentait des anges et des têtes de chérubins en adoration, sur des nuages, devant une croix rayonnante. Il était regardé universellement comme une des plus médiocres productions de l'art, sous le double rapport de la conception et de l'exécution. L'idée la plus bizarre, la plus extravagante qu'on puisse avoir en sculpture, est certainement de prétendre représenter, avec de la pierre, du marbre ou du bronze, des corps vaporeux, tels que des nuages, la lumière ou des ombres. Mais c'était le système de l'ancienne école; et le statuaire chargé de ce frontispice était un des chefs de cette école. Au surplus, l'architecte lui-même avait contribué à rendre une bonne exécution très-difficile, en n'offrant pas les moyens de donner assez de

saillie au bas-relief; et le sculpteur, d'ailleurs mal choisi pour un ouvrage d'un grand caractère, en avait abandonné le travail à ses élèves. Ce n'était pas ainsi que les anciens traitaient les frontons de leurs temples et que s'annonçaient le Parthénon d'Athènes et le Panthéon de Rome : ils voulaient que le premier aspect frappât de majesté, que l'imagination fût saisie dès l'entrée de leurs édifices sacrés.

On substitua à cette sculpture, faible et mesquine, le plus vaste, le plus imposant bas-relief que les modernes eussent encore tenté. Il représente la Patrie sous la figure d'une femme, environnée de symboles qui désignent la France. Elle est debout au milieu du fronton. A côté s'élève un autel où elle a pris deux couronnes de chêne. Ses bras étendus indiquent qu'elle les offre à l'émulation générale. L'une est suspendue sur la tête d'une modeste jeune fille, emblème de la vertu, qui se contente de mériter le prix sans le solliciter; l'autre couronne est ravie avec audace par un jeune homme que des ailes et les attributs de la force caractérisent : c'est le Génie qui conquiert la gloire. La Renommée conduit par les crinières, comme en triomphe, deux lions attelés à un char rempli des principaux attributs des vertus : ce char a renversé le Vice, qui tourne contre lui-même le poignard dont sa main est armée. Dans la partie gauche du fronton, le Génie de la philosophie combat, avec le flambeau de la vérité, les préjugés et les erreurs, représentés par deux griffons qui, dans le langage de l'allégorie, leur servent de symboles. L'un recule à la lueur du flambeau; l'autre expire sous les pieds du Génie. Le char auquel ils étaient attelés

est chargé de leurs divers attributs. Ce bas-relief est de M. Moitte. Il fut admiré, et classa l'artiste parmi nos premiers statuaires. Les figures ont plus de quatre mètres de proportion [plus de douze pieds].

Cette inscription simple et heureuse,

AUX GRANDS HOMMES LA PATRIE RECONNAISSANTE (1),

et dont le bas-relief du fronton n'est que la paraphrase allégorique, remplaça dans la frise les lourds ornemens qui la remplissaient, et qui étaient interrompus désagréablement par la plaque de marbre sur laquelle on avait gravé l'ancienne inscription Latine :

D. O. M.

SUB INVOCATIONE SANCTÆ GENOVEFÆ. LUD. XV.

Cette suppression procurait en même temps un repos à l'œil entre la sculpture du fronton et les chapiteaux des colonnes. La première décoration intérieure du péristyle offrait beaucoup de confusion. On y supprima et les deux portes latérales, et des chambranles inégaux, et des encadremens, et les tables destinées à recevoir les commandemens de Dieu et de l'Église, et des guirlandes, ainsi que

(1) Cette inscription fut proposée par M. Pastoret, alors procureur-syndic du département de la Seine, et consacrée par décret de l'Assemblée constituante. Ne prouverait-elle pas que notre langue ne se refuse point irrévocablement, comme on l'a prétendu, au style monumental! D'ailleurs, cette opinion paraissait partagée par l'Académie des inscriptions et belles-lettres elle-même, dans les dernières années de son existence ; car elle composait en français et en latin les inscriptions demandées par le Gouvernement, qui choisissait.

Ce fut aussi M. Pastoret qui indiqua M. Quatremère de Quincy pour diriger la transformation de l'église de Sainte-Geneviève.

les chiffres de la Sainte et de Louis Quinze; détails mesquins ou déplacés qui surchargeaient le mur du *pronaos* ou porche, et empêchaient les riches colonnes corinthiennes de produire tout leur effet.

Les cinq bas-reliefs déjà exécutés sous ce même portique retraçaient des traits de la vie de Sainte Geneviève; ils étaient sculptés en saillie, ce qui blessait les convenances de l'art. Ceux par lesquels on les remplaça furent exécutés en renfoncement. Par tous ces moyens, on redonna de la simplicité et de la noblesse à cette première partie du monument, qui en compose, pour ainsi dire, la physionomie.

L'intérieur devait offrir le plus grand luxe de sculpture. Les voûtes de deux nefs étaient déjà enrichies, l'une, des symboles de l'ancien Testament; l'autre, de ceux de l'Église Grecque. Les modèles étaient faits pour la nef consacrée à l'Église Latine, et le reste aurait reçu des symboles et emblèmes analogues (1).

(1) Dans les compartimens de la nef d'entrée, on voyait au centre de la calotte ovale de l'arcade qui avait été ajoutée au plan primitif, un *jéhovah* en bronze doré sur un triangle équilatéral, et environné de rayons et de nuages. Dans les pendentifs, au-dessous de cette petite calotte, on avait sculpté des concerts d'anges et des versets de psaumes sur des banderoles. Les quatre pendentifs voisins de la calotte circulaire portaient les figures de Moïse, d'Aaron, de David et de Josué. Les cadres, les ovales, les lunettes, contenaient des sujets tirés de la vie de ces patriarches. Au milieu de la calotte, ornée de rosaces et de caissons, on voyait les tables de la loi gravées en caractères Hébraïques; et aux voûtes en berceau, au-dessus des tribunes, des palmes, des têtes de chérubins, des génies tenant des banderoles chargées de versets de l'Écriture sainte. Ces travaux avaient été faits par MM. Julien, Beauvais et Dupré.

Enfin, dans les cadres longs et les losanges des plafonds, on avait placé alternativement les médaillons de Louis Quinze et de Louis Seize, avec des gerbes de blé, des raisins, &c. Cette sculpture d'ornement, ainsi que

SCULPTURE.

La nouvelle sculpture du péristyle eut des sujets bien différens. Le bas-relief de l'extrémité droite représente le dévouement à la Patrie par l'image d'un guerrier qui meurt pour elle : le Génie de la gloire et celui de la force le soutiennent; sa main défaillante dépose son épée sur l'autel de la Patrie : celle-ci s'avance pour le couronner; les derniers regards du mourant sont tournés vers elle.

Ce bas-relief est de M. Chaudet, et remplace celui de M. Boizot, qui représentait Saint Paul prêchant dans l'aréopage d'Athènes.

Dans le cadre qui est au-dessous, on lit :

Il est doux, il est glorieux, de mourir pour la Patrie.

Sous le porche, est un groupe (de quatre mètres de proportion), représentant aussi un guerrier mourant; M. Masson en est l'auteur.

Le bas-relief de l'extrémité gauche, et qui fait pendant au premier, a pour sujet l'Instruction publique : la Patrie la présente aux pères et aux mères; de jeunes garçons et de jeunes filles vont au-devant d'elle; des enfans l'embrassent. Ce bas-relief est de M. Lesueur, et remplace toute celle du même genre, sous le péristyle, était de M. Deser père. Telle était la première nef.

Les pendentifs, la calotte, les ovales et les lunettes de la nef septentrionale, étaient ornés des figures de docteurs de l'Église Grecque; savoir, de S. Athanase, S. Basile, S. Jean-Chrysostôme, S. Grégoire de Nazianze, et de traits pris dans leur vie. Tous les modèles pour la nef méridionale étaient achevés, et avaient été empruntés de même à l'histoire de l'Église Latine, sur-tout à S. Ambroise, à S. Jérôme, à S. Augustin, à S. Grégoire-le-Grand, et les figures de ces saints docteurs auraient été sculptées dans les grands pendentifs de la nef. Ces détails suffiront pour donner une idée de toute la sculpture qui devait décorer cette belle église, et de celle qui a été remplacée par la sculpture existante.

celui de M. Houdon, dans lequel on voyait Saint Pierre recevant de Jésus-Christ les clefs de l'Église (1).

La légende est ainsi conçue :

<center>L'instruction est le besoin de tous :
La Société la doit à tous ses membres.</center>

Un groupe correspondant au premier, et de même proportion, représente la Philosophie instruisant un jeune homme et lui montrant la couronne d'immortalité qu'il brûle déjà d'atteindre. Ce groupe est de M. Chaudet.

Le premier bas-relief, à droite de la porte, représente l'empire et la protection de la Loi. Un vieillard prosterné jure d'y obéir; un jeune guerrier jure de la défendre. Le bas-relief est de M. Fortin, et la statue colossale au-dessous, est de M. Boichot : elle représente Hercule armé pour prêter sa force à la Loi. La légende du bas-relief porte :

<center>Obéir à la loi, c'est régner avec elle.</center>

Ce bas-relief remplace celui dans lequel M. Julien avait représenté Sainte Geneviève guérissant les yeux de sa mère.

Le bas-relief qui est à gauche du dernier, et qui remplace celui de M. Dupré, où Sainte Geneviève recevait une médaille de la main de l'évêque d'Auxerre (S. Germain), a pour sujet la Jurisprudence perfectionnée. La Patrie, assise à

(1) S. Pierre et S. Paul n'ont aucun rapport avec l'histoire de la patronne de Paris; mais ils ont été représentés ici comme protecteurs de l'ancienne église dans laquelle S.te Geneviève avait son tombeau et son culte.

l'entrée

l'entrée du temple des lois, montre à l'Innocence la statue de la Justice, que la première embrasse étroitement; deux figures debout (la Jurisprudence civile et la Jurisprudence criminelle) semblent se réjouir de leur nouvelle destinée. Ce bas-relief est de M. Roland.

On lit au-dessous :

> Sous le règne des lois, l'innocence est tranquille.

La figure colossale qui correspond aux précédentes, représente la Loi dans l'acte du commandement. Elle est encore de M. Roland.

Le bas-relief du milieu a été exécuté par M. Boichot : il a pour sujet les Droits naturels de l'homme en société; ces droits sont écrits sur une table que tient la Nature, exprimée par une femme, moitié nue et moitié vêtue. Ce bas-relief remplace celui de M. Beauvais où l'on voyait la Sainte distribuant du pain aux indigens.

La première nef, en entrant, fut consacrée à la Philosophie; la nef septentrionale, aux Sciences; la nef méridionale, aux Beaux-Arts; et la nef orientale, à l'Amour de la patrie.

Comme sous le péristyle, on supprima des ornemens semés avec trop de profusion : des têtes de chérubins, des losanges, des bouquets, furent sacrifiés au besoin de ménager à l'œil des repos entre tant de luxe, et de procurer des transitions d'une richesse à l'autre. Parmi les ornemens, tous n'avaient pas été choisis avec le même bon goût : les banderoles chargées de versets de l'Écriture sainte suffiraient pour le prouver.

La petite coupole de la nef d'entrée reçut, au lieu de

groupes d'anges, des symboles représentant l'apothéose de la Vertu, de la Science, du Génie et de la Philosophie, exprimés par l'emblème d'animaux ailés, consacrés dans le langage de l'allégorie. Cette sculpture est de M. Liger.

Les pendentifs représentent l'Histoire, la Science politique (ou l'art de gouverner), la Législation, la Morale.

L'Histoire, sous la figure d'une femme tranquille, au milieu des éclats de la foudre, écrit, sur les ailes du Temps, les catastrophes et les révolutions des empires; aux pieds de la Muse de l'histoire, sont des débris de sceptres et de couronnes. Ce bas-relief est de M. Stouf.

La Science du gouvernement est représentée par les attributs de la Force et de la Sagesse : celle-ci tient le gouvernail; la première maintient le faisceau symbolique de l'État. Ce bas-relief est de M. Auger.

La Législation, par M. Pasquier, est représentée sous la figure de Lycurgue, offrant son code à la République, dont une ruche est le symbole.

La Morale paraît sous une figure de femme instruisant un jeune homme, et lui inculquant cette sentence, qui est la base de l'ordre social : *Comme toi, traite ton semblable.* Cet ouvrage est de M. Beauvallet.

Les sujets qui décorent les arceaux de la voûte, sont les attributs de la Physique, de l'Agriculture, de la Géométrie et de l'Astronomie. Une femme soulève le voile qui couvre la Nature; c'est la Physique, ainsi exprimée par M. Bacarit.

Les instrumens aratoires et les productions de la terre désignent l'Agriculture; la Patrie lui offre une couronne rémunératrice de ses utiles travaux. Ce bas-relief est de M. Lucas.

SCULPTURE.

La Géométrie est doublement personnifiée par deux femmes: l'une, qui désigne la Théorie, est caractérisée par une lampe, symbole de l'étude; elle dirige une autre figure, occupée à tracer sur le globe la nouvelle division de la France en départemens; cette seconde figure est la Géométrie pratique. M. Suzanne a exécuté ce groupe.

Le quatrième bas-relief, pour cette nef, représente l'Astronomie montrant à la Chronologie, dans le zodiaque, le signe de l'équinoxe d'automne, où commençait alors l'année, et la Chronologie écrivant sur un cippe la nouvelle ère. C'est M. Delaistre qui l'a sculpté.

Les attributs des beaux-arts enrichissent la nef méridionale; chaque bas-relief des quatre pendentifs contient deux figures allégoriques. Le premier, à gauche en entrant, est de M. Chardin, et représente le Génie de la poésie avec celui de l'éloquence, couronnant de lauriers les bustes d'Homère et de Démosthène.

Le second, par M. Blaise, représente la Navigation et le Commerce, caractérisés, la première, par une figure assise sur une proue de vaisseau; le second, par Mercure tenant en main le décret sur la liberté du commerce.

Dans le troisième bas-relief de cette nef, M. Ramey a sculpté deux femmes qui tiennent, l'une, la lyre et un hymne, l'autre un compas; celle-ci s'appuie sur la coupole du Panthéon. La première est la Musique; la seconde, l'Architecture.

Le quatrième bas-relief de la même nef représente la Peinture et la Sculpture posant une couronne sur le buste de la Sagesse. Ce bas-relief est de M. Petitot.

Les pendentifs de la nef orientale, destinés aux sym-

boles de l'Amour de la patrie, représentent d'abord la Force, sous les traits d'un guerrier qui tient une massue d'une main, et de l'autre, la Victoire; à côté de lui est la Prudence, qui, dans son langage allégorique, exprime que la force conserve par la sagesse le fruit des triomphes. C'est l'ouvrage de M. Cartelier. Dans un des autres bas-reliefs, M. Foucou a représenté la Bonne-Foi par l'emblème si expressif de deux mains qui se serrent, et par l'action de deux figures entre lesquelles il a placé un autel qui indique la sainteté des sermens.

Le bas-relief de M. Masson exprime le Dévouement à la Patrie. Elle fait briller aux yeux d'un homme qui meurt pour elle, la couronne civique.

Le dernier pendentif a pour sujet le Désintéressement. Ici les arts ont voulu se rendre justice eux-mêmes; et au lieu de chercher une idée générale, ils ont consacré un fait particulier qui les honore, il est vrai, mais qui a peut-être quelque chose de trop personnel pour un grand monument public. Les femmes des artistes furent les premières à porter leurs joyaux à la barre de l'Assemblée nationale. C'est ce sacrifice que la sculpture a consigné dans un bas-relief de deux figures, dont l'une détache ses pendans d'oreilles, et l'autre dépose sur l'autel de la Patrie des colliers, des bracelets, &c. Ce bas-relief est de M. Lorta.

Une voûte ovale, correspondante à celle de l'entrée, a reçu également quatre petits pendentifs analogues à l'idée principale qui caractérise la décoration de cette nef. Ce sont des Amours, qui signifient aussi le dévouement à la Patrie. L'un lui fait une offrande; l'autre en reçoit une

SCULPTURE.

couronne et chante ses bienfaits; un troisième combat pour elle et la couvre de son bouclier; le quatrième se trouve heureux de mourir pour sa défense. Ces quatre sujets sont exécutés par M. Boquet. Dans l'hémicycle, ou partie demi-circulaire qui termine l'édifice, on se proposait de placer une figure ou un groupe de proportion colossale représentant la Patrie. C'était en quelque sorte le Génie destiné à présider au temple, comme le Jupiter de Phidias.

La coupole est le centre du monument : elle a été conçue pour en lier les quatre parties. La sculpture, se conformant à cette intention, devait y résumer en quelque sorte tout le système de décoration dont nous venons d'exposer les motifs et les détails. Ainsi quatre Génies, de cinq mètres de proportion [environ quinze pieds], auraient orné cette coupole, et devaient correspondre, chacun par des attributs relatifs, au caractère d'une des nefs. Par exemple, celui qui aurait répondu à la nef d'entrée, était le Génie de la philosophie, tenant d'une main le flambeau de la vérité, et de l'autre, des chaînes et un joug brisés, symboles des ténèbres et des erreurs que l'esprit humain a surmontées.

Le Génie de l'amour de la patrie, correspondant à sa nef, montrait cette vertu exaltée jusqu'à l'héroïsme, et présentait aussi les attributs de la force.

Le Génie des sciences, avec sa couronne d'étoiles, tenait l'emblème antique de la Nature (ou la Diane d'Éphèse). La sphère céleste, figurée par le zodiaque, un globe terrestre, un sphinx, des instrumens de physique et de mathématiques le caractérisaient.

Couronné de fleurs, et tenant la lyre, symbole de l'harmonie, qui est le principe de tous les arts, leur Génie se trouvait en rapport avec la nef qui leur est consacrée. Un lion enchaîné et mordant le frein, maintenu par le même Génie, signifiait la puissance de l'harmonie ou des beaux-arts sur la civilisation et sur les mœurs des peuples. Ces quatre grandes figures devaient être exécutées en métal, parce qu'il eût été dangereux de tenter des incrustemens en pierre à la place qu'ils devaient occuper. Les modèles seulement ont eu leur exécution. Ils étaient de MM. Pasquier, Ramey, Bacarit et Auger.

La frise continue qui devait régner autour du stylobate intérieur du dôme, et qui aurait représenté des honneurs décernés aux grands hommes et les hommages dus à la raison, n'a point été exécutée aussi.

Mais l'ouvrage le plus colossal de toute cette sculpture, était la statue qui devait surmonter la coupole de l'édifice. Le sujet encore en avait été pris de la destination du monument. C'était la Renommée s'arrêtant sur le Panthéon, et embouchant la trompette pour proclamer les noms et la gloire des Français qui avaient mérité d'y être admis. De la main gauche elle tenait un faisceau de palmes.

Le modèle de cette figure, exécuté par M. Dejoux, a plus de neuf mètres de proportion [environ trente pieds]. On le voit toujours dans les ateliers de la ville, au Roule. On a craint d'imposer le fardeau de cette statue en métal au dôme du Panthéon, qui paraissait lui-même, alors, une charge trop forte pour les piliers qui le supportent.

Tel est le caractère qui fut donné, au moins en grande partie, au Panthéon Français, dans l'espace d'environ trois années. Il en aurait pris un tout différent, si l'on avait accueilli un projet qui fut proposé, mais qui, quoique d'accord avec les opinions dominantes, ne fut pas fort appuyé. On proposait donc de conserver les deux nefs consacrées à la religion de Moïse et à la religion chrétienne, avec leurs emblèmes, et de décorer les autres parties du temple des attributs de tous les cultes, sans omettre la théogonie de la belle antiquité, dont la religion est restée en quelque sorte celle des arts. Ce projet avait l'avantage d'être économique, puisqu'il conservait toute la sculpture exécutée : on lui en trouvait un autre, celui de consacrer, dans la capitale du monde civilisé, un temple à la tolérance, qui n'avait encore d'autels que dans les ames généreuses et dans les esprits supérieurs, quoique tous les hommes aient besoin de la paix et de la bienveillance sociale qu'elle établit. On poussait l'illusion jusqu'à imaginer que tous les cultes auraient pu s'y réunir pour s'y donner un gage de concorde, et que ce monument aurait été vénéré du genre humain. Mais c'était à vous, SIRE, qu'il appartenait de réaliser ce temple, qui n'était qu'idéal : il est maintenant édifié dans le Code de vos lois, où vous l'avez établie, cette sage tolérance si vainement invoquée avant vous.

Depuis les travaux du Panthéon, jusqu'au règne de votre Majesté, la sculpture n'a point eu d'occasions de s'exercer en grand. Les concours cités de l'an 2 et de l'an 3 lui donnèrent des espérances et quelques secours. Mais le premier prix qui avait été décerné avec l'assentiment

de tous les artistes, et dont on espérait une belle statue, n'a point été exécuté.

Nous avons indiqué ailleurs ce que ces concours eurent d'utile pour l'émulation des statuaires.

Après les grands travaux du Panthéon, il restait à terminer les statues de du Guesclin, de Saint Vincent-de-Paul, du Poussin, de Dominique Cassini. MM. Foucou, Stouf, Julien et Moitte, avaient été chargés de ces ouvrages avant la révolution. Ils furent pressés de les terminer; et les trois premières ont été exécutées.

Pendant que ces anciens artistes se montraient toujours dignes de leur réputation, de jeunes sculpteurs, qui n'étaient connus que par les grands prix qu'ils avaient remportés et par le succès de leurs études à Rome, s'étaient montrés à côté de leurs maîtres, et prouvaient que les bons principes avaient fructifié.

L'un d'eux, M. Lemot, fit, en l'an 5, le bas-relief qui décore la tribune du Corps législatif; c'est la première et l'unique sculpture en marbre que la révolution ait fait exécuter. Par ce beau début, le jeune statuaire confirmait non-seulement les grandes espérances qu'il avait données en remportant avec éclat le grand prix à un âge où l'on peut à peine annoncer du talent, mais il marquait dans l'art : il a exécuté depuis des travaux qui lui ont fait beaucoup d'honneur. Plusieurs ne sont encore que des statues modelées en plâtre; mais il est d'autant plus à désirer qu'elles soient exécutées en marbre, que la manière de travailler de cet artiste n'est pas de soigner scrupuleusement ses modèles; il se réserve pour le fini de l'exécution. On peut citer, comme méritant particulièrement d'être

terminées,

terminées, la statue de Lycurgue, pour la salle du Corps législatif; celle de Léonidas, fixant sa lance à la place où il s'arrête, aux Thermopyles, pour signifier à ses trois cents héros que c'est là qu'ils doivent mourir pour sauver la patrie (1); une statue d'Apollon pour la bibliothèque du Conservatoire de musique.

Les ouvrages complets du même statuaire sont, le grand fronton de la colonnade du Louvre, le plus imposant et l'un des plus beaux monumens de la sculpture moderne; les deux figures de la Victoire et de la Renommée qui tiennent les rênes du quadrige attelé au char qui couronne l'arc de triomphe du Carrousel.

En même temps, M. Chaudet, qui s'était fait remarquer dans les concours et les expositions publiques, et qui en avait retiré le plus grand des avantages pour son âge, celui d'exercer son talent dans plus d'un genre, fixait aussi l'intérêt par des compositions ingénieuses qui annonçaient ou de la profondeur de pensée, ou de la sensibilité: sa charmante figure du berger Cyparisse, tenant dans ses bras un chevreau blessé; l'idée spirituellement exprimée de l'Amour qui prend un papillon, et les petits bas-reliefs qui complètent cette espèce de poëme, ont été généralement applaudis. Le même statuaire a décoré la voûte de la salle d'entrée au Musée Napoléon, d'un bas-relief représentant la Peinture, la Sculpture et l'Architecture, par trois femmes groupées avec beaucoup de grâce.

La statue de votre Majesté, qui décore la salle du Corps législatif; celle de la Paix, qui a été ensuite exécutée en

(1) Le modèle de cette statue est placé dans la salle d'assemblée du Sénat.

argent ; celle du général Dugommier ; le groupe d'Œdipe, dont la composition heureuse obtint tous les suffrages à l'exposition de 1802 (1), sont autant d'ouvrages postérieurs à 1789, époque où les deux habiles statuaires que nous venons de nommer, n'étaient encore qu'élèves dans les écoles publiques.

Pendant que la sculpture acquérait de jeunes talens capables de la soutenir et de réparer les pertes que le grand âge de plusieurs statuaires du premier mérite faisait redouter, MM. Moitte et Roland donnaient de nouvelles preuves de leur science consommée et de leur habileté ; savoir, M. Roland, dans le modèle de la statue d'Homère, auquel devait succéder bientôt la belle statue de votre Majesté, dont l'Institut lui a confié l'exécution, et celle du Prince Archichancelier de l'Empire : M. Moitte, en exécutant, pour la mémoire de Desaix, un mausolée (2) digne

(1) L'instant du sujet est celui où le berger, après avoir détaché de l'arbre le petit Œdipe, le tient enveloppé dans son manteau et lui donne à boire pour le ranimer. Les liens qui servaient à attacher l'enfant sont encore à ses pieds, et indiquent le personnage. Le chien du berger, placé entre ses jambes, semble prendre part à la scène en léchant les pieds douloureux du petit Œdipe, en même temps qu'il sert de support au groupe.

(2) Ce monument en marbre est placé dans l'église du mont Saint-Bernard : il a cinq mètres de hauteur [quinze pieds], sur plus de trois de base : sa forme est de celles qu'offrent les tombeaux antiques. Le bas-relief du milieu représente le trait historique de la mort du général Desaix. Sur les deux pilastres qui soutiennent l'entablement, sont sculptés, en bas-relief, le Rhin et le Nil, qui ont été les principaux théâtres de sa gloire : sur la base, sont sculptés en creux, dans le genre Egyptien, les symboles de la Sagesse (la lance et la chouette), et ceux de la Prudence (le miroir entouré d'un serpent), et ceux de la Force et de la Valeur (l'épée avec la couronne de chêne).

Lorsque ce tombeau fut exposé au public, dans l'atelier du statuaire, on y vit aussi un petit projet, en marbre et en bronze, d'un monument à ériger à la gloire de l'Empereur. Sa

SCULPTURE.

d'elle ; en composant le bas-relief qu'on voit dans le musée du Sénat, et qui devait être exécuté en marbre, pour le vestibule qui communique de la cour au jardin de ce palais.

Nous ne parlerons point ici du monument que l'armée de Boulogne a voté et dont cet artiste fait aussi les bas-reliefs, et M. Houdon la statue colossale ; ni de la statue équestre du général de Hautpoult : ces travaux, ainsi que ceux de la colonne d'Austerlitz, et les grands bas-reliefs de l'arc du Carrousel, n'étant point achevés, appartiendront à une autre époque ; mais les bas-reliefs qui ont été exécutés dans la cour du Louvre, ont droit à une mention particulière.

Nous avons dit ailleurs que cette application majestueuse de la sculpture aux monumens d'architecture s'était perdue, et qu'elle avait commencé à reparaître avec éclat dans le fronton de M. Moitte au Panthéon : le même artiste en a exécuté un autre dans le Louvre, où l'on retrouve, dans un cadre plus étroit, tout le talent qui distingue le premier.

Ce nouveau bas-relief représente, dans un fronton, la Muse de l'histoire appuyée sur des tables où elle vient d'écrire l'ère *1806* et NAPOLÉON-LE-GRAND. L'artiste s'est conformé aux anciennes sculptures parallèles, en plaçant sa

Majesté y est représentée à cheval, dans le costume impérial Romain. Sur les quatre faces du piédestal étaient des figures allégoriques, dont l'une représentait le Destin, qui vient d'écrire sur son livre, *An XIII*. NAPOLÉON I.*er* ; une autre représentait Minerve tenant un bouclier, sur lequel est écrit, *Code civil ;* la troisième avait pour sujet Hercule appuyant sa massue sur la tête d'un léopard, symbole d'une nation ennemie ; et la quatrième représentait la Religion tenant une table sur laquelle est gravé le concordat.

Muse sur une guirlande de fleurs et de fruits. C'est une idée qu'il n'aurait pas choisie sans doute, parce que la raison pourrait la critiquer, et parce qu'elle lui donnait à vaincre la difficulté d'attacher, d'une manière convenable, les deux extrémités de cette guirlande.

Pour que tout dans son bas-relief eût de l'analogie, il a suspendu les guirlandes aux bustes d'Hérodote et de Thucydide, pères de l'histoire; ces bustes posent sur les pilastres qui soutiennent l'entablement. Le statuaire a pensé que cette régularité convenait à l'architecture.

Dans l'attique, au-dessus du fronton, les sujets sont des personnages éminemment historiques, Moïse et Numa : les deux petits panneaux représentent, l'un la déesse Isis, et l'autre un prêtre de la religion des Incas. Des monumens Égyptiens caractérisent la première; quant à l'autre, qui n'a point de caractère déterminé, l'artiste l'a désigné par les objets de son culte, savoir, le soleil, la lune, les étoiles, un fétiche.

Le bas-relief qui fait pendant à celui de M. Moitte, est de M. Chaudet; il représente la Poésie tenant d'une main la lyre, et de l'autre la trompette guerrière : elle occupe le fronton, et est assise sur une guirlande de laurier qui aboutit à deux globes, l'un terrestre et l'autre céleste.

Au-dessus sont représentés les deux princes de la poésie, Homère chantant ses poëmes, et Virgile écrivant les siens.

Dans les deux pilastres sont le Génie de la guerre embouchant la trompette, et celui de l'amour qui s'apprête à lancer un trait.

Le sujet du bas-relief du milieu, qui est le plus

considérable, en raison de l'espace, représente la Victoire et la Paix. La Victoire couronne un écusson qui porte la lettre initiale de Napoléon ; de l'autre main elle tient une palme. La Paix est caractérisée par une corne d'abondance et une branche d'olivier. La composition est liée par des guirlandes de fruits et de fleurs.

Au-dessous de la figure de la Victoire, entre les pilastres, est représenté Hercule appuyé sur sa massue, vêtu de la dépouille du lion de Némée, et tenant dans sa main des pommes du jardin des Hespérides : de l'autre côté, Minerve, sous la figure de la Paix, le casque en tête, s'appuie sur une sphère ; elle est assise et environnée des symboles des sciences et des arts. Entre ces deux dernières figures, de chaque côté de la croisée, sont représentés le Nil et le Danube.

Ces bas-reliefs avaient la tâche difficile de se soutenir en présence de la sculpture des XVI.ᵉ et XVII.ᵉ siècles qui leur correspondent. L'opinion générale des artistes a prononcé que la concurrence est honorable pour nos trois contemporains. Les nouveaux bas-reliefs offrent la noblesse de style qu'exige ce genre. Leurs auteurs n'ont point cherché à imiter la manière de Jean Goujon ni celle de Sarrazin : chacun a conservé le caractère de son talent ; et cependant l'œil n'est point choqué par des disparates. Sans imiter, et même sans se concerter, ces artistes ont atteint le but de la belle sculpture monumentale ; savoir, M. Moitte, avec plus de sévérité ; M. Roland, avec plus de fermeté ; M. Chaudet, avec plus de grâce ; tous trois avec succès.

Que l'on compare le fronton qui est en face du pavillon

du milieu (1), aussi dans l'intérieur de la même cour, fronton qui fut exécuté, il y a environ quarante ans, par l'un des statuaires qui avaient le plus de renommée (G. Coustou), l'on sentira, sans être artiste, combien la sculpture en bas-relief a fait de progrès.

La salle des cariatides de Jean Goujon, au Louvre, formait à elle seule un monument de sculpture qu'aucune autre nation moderne ne pouvait égaler, et pourtant il n'y avait de terminé que les cariatides avec la tribune qu'elles supportent, et quelques parties de l'extrémité opposée.

Les colonnes et leurs chapiteaux viennent d'être achevés; les arceaux de la voûte et toutes les parties qui devaient en être décorées, ont reçu une riche sculpture. On ne peut trop louer les habiles architectes, chargés de la restauration du Louvre, d'avoir fait mouler avec beaucoup de discernement et de goût, sur les plus beaux ornemens exécutés par Jean Goujon, dans ce même palais, ceux dont ils enrichissent cette magnifique salle ; de sorte qu'elle semblera l'ouvrage et du plus beau siècle des arts en France, et de notre plus grand sculpteur. Deux très-belles figures, encore de Jean Goujon, qui décoraient l'ancienne cheminée, ont été remises à la place d'où on les avait retirées mal-à-propos, pendant la révolution. Mais on regrette, au contraire, qu'on ait gratté les cariatides, ainsi que ces deux belles figures, quelque soin qu'on y ait mis ; c'est manquer au sentiment de l'art : les monumens classiques

(1) Le fronton qui est en face du pavillon dit *du Télégraphe* : il représente des rayons à travers des nuages, et deux figures accompagnant l'écusson des anciennes armes de France. On y a substitué, pendant la révolution, un coq aux fleurs de lis.

d'une nation ou d'un siècle doivent être plus religieusement respectés (1).

Un bel exemple de ces progrès de la sculpture dans le genre le plus noble, est le modèle de la statue colossale du général Desaix, destinée à l'embellissement de la place des Victoires. Si les opérations du fondeur n'altèrent pas la beauté des formes, ce monument, qui attestera le prix que votre Majesté met aux grands services, honorera aussi les arts, du moins par son grand caractère, si ce n'est point par la perfection de toutes ses parties. Son estimable auteur (M. Dejoux) étudie et pratique constamment son art, depuis trente ans, sous les plus grands rapports monumentaux : on l'a vu faire à ses frais les modèles les plus onéreux pour la modique fortune d'un artiste, sans autre avantage personnel que de donner l'exemple des plus nobles études de son art, afin d'inspirer le grandiose qui en est le caractère propre, et dont on s'était tant éloigné.

Le bas-relief extérieur de la colonnade, représentant une Victoire dans un char attelé de quatre chevaux, mérite aussi beaucoup d'éloges pour son exécution. En laissant à la critique le droit d'en discuter la composition (2), il restera toujours une part d'estime très-honorable pour le

(1) C'est la nécessité de restaurer ces figures qui a, sans doute, déterminé à les gratter. Mais n'aurait-il pas mieux valu donner aux parties restaurées, qui n'étaient que des détails, la teinte de la masse des figures ! Au reste, nous le répétons, il était impossible d'apporter plus de soin dans cette opération dangereuse.

(2) Ceux qui défendent la composition de ce bas-relief, disent qu'on voit le même sujet sur des pierres antiques, sur des médailles et des armures. Le fait est constant : mais il resterait à décider si tous les sujets peuvent se transporter des plus petits monumens de l'art sur les plus grands.

talent de M. Cartelier, qui l'a exécuté. On doit au même statuaire un bas-relief charmant, dans la nouvelle salle de Diane au Musée Napoléon; et les modèles des statues d'Aristide et de Vergniaux, placés dans le palais du Sénat. Quelques années auparavant, il avait fixé l'attention par le modèle gracieux et bien pensé d'une figure de la Pudeur, qu'il a depuis exécutée en marbre. C'est une des meilleures statues qui aient été faites depuis 1789.

Plusieurs autres statuaires ont mérité de l'estime, soit dans les concours, soit aux expositions publiques. Comme ils ont été nommés à l'occasion des concours des années 2 et 3, ou dans les travaux de Sainte-Geneviève et du Panthéon, ou dans ceux du Sénat, nous ne répéterons pas ici leurs noms.

En rapprochant les époques de l'art et les caractères qui marquent les divers degrés de sa prospérité ou de sa décadence, il nous paraît certain que la sculpture a beaucoup gagné depuis 1789, au moins la sculpture de bas-relief et d'ornement.

Nous avons vu combien cet art avait prospéré en France au XVI.e siècle; qu'il ne s'est pas élevé autant qu'il l'aurait pu sous Louis Quatorze; comment il est tombé, et à quel point, sous Louis Quinze; combien il a eu de peine à se relever; que ce sont les seuls principes du beau qui lui conviennent; que l'asservissement transforme les artistes généralement, et sur-tout les sculpteurs, en ouvriers plus ou moins habiles; enfin, qu'il est nécessaire, dans les beaux-arts, que la culture de l'esprit ne soit pas négligée. Voilà des élémens d'après lesquels on peut juger de ce qu'il faut faire ou empêcher, pour l'élever et le maintenir.

La

SCULPTURE.

La gravure sur pierres fines et la gravure en médailles appartiennent à l'art statuaire, et doivent être placées sous sa dépendance.

GRAVURE SUR PIERRES FINES.

Les anciens nous ont laissé en pierres gravées et en médailles des modèles inimitables, comme leurs chefs-d'œuvre de sculpture. Les pierres gravées et les médailles ne sont pas seulement des monumens de l'histoire; elles entretiennent l'admiration et le goût des arts, dont les plus belles époques sont marquées par la perfection de ces ouvrages.

On connaît le prix que les Grecs et les Romains y mettaient par le grand nombre de graveurs célèbres dont l'histoire a transmis les noms (1).

La gravure en pierres fines, comme la sculpture, fut très-brillante à Rome sous Auguste: elle l'était encore du temps de Caligula, de Titus, de Marc-Aurèle. Sous le Bas-Empire, et pendant la barbarie, cet art se conserva mieux que les autres. Les Médicis firent venir de Constantinople d'assez bons graveurs, et les encouragèrent particulièrement. Le goût des bagues en pierres gravées s'établit à la cour de Florence. Jean *des Cornalines* et Dominique *des Camées* furent surnommés ainsi de la beauté et de la réputation de leurs travaux.

Au XVI.e siècle, cet art fut très-florissant en Italie, et pénétra en France (2). L'un des plus habiles graveurs,

(1) Tels sont, entre beaucoup d'autres, Pyrgotèle, à qui seul il était permis de graver la tête d'Alexandre; Théodore de Samos, qui grava l'anneau fameux que Polycrate jeta dans la mer; Dioscoride, Apollodote, Apollonide, Pamphile, Cnéius, Solon, Aulus, Alphée et Aréthon, Mnésarque, père de Pythagore, &c.

(2) De même que la France possédait de belles miniatures dès le XII.e siècle, il paraît qu'elle eut également

Matteo del Nassaro, fut mandé à la cour de François Premier. Le Musée Napoléon et le Cabinet impérial des antiques possèdent plusieurs de ses pierres gravées. *Alessander Cesari* grava, d'une manière admirable, le portrait de Henri Deux (1). Mais nous n'eûmes de graveur réellement Français, digne d'être mis à côté des précédens, que *Coldoré*, du temps d'Henri Quatre : cet artiste a exécuté, en grands camées, des portraits dont la finesse et la perfection égalent presque les belles pierres antiques.

 Cet art, comme tous les autres, ne peut se soutenir qu'autant qu'on le fait produire et qu'il a une bonne direction : s'il avait été occupé pour l'histoire, sa marche eût été plus égale et plus brillante ; mais il a été abandonné à la mode, qui varie souvent ses goûts. Après les Maurice, père et fils, les Certain, et un ou deux autres, la correction disparut, et la gravure sur pierres fines devint un métier de pratique.

 Sous le règne de Louis Quinze, M. de Caylus entreprit de la relever. Ayant cru remarquer du talent dans quelques essais de le Guay, il devint son Mécène ; mais, au lieu de commencer par lui faire étudier l'antique, le comte de Caylus le plaça chez le peintre Boucher pour y apprendre le dessin : le Guay en remporta le goût

des graveurs en pierres fines avant la renaissance des arts. Le saphir qui servait de cachet à Saint Louis, et où ce roi est représenté debout, dans des proportions assez justes, est en même temps d'un travail fini. Cette pierre gravée porte les initiales S. L. [*Signum Ludovici*, cachet de Louis.]

Pepin avait pour sceau un Bacchus Indien, Charlemagne une autre pierre représentant Sérapis ; mais l'une et l'autre étaient sans doute antiques.

(1) Ce beau camée a passé du cabinet de Crozat dans celui du duc d'Orléans, et de ce dernier cabinet, dans celui de l'empereur de Russie.

maniéré de cette école; et M. de Caylus eut beau l'envoyer ensuite à Rome et l'y tenir long-temps, jamais les premiers principes ne purent se rectifier. D'ailleurs c'est sous un statuaire, et non sous un peintre, que doivent se former les graveurs sur pierres fines et en médailles.

Le Guay travailla beaucoup pour Louis Quinze et pour les courtisans : M.me de Pompadour ayant voulu apprendre cet art, le Guay lui donna des leçons, et l'on s'empressa de porter des bagues gravées par le maître de la favorite.

Le principal ouvrage de le Guay est un portrait en buste de Louis Quinze, gravé sur un très-beau rubis (1).

Le Guay fut de l'Académie. Il aimait son art; et quoiqu'il eût le vice de l'école où il avait appris à dessiner, ce fut une perte, quand il cessa de travailler; car il ne restait plus que quelques graveurs Juifs, très-occupés, il est vrai, mais pour des cachets seulement. L'un d'eux, nommé Philippe, y excellait.

M. d'Angiviller essaya de faire revivre la gravure sur pierres, et proposa des encouragemens à ceux qui voudraient s'y consacrer. M. Jeuffroy s'y dévoua, et n'obtint pas les encouragemens promis. Il eut le courage d'aller étudier à Rome et à Naples pendant dix années; il y produisit beaucoup d'ouvrages, soit en creux, soit en relief, dont plusieurs sont maintenant au cabinet de la Bibliothèque impériale (2).

(1) Il est au cabinet de la Bibliothèque impériale. Ce camée fut payé à l'artiste 24,000 livres, et on lui fournit, en outre, toute la poudre de diamant nécessaire pour le graver.

(2) Une tête de Méduse, dite de *Strozzi*, gravée en creux sur améthyste; — l'Amour dans un char, traîné par un lion et une chèvre, sur sardoine orientale, aussi en creux; — la tête

Sans autres maîtres que les pierres antiques elles-mêmes; il les médita avec tant d'attention, qu'il crut deviner les procédés des anciens graveurs.

De retour à Paris, il grava quelques portraits qui lui firent de la réputation (1); mais, manquant de travaux, il accepta les propositions du dernier roi de Pologne, et alla s'établir à Varsovie, en 1790. L'amour de la patrie l'a rappelé. Nous ne possédons que lui qui soit véritablement habile dans l'art considéré comme sculpture; il est le seul qui réunisse la science, le style, le degré de fini qui doivent particulièrement caractériser ce genre de gravure, enfin le mérite de composition. Si l'on néglige de profiter de ce maître, qui approche de la vieillesse, mais qui peut encore produire de bons ouvrages, et sur-tout former des élèves, la gravure en pierres fines sera bientôt encore à recréer en France. Mais, pour la soutenir, il faudrait aussi qu'elle participât aux travaux et encouragemens qui sont distribués aux autres arts, et celui-ci est entièrement oublié dans ces distributions. Des jeunes gens doués

de Zénobie, connue aujourd'hui sous la dénomination de *la Comédie* (agate onyx) : les deux côtés sont gravés en camées ; — Persée présentant à Minerve la tête de Méduse, sur cornaline, en creux ; — le grand Pompée, sur grenat *garnacino*, en creux. — Ces pierres ont appartenu à M. de Clermont d'Amboise, alors ambassadeur de France à Naples, et qui protégeait l'artiste.

(1) Les plus beaux portraits que M. Jeuffroy ait gravés alors, sont ceux de l'antiquaire d'Hancarville, de M.me Cosway, du dernier roi de Pologne, de M.lle de Bonneuil (aujourd'hui M.me la comtesse Regnaud de Saint-Jean-d'Angély), du prince Lubomiski, de M.me Moitte, du jeune Dauphin, fils de Louis Seize. Les meilleurs portraits qu'il ait gravés depuis 1789 jusqu'à cette année 1808, sont ceux de LL. MM. l'Empereur et l'Impératrice Joséphine, de sa Majesté la Reine de Naples, de M. Dewailly l'architecte, et de M. le comte Fourcroy.

SCULPTURE.

d'heureuses dispositions répugnent à s'engager dans une carrière où il y a trop peu d'avantages probables, et ils se bornent à être des graveurs de cachets.

Nous avons, dans ce genre, inférieur au premier, plusieurs graveurs habiles, et dont un, M. Simon, a plus de réputation que les autres.

M. Babouot, artiste laborieux, a exposé, à différens salons, des portraits et médaillons gravés sur ivoire, qui doivent être rangés sous le genre de gravure dont nous venons de rendre compte.

Jean Goujon fit quelques médailles au XVI.e siècle, mais en trop petit nombre pour avoir eu de l'influence sur cette branche d'art. Ce ne fut qu'au commencement du XVII.e siècle que Warin et G. Dupré élevèrent ce genre de gravure au plus haut degré qu'il ait atteint en France. Ils ont laissé les plus belles monnaies, les médailles et médaillons les plus parfaits que les modernes puissent montrer (1).

GRAVURE EN MÉDAILLES.

On remarque, dans leurs ouvrages, la science que pourrait mettre un très-habile statuaire à modeler une tête et quelquefois une figure, de la pureté de dessin, de la noblesse de style, un burin précieux sans sécheresse, et beaucoup de goût dans les détails.

Dans le cours du XVIII.e siècle, l'art présenta presque tous les défauts contraires.

(1) Warin et G. Dupré ont fait en médaillon les portraits des personnages les plus célèbres de leur temps. Il semble que ce genre soit perdu depuis eux ; tant il y a de différence entre les médaillons que leurs successeurs ont exécutés, et ceux de ces excellens graveurs.

Mauger, qui travailla le plus à la suite des médailles de Louis Quatorze (1), a le troisième rang, après Warin et G. Dupré. Ses têtes sont belles ; ses revers de médaille n'égalent point ceux de Warin ; il ne possède pas l'art en grand comme les deux premiers graveurs : mais il est fort supérieur à tous les autres.

Aucun des arts qui dépendent du dessin, ne peut échapper à la décadence, lorsque celui-ci et le goût dégénèrent : c'est une vérité qui se représente souvent. Ainsi la gravure sur pierres fines et la gravure en médailles, qui exigent les mérites réunis d'un dessin pur, d'une composition noble, d'un goût délicat et du talent de modeler, devaient tomber, quand il n'exista plus que des peintres maniérés ou extravagans, quand on ne fit plus que de la sculpture misérable.

Dans cette situation des arts du dessin sous Louis Quinze, la gravure en médailles ne pouvait donc être ni correcte, ni d'un style élevé, ni savante de sculpture, ni belle de cette simplicité qui caractérise l'antique et tout ce qui en porte le caractère.

Mais, après ces premiers degrés de talent, nous trouvons encore des graveurs doués de beaucoup d'habileté, tels que Duvivier père, compatriote de Warin (2);

(1) Il y a cependant plusieurs médailles de l'Histoire de Louis Quatorze (petit module), par Mauger, qui la déparent : on l'attribue à la trop grande précipitation ; Mauger grava en moins de sept ans 260 médailles.

(2) Warin était de Liége, et sortait d'une manufacture d'armes, ainsi que Duvivier père ; MM. Dupré, Dumarest et Galle, nos meilleurs graveurs depuis le xvii.ᵉ siècle, sont sortis des manufactures d'armes de Saint-Étienne.

La mode de ne plus ciseler les armes a pu nuire à l'art même du graveur en médailles, sous le seul rapport de l'habileté à manier le burin. Nous avons adopté le poli, à

SCULPTURE.

Roettiers père, Marteau et Duvivier fils ; on a de ces graveurs des médailles estimables. Le dernier, qui jouit d'une vieillesse heureuse et honorée, termine la série de nos anciens graveurs en médailles.

Les deux Duvivier, sur-tout, ont étonné par le grand nombre de leurs ouvrages et la pratique facile de leur burin (1). Dans un autre temps, après la régénération de l'école, ils auraient voulu eux-mêmes travailler plus difficilement ; ils auraient moins produit de médailles, mais ils auraient plus étudié l'antique et la nature, et ils auraient plus de gloire. L'intérêt de l'art exige cette observation, qui est dictée encore par notre desir de voir l'Histoire métallique de votre Majesté portée à un haut degré de perfection. Les médailles historiques d'un grand prince, d'un règne glorieux, d'une époque où les arts prospèrent, doivent toutes présenter, dans le style le plus noble et le plus pur, des sujets noblement conçus, clairement exprimés, exécutés avec tout le talent que l'art comporte. Chaque médaille doit être un monument recherché : il n'est plus permis de transmettre à la postérité, ni les faits bruts, à la manière des barbares, ni les événemens héroïques, en style commun, incorrect ou bizarre ; ce serait outrager et la gloire et les arts.

l'imitation des Anglais ; mais peut-être eût-on mieux fait de ne pas leur prendre cette mode, et de continuer à enrichir les objets de nos manufactures par le goût et l'emploi des arts du dessin que nous entendons mieux qu'eux.

(1) M. Duvivier père a gravé plus de soixante-dix médailles pour l'Histoire de Louis Quinze ; et beaucoup sont du plus grand module. Il a gravé, en outre, cent vingt jetons. Ce graveur, ainsi que Roettiers père et Marteau, ont cessé de travailler de 1750 à 1760. M. Duvivier fils, membre de l'Institut, a surpassé son père en facilité ; il comptait, en 1789, cent quarante médailles et plus de quatre cents jetons exécutés par lui.

D'ailleurs, il ne faut pas se dissimuler que les médailles n'ont plus la même importance qu'avant la découverte de l'imprimerie. C'est comme histoire écrite dans la belle langue des arts, qu'il faut maintenant considérer la collection des médailles frappées sous un règne. Mais si on les dédaigne comme objet d'art, elles sont rendues au fourneau, avant de parvenir à la postérité : le seul mérite du travail fixe leur valeur et les conserve. C'est dans cette conviction que nous donnons un soin particulier aux concours pour les prix de cet art. Tandis qu'une des classes de l'Institut compose des sujets de médailles pour l'histoire de votre Majesté, celle des beaux-arts s'efforce de perfectionner, dans leurs principes, les moyens d'exécution; elle exige des graveurs qui concourent aux grands prix, qu'ils dessinent d'abord une esquisse sur un sujet donné, ensuite qu'ils composent et qu'ils modèlent un bas-relief d'assez grande proportion, et elle les juge comme dessinateurs et comme statuaires. La pratique naît ensuite d'elle-même. C'était une grave erreur de l'ancienne école d'y attacher tant de prix, et d'en mettre si peu aux vrais principes du beau dans les arts.

Nous demandons, au contraire, que les graveurs en médailles, qui, depuis un siècle, mettent tant d'importance à ce qu'on nomme techniquement le mérite de l'outil, s'étudient à le cacher, à le faire oublier : les plus belles médailles antiques ne font point penser au burin qui les créa; on n'est frappé que de la beauté des formes, de la pureté du trait, de la simplicité, du moelleux du travail.

Nous desirons que quelques graveurs accélèrent moins leurs travaux par des moyens mécaniques (le tour à portrait), et qu'ils emploient plus universellement le burin.

Dans

SCULPTURE.

Dans les beaux-arts, on ne doit pas avoir pour premier but d'être agile et expéditif, comme s'il s'agissait du prix de la course. On ne peut rien obtenir de parfait ni même de bon, en aucun genre de monumens, avec cette manière d'opérer, quand on y emploierait les premiers talens, et l'on peut altérer pour toujours les dispositions les plus heureuses des jeunes artistes auxquels on ferait prendre cette habitude.

Environ dix ans avant la révolution, la gravure en médailles fit un progrès sensible. Un nom heureux dans l'art, M. Dupré, après s'être habitué au maniement du burin dans les ateliers d'armes, avait eu le courage et la sagesse de s'adonner aux études qui font l'artiste et le séparent de l'ouvrier. Il suivit assidument les leçons de l'Académie, et travailla sous un des sculpteurs les plus renommés (M. Pajou). Ses médailles de l'indépendance de l'Amérique, de Paul Jones, de Franklin, du bailli de Suffren, du général Green, du canal de Picardie, le firent regarder comme l'auteur d'une sorte de régénération de ce genre de gravure (1).

Rambert Dumarest, formé, comme le précédent graveur, dans l'école pratique de ciselure d'armurerie de Saint-Étienne, mais ayant ensuite, à l'exemple du premier, cherché dans les études classiques les vraies bases du talent, se plaça sur la même ligne que M. Dupré (2), par ses médailles de Brutus, du Poussin, par le sceau

(1) La médaille de Paul Jones est de 1779; celles de Franklin et du bailli de Suffren sont de 1785 : trois autres médailles, savoir, une encore du même Suffren, une du général Américain Green, et celle du canal de Picardie, sont de 1786.

(2) Ce graveur commença à se distinguer en 1795.

et la médaille de l'Institut, dont il devint membre ensuite, par les médailles du Conservatoire de musique et de la paix d'Amiens, enfin par le beau jeton de l'École de médecine, regardé comme son chef-d'œuvre. Malheureusement pour l'art, il est mort en 1806; et M. Dupré n'a point gravé de médailles depuis assez long-temps, quoiqu'il soit encore d'un âge à en produire.

MM. Galle et Andrieu sont les graveurs qui ont fait un plus grand nombre de médailles depuis 1789, et aussi les meilleures. Le premier a de la noblesse et une rare habileté de burin. La grande médaille qu'il a exécutée pour l'une des fêtes de la ville de Paris, est, jusqu'ici, le meilleur des portraits de votre Majesté en ce genre. Si le revers de cette médaille n'est pas du même mérite, c'est qu'il n'est pas du même artiste. Cinq à six autres médailles de M. Galle pourraient être citées avec les mêmes éloges.

M. Andrieu a sur-tout de la grâce. C'est un graveur très-laborieux: quoiqu'il ait fait beaucoup de médailles, il a cherché à étendre le champ de ses travaux, et a gravé sur acier de fort jolies vignettes pour les belles éditions de Didot.

Parmi de plus jeunes graveurs en médailles, M. Brenet nous paraît le seul qui ait assez de titres pour être mentionné ici.

MM. Gatteaux et Droz avaient obtenu de la considération, comme graveurs, long-temps avant les trois derniers artistes que nous avons cités. M. Droz a même obtenu au concours, ainsi que M. Brenet, l'exécution d'une de nos pièces monétaires (1). Une médaille

(1) M. Droz a été chargé de graver le poinçon de la monnaie d'or; et M. Brenet, celui de la pièce de cinq francs.

SCULPTURE.

à deux têtes, pour l'École de médecine et de chirurgie, une autre à l'effigie d'Haydn, font honneur à M. Gatteaux : mais il a, comme M. Droz, de meilleurs titres à la recommandation ; ce sont des combinaisons très-utiles de l'art de graver avec des moyens mécaniques. Ces deux artistes ont exercé ainsi une heureuse influence sur le perfectionnement des timbres par impression et sur le monnayage.

Sous le ministère de M. de Calonne, M. Droz proposa un modèle d'écu auquel on donna le nom de ce ministre, parce qu'il l'avait adopté. Cette pièce, frappée en virole, fit espérer pendant quelque temps que nous allions avoir enfin de belles monnaies. La révolution recula cette espérance ; mais les progrès annoncés, quoique contrariés par diverses causes qu'il serait inutile de déduire ici, n'ont point été perdus de vue. M. Droz a perfectionné depuis les balanciers (1), et a rendu un grand service en fournissant les moyens de multiplier d'une manière identique, à peu de frais, et presque à l'infini, les carrés des monnaies. Ces procédés et leur mérite n'étant point de notre compétence, nous les mentionnons seulement ici, en ajoutant qu'ils ont été jugés par des commissions prises dans la classe des sciences physiques et mathématiques de l'Institut, que l'administration des monnaies les a mis en pratique, et qu'ils ont été libéralement récompensés par le Gouvernement.

Il en est de même de M. Gatteaux pour de très-grands services rendus au trésor public, aux administrations des domaines, de la loterie et des douanes, par des timbres

(1) MM. Salneuve et Gingembre ont aussi perfectionné les balanciers ; et M. Tiolier a fait des améliorations dans les détails du monnayage.

extrêmement ingénieux, et aussi pour avoir très-probablement contribué pour beaucoup à créer l'art de stéréotyper les livres, par les procédés qu'il employait dans la fabrication des assignats. Mais toutes ces applications sont étrangères à notre sujet.

Nous résumerons ce que nous avons dit sur l'état actuel de la gravure en médailles à ce simple énoncé : c'est que l'art, considéré dans les individus que nous avons nommés, possède des graveurs d'un vrai mérite ; que, considéré dans ses rapports avec l'état actuel du dessin, de la peinture et de la sculpture dans l'école Française, il n'est pas encore à leur niveau, mais qu'il s'y élève, sur-tout par la direction donnée aux études et aux concours. Il ne faut pas que la manière d'employer les graveurs qui se forment vienne pervertir le fruit des bonnes études et le goût ; ce qui arriverait infailliblement et promptement, si le travail était trop précipité, si les sujets étaient mal conçus, si des talens inférieurs étaient appelés à participer à l'histoire monumentale du règne de votre Majesté.

ARCHITECTURE.

Le goût de l'architecture avait devancé de beaucoup en France la renaissance des arts. Dès les XI.e, XII.e, XIII.e et XIV.e siècles, plusieurs de nos plus belles églises avaient été bâties ; des moines, des évêques, en avaient été souvent les architectes (1).

(1) La cathédrale de Chartres fut bâtie, en 1020, sur les plans et la direction de l'évêque Fulbert. Un archevêque de Lyon (Humbert) fut, en 1050, l'architecte du pont de pierre jeté sur la Saone, au milieu de cette ville, et il en fit la dépense. Un moine, nommé

Sous François Premier, Henri Deux, Catherine et Marie de Médicis, il s'introduisit une architecture mixte, qui tenait plus de l'architecture Grecque que du genre Gothique, et qui remplaça celui-ci.

Fontainebleau, Écouen, le vieux Louvre, une partie du château des Tuileries, Chambord, sont les édifices du siècle de François Premier les plus chers aux amis des arts.

Les édifices du règne de Louis Quatorze rachetèrent par une magnificence pompeuse ce qui leur manque en pureté de style, en élégance; et l'on peut présenter comme dignes des hommages de tous les temps, l'orangerie et les grandes écuries de Versailles, le palais de Trianon, la colonnade du Louvre, la grande cour et le dôme des Invalides, la porte Saint-Denis.

Enfin, sous la régence et la moitié du règne de Louis Quinze, non-seulement l'architecture n'avait élevé aucun édifice qui l'honorât, mais elle avait perdu toute sa dignité, lorsqu'on vit s'élever, en 1732, le bel ordre dorique du péristyle de Saint-Sulpice, sur les dessins de Servandoni. Ce fut le signal d'une sorte de renaissance de l'art. On

Azon, avait bâti la cathédrale de Séez. L'abbé Suger rebâtissait et agrandissait, sur ses propres plans, l'église de S.-Denis, au XII.ᵉ siècle, époque également de la reconstruction de l'église de Notre-Dame de Paris. La cathédrale d'Amiens et Saint-Nicaise de Reims, deux des plus belles églises de France, furent élevées, dans le XIII.ᵉ siècle, par des architectes qui ont laissé un nom (Robert de Luzarches, Thomas de Cormont, Hugues Libergier), et ils ne sont pas les seuls de cette époque; car Jean de Chelles, Eudes de Montreuil, et Pierre de Montereau, ont plus de renommée. Le dernier a bâti la Sainte-Chapelle de Vincennes et celle de Paris. La cathédrale de Reims a été rebâtie par Jean de Coucy, dans le même siècle. Le XIV.ᵉ offre l'église de Saint-Ouen de Rouen, élevée aussi par un moine du monastère même, et la belle cathédrale de Bourges, &c. L'église de Saint-Eustache de Paris est de 1532.

admira ensuite l'École de chirurgie, qui est restée le monument le plus pur, le plus élégant, qu'on ait élevé en France pendant le dernier siècle (1). L'hôpital de Lyon, l'hôtel des monnaies à Paris, les édifices de la place Louis-Quinze, le théâtre de Bordeaux, le théâtre Français du faubourg Saint-Germain (l'Odéon), la restauration de la cathédrale d'Orléans, l'église de Saint-Philippe du Roule à Paris, les Capucins de la Chaussée-d'Antin (2),

(1) L'École de chirurgie, qui sert aussi maintenant à l'enseignement de la médecine, fut bâtie depuis 1769 jusqu'en 1775. Elle a coûté onze cent mille francs, y compris l'achat du terrain.

(2) L'hôpital de Lyon est de M. Soufflot, et commença la brillante réputation de cet architecte.

L'hôtel des monnaies de Paris, élevé par M. Antoine, fut commencé en 1768, et terminé en 1775 : il a coûté, en maçonnerie .. 3,395,311l 10s 3d
serrurerie ... 419,228. 19. 1.
menuiserie .. 140,260. 15. 5.
charpenterie. 64,964. 8. 4.
peinture 21,978. 19. 1.
vitrerie 33,506. 6. 3.
marbrerie ... 29,522. 12. 2.
carrelage.... 30,675. 0. 9.
sculpture.... 155,320. 9. 5.
couverture.. 28,419. 19. 0.
plomberie... 124,474. 15. 7.
ouvrages div. 40,000. 0. 0.

TOTAL. 4,483,663l 15s 4d

Le théâtre de Bordeaux est de M. Louis; celui de l'Odéon, de MM. Peyre aîné et Dewailly; la salle des Italiens, maintenant dite *de Favart*, est de M. Heurtier. Le même architecte a construit la salle de spectacle de Versailles; mais c'est dans l'administration des bâtimens sur-tout que ses conseils et son intégrité ont été utiles. L'église de Saint-Philippe du Roule, par M. Chalgrin, fut commencée en 1773, et terminée en 1785, telle qu'elle est restée; car, l'ancienne église s'étant écroulée, le lieutenant général de police ordonna d'achever la nouvelle de la manière la plus expéditive. En conséquence, on fit les voûtes en planches de sapin; et les deux chapelles qui devaient exister aux extrémités des galeries latérales, ne furent point construites. Cette église a coûté un million.

Les Capucins de la Chaussée-d'Antin (aujourd'hui le lycée Bonaparte) furent bâtis par M. Brongniart en 1782. Le même architecte éleva, pendant l'année 1792, la jolie salle dite *de Louvois*, du nom de la rue.

Les écuries d'Orléans, rue Saint-Thomas du Louvre, sont de M. Poyet, et ont été construites en 1778. L'hôtel de Brunoi, faubourg S.t Honoré, est de feu Boullée. Le petit hôtel de Monaco, à l'extrémité de la rue Saint-Dominique, est de M. Brongniart, &c.

ARCHITECTURE.

le théâtre Français, le péristyle de la Madeleine, qui donnait des espérances trompeuses (1) ; enfin les ponts de Tours, de Neuilly, de Moulins, &c. annonçaient que la régénération se propageait dans toutes les parties de l'architecture. Des architectes Français allaient embellir des palais à

(1) Les divers examens que les ministres ont ordonnés, ou que les artistes ont faits d'eux-mêmes des constructions existantes de la Madeleine, et les plans des deux architectes qui ont successivement dirigé cet édifice, ont prouvé qu'il n'aurait jamais pu devenir un beau monument. Les fondations en furent jetées en 1764, sur les terrains des hôtels de Chevilly, Bourdeille et Charleval, qui coûtèrent près de deux millions.

M. Contant, qui commença les travaux, y dépensa, jusqu'en 1777 qu'il mourut, environ 1,500,000 l., et laissa la construction générale élevée d'environ cinq mètres [15 pieds] au-dessus du sol.

M. Couture, son successeur, y dépensa, depuis le mois de février 1777 jusqu'en 1790, un peu plus de deux millions.

TOTAL..... 5,500,000 liv.

Le second architecte changea presque toutes les dispositions du premier. Il porta la chapelle de communion, ainsi que les deux tours, dans le vide du terrain, derrière l'église ; transporta l'autel au-delà du milieu de la croix, au lieu de le laisser au centre. Il augmenta la nef de deux entre-colonnemens, et donna à cette partie les cinq travées jugées nécessaires par l'Académie d'architecture.

Bientôt après, M. Couture détruisit ce qu'il avait élevé lui-même. Cependant il édifia le portique composé d'une ordonnance octostyle (face d'un bâtiment ornée de huit colonnes), avec un porche et deux péristyles, ou ailes pseudo-diptères (temple avec des portiques tout autour); et pour que cette face offrît un point d'aspect imposant, considéré de la place Louis-Quinze, dont elle terminait le point de vue, il établit la proportion de ses colonnes sur un module de six pieds de diamètre.

Cet architecte avait renoncé à l'idée d'ouvrir la partie du rond-point en forme de dôme, parce que l'élargissement de cette partie eût exigé des moyens de construction très-dispendieux et des piliers solides qui, en prenant beaucoup de superficie, auraient masqué les effets de légèreté qu'il voulait produire dans l'intérieur.

Depuis 1777, les travaux se continuèrent sur ce plan jusqu'à l'époque de la révolution; et depuis la mort de M. Couture, les choses sont restées dans le même état, jusqu'au concours public ordonné par le décret impérial du 2 décembre 1806, par l'effet duquel un autre monument va remplacer celui-ci, qui, comme l'on voit, mérite peu d'être regretté.

Gênes, ou en élever en Allemagne (1). L'architecture suivait donc le mouvement donné aux arts par la peinture ; mais un seul édifice suffirait pour attester ses progrès, c'est la nouvelle église de Sainte-Geneviève.

<small>Nouvelle église de Sainte Geneviève.</small>

Le siècle n'avait point érigé de grand monument d'architecture, et il ne semblait guère fondé à en attendre de l'état d'avilissement où tombait la monarchie, quand une circonstance inattendue fit concevoir et commencer cette belle église, qu'on annonça devoir être rivale de Saint-Pierre de Rome et de Saint-Paul de Londres. A ne considérer que la nation pour laquelle on l'érigeait, la prétention n'avait rien de trop ambitieux ; mais le Gouvernement était alors beaucoup au-dessous de la nation Française. L'exécution de ce projet languit d'une manière honteuse ; cependant la puissance des monumens est telle, que celui-ci donne un instant de grandeur au règne le plus déconsidéré.

(1) M. Dewailly a fait, au palais Spinola de Gènes, un salon magnifique, et dont les dessins ont été donnés par sa veuve au Musée Napoléon, comme dignes d'y être placés.

M. Peyre (de l'Institut) fut appelé par l'Électeur de Trèves, vers 1780, pour bâtir le palais de Coblentz. Il fut obligé de s'assujettir à des fondations existantes et à quelques parties déjà élevées de cinq à six mètres ; ce qui ne permit pas de donner à ce palais tout le caractère qu'il aurait pu avoir. Ce fut sur-tout dans les décorations intérieures que, n'ayant plus d'entraves, l'artiste déploya de la magnificence. La salle des gardes, au premier étage, fut admirée pour ses belles proportions. La galerie qui précède les grands appartemens a plus de vingt mètres d'élévation ; elle est décorée d'un ordre corinthien. La salle du trône, dont l'architecture est fort riche, était ornée du tableau de Bélisaire, par M. David ; de ceux de M. Vincent, représentant la clémence d'Auguste, et Pyrrhus enfant, à la cour de Glaucias ; d'un tableau de M. Ménageot, dont le sujet était la continence de Scipion. La chapelle était plus magnifique encore que les grands appartemens.

Cet

ARCHITECTURE.

Cet édifice faisant époque en France, même en Europe, pour l'histoire de l'art, les changemens qu'il a subis pouvant causer de la confusion entre les premiers travaux et les derniers, son achèvement d'ailleurs remplissant tout l'espace des dix années dont le décret impérial demande compte, il nous paraît convenable d'en rapprocher quelques détails historiques qui mettront à leur place et les époques et les faits intéressans pour l'architecture.

On commença, en 1755, les travaux de la nouvelle église de Sainte-Geneviève; ils avaient été confiés, par concours, à M. Soufflot, comme la construction de l'hôtel des monnaies fut donnée, également au concours, à M. Antoine, environ douze ans après (1).

Le plan de M. Soufflot, adopté, présentait une croix Grecque, qui rendait les quatre nefs égales et offrait une régularité parfaite, tant à l'intérieur qu'à l'extérieur. On força, dans la suite, l'architecte d'alonger la nef d'entrée et celle de l'autre extrémité par deux arcades qui font des espèces de hors-d'œuvre que tout le talent de M. Soufflot n'a pas pu mettre en harmonie avec le premier plan. Le motif de cette addition fut d'obtenir la forme de croix en usage dans l'église Latine, au lieu de celle qu'on nomme Grecque. La pureté de l'extérieur fut altérée encore par les deux tours dont l'architecte fut également forcé de flanquer la nef du fond, et auxquelles il répugnait beaucoup.

(1) Les hommes de la plus grande réputation se présentèrent à ces concours. Pour celui de la Monnaie, Moreau, architecte de la ville, et qui avait déjà bâti la façade du Palais-royal, Boullée et Barreau, architectes du Roi, comme le premier, étaient du nombre des concurrens : les projets de M. Antoine, jeune alors, et sans réputation faite, furent préférés.

Les soins, pour la solidité et la perfection des constructions, furent extrêmes jusqu'en 1764, que Louis Quinze posa la première pierre d'un des piliers du dôme. Cette solennité réveilla probablement l'envie; car on commença bientôt après à tourmenter M. Soufflot par des pamphlets, des dissertations, même par des libelles. On lui reprocha le prix auquel revenait la pierre employée. Il crut devoir céder à cette censure et à la crainte d'être soupçonné de manquer d'économie ou de délicatesse. La fourniture des pierres fut mise en adjudication au rabais, et leur taille abandonnée à la tâche des ouvriers; tout le monument fut livré à la cupidité d'agens intéressés à tromper (1) : ce fut une première cause des symptômes de ruine qui se sont manifestés depuis.

A cette époque, il y avait des travaux immenses achevés, mais ils étaient souterrains; car la construction n'en était qu'au niveau du sol. En 1770, les colonnes du péristyle et les murs extérieurs étaient élevés jusqu'au

(1) Cette entreprise au rabais est de 1768. Les appareilleurs, les poseurs et les commis y étaient intéressés. Le marché fut même passé au nom d'un des commis, qui s'obligea de fournir à 27 fr. la toise superficielle, dite de taille de parement, en pierre dure de Bagneux (y compris lits et joints), c'est-à-dire, prête à être posée. La même toise, à la vérité, était payée 60 fr. par M. Soufflot; mais, depuis ce marché, les ouvriers n'étant surveillés que par les commis qui avaient un intérêt dans l'entreprise, toutes les pierres défectueuses passèrent, au moyen d'une paye particulière donnée aux poseurs. La taille fut moins exacte; on se contenta de soigner les joints extérieurs; les inspecteurs, qui se trouvèrent trop peu versés dans la construction, et M. Soufflot lui-même, y furent trompés. Ce ne fut qu'en 1790, à l'occasion d'un incrustement fait dans le second pilier à droite, qu'on s'aperçut que les lits de pierres et les joints étaient grossièrement faits; qu'ils étaient échafaudés par derrière sur de fortes cales de bois, dont quelques-unes avaient plus de deux pouces d'épaisseur, tandis que les joints des paremens n'avaient pas deux lignes.

ARCHITECTURE.

dessus de l'astragale; dans l'intérieur, l'entablement était posé aux piliers du dôme, et tous les chapiteaux des colonnes isolées se trouvaient en place. En 1776, on voûta les grandes arcades qui font la communication du dôme avec les nefs. Enfin, en 1780, lorsque l'architecte mourut, l'édifice était élevé, mais loin d'être achevé. On eut la sagesse de prescrire l'exécution fidèle de ses plans.

M. Soufflot avait voulu réunir toutes les richesses de l'architecture et de la sculpture. Mais, si le monument s'embellissait par le prestige des arts, la langueur des travaux était humiliante pour le Gouvernement. Les fonds annuels qu'on y avait attribués dès l'origine, n'étaient que de trois cent soixante-quatre mille livres, à prélever sur les loteries (1); encore en fut-il détourné dans la suite une partie pour d'autres destinations : de sorte qu'à la mort de M. Soufflot, les entrepreneurs réclamant des avances

(1) Les fonds qui furent faits pour cette entreprise, consistèrent dans une augmentation de 4 s. par billet des trois loteries alors existantes; ce qui porta les billets de 20 à 24 s., et produisit une somme annuelle évaluée à 364,000 liv. (Arrêt du Conseil, du 9 décembre 1754.)

Mais ce fonds consacré aux travaux de l'église de Sainte-Geneviève, à l'acquisition des terrains et maisons nécessaires à son assiette, fut entamé ensuite pour la construction des Écoles de droit, qui coûtèrent plus de 1,500,000 liv.; pour l'hospice des Enfans-trouvés, en faveur duquel on préleva 1,600,000 fr., et pour l'établissement du marché Culture-Sainte-Catherine, &c.

Lors même que la somme de 364,000 liv. était entière, l'on en déduisait d'abord 50,000 liv. par an pour la rente des terrains et bâtimens acquis et non payés; ce qui réduisait à 314,000 liv. le fonds annuel applicable aux travaux. Enfin l'intérêt des avances des entrepreneurs avait réduit, en 1784, à 193,500 liv., la somme à employer activement. C'est dans cet état de choses qu'un emprunt de 4,000,000 fut autorisé, à raison de 400,000 liv. par année. (Lettres-patentes du 6 juin 1784.) Cet emprunt fournissait donc 400,000 liv.

pour quatorze ou quinze cent mille francs, les travaux furent suspendus forcément jusqu'en 1784.

Alors on calcula qu'il fallait encore quarante-quatre ans pour obtenir, avec les fonds annuels, les six millions et demi nécessaires à l'achèvement de l'église, qui déjà en coûtait plus de douze (1). On imagina d'autoriser un emprunt qui produisit une assez faible augmentation de moyens, depuis 1786 jusqu'en 1790, que la révolution arrêta tout.

Il y avait long-temps que l'édifice était jugé, non-seulement par la saine critique, qui lui avait cherché et

à joindre au produit annuel des loteries ; ce qui faisait une somme totale de 764,000 livres, répartie ainsi qu'il suit :

Pour les intérêts assignés..................	60,877 liv.
Intérêts de l'emprunt.....................	20,000.
Frais de régie...........................	27,000.
A compte sur la dette des entrepreneurs......	100,000.
PRÉLÈVEMENT TOTAL......	207,877.
RESTAIT pour les travaux..........	556,123.
Mais cette somme ne fut versée entière qu'en 1785. Dès 1786, elle n'était que de..........	539,123.
En 1787, de.....................	519,123.
En 1788, de.....................	499,123.
En 1789, de.....................	379,123.
Les travaux qui restaient à faire en 1784, exigeaient, pour l'église, la sacristie et dépendances,	5,340,000.
Pour la place et avenues...................	1,203,000.
	6,543,000.

(1) C'est-à-dire qu'aux dix ans déjà écoulés il fallait en ajouter trente-quatre, en raison d'une somme annuelle de 193,500 liv. ; plus dix autres années et demie, pour rembourser les capitaux ou la dette dont on payait la rente.

trouvé des défauts, et par l'envie et les prétentions rivales qui s'attachent à toutes les grandes entreprises, mais par l'impartialité éclairée, qui le regardait comme un monument glorieux pour l'art et pour la France. Les amis de l'antique auraient préféré à ce luxe, pour ainsi dire Français, d'élégance et de parure, la noblesse, la simplicité majestueuse qui caractérisent tout ce que l'antiquité a produit de plus parfait en monumens des arts, en ouvrages de l'esprit et en hommes.

Les artistes d'un goût sévère blâmaient le mélange du style Grec avec des formes qui appartiennent au style Gothique, et qu'on retrouve dans les voussures, les évidemens, les lunettes; ils blâmaient aussi le dôme, qui est, par sa nature, un monument sur un autre monument, et dont la superfétation, devenue banale, put faire honneur au génie de Bramante, de Michel-Ange, comme invention, mais qu'un goût pur et la raison n'approuvent plus.

L'esprit de dénigrement allait plus loin : mais, lorsque la même impartialité se rendait compte de toutes les intentions de l'architecte, de ses combinaisons pour obtenir des effets neufs, pour allier l'extrême élégance à la solidité; quand elle considérait la sage distribution des dégagemens, ce que l'ensemble avait d'imposant, le grand nombre des beautés de détail, et la richesse du tout, il en résultait un haut sentiment d'estime mêlé d'admiration.

En effet, c'était la première fois qu'on voyait en grand des colonnes isolées, du module le plus élégant, servir de support à des voûtes de pierre. Cette coupole critiquée était le centre des quatre nefs, qui, sans elle, n'auraient point eu de liaison. La construction particulière du dôme

offrait un exemple unique au monde, de trois voûtes en pierre de taille, inscrites l'une dans l'autre; et cette singularité était un chef-d'œuvre d'habileté, ainsi que de science (1).

Quant à la prodigalité d'ornemens, on aurait pu se dire encore que Soufflot avait conçu son plan à l'époque où les voyageurs Anglais venaient de publier les Ruines de Palmyre et de Baalbeck, pendant l'effervescence d'admiration que causèrent en Europe ces antiques monumens qui présentent, porté à l'extrême, le luxe du plus somptueux des ordres d'architecture, et que l'artiste avait payé le tribut que les hommes et leurs ouvrages payent à toutes les circonstances influentes.

Tel était l'état de la nouvelle église de Sainte-Geneviève en 1790, quand la révolution en suspendit les travaux, et quand l'Assemblée constituante en changea la destination par son décret du 4 avril 1791.

Le danger qu'avait couru Louis Quinze dans sa maladie de Metz, avait, dit-on, inspiré au monarque l'intention d'élever une magnifique église en l'honneur de la patronne de Paris : la mort de Mirabeau détermina l'Assemblée constituante à en faire un temple, et à le consacrer au génie, aux grands talens ou aux vertus qui ont servi, honoré la patrie. Frappée de la perte imprévue du premier de ses orateurs, devenu sa seule espérance contre le torrent révolutionnaire prêt à rompre ses dernières digues, cette assemblée avait décerné des honneurs extraordinaires à l'homme qui l'avait le plus agitée,

(1) Elle a été bâtie par M. Rondelet, que Soufflot avait attaché à la construction de Sainte-Geneviève en 1770.

qui avait le plus contribué à grossir l'orage politique, mais qui était seul capable de le modérer. En même temps, elle avait voulu faire une grande institution qui fût accueillie avec le même enthousiasme qu'elle avait été votée.

En conséquence, le directoire du département de la Seine fut chargé de faire exécuter, le plus promptement possible, dans l'église de Sainte-Geneviève, les changemens convenables à sa destination nouvelle. On les commença au mois d'août 1791.

Ici, l'on doit trembler pour l'édifice lui-même : ces changemens et leurs motifs, le desir raisonnable et l'occasion de corriger des défauts observés et corrigibles ; mais à côté, la tentation d'innover, dans l'architecture elle-même, et la presqu'impossibilité de poser de sages limites : que de dangers réunis contre ce monument, sans compter l'anarchie qui allait sortir de son antre, pour déclarer la guerre à tous les objets de culte, jusqu'aux talens, au génie, aux monumens, à la gloire elle-même!

Les administrateurs du département de la Seine sauvèrent du premier danger le Panthéon (c'est la dénomination antique qu'avait reçue l'église de Sainte-Geneviève).

Cette administration eut le bonheur de confier l'initiative et la direction de tous les changemens à un homme qui, sans être artiste, est versé dans la théorie des arts, et qui, même, n'est pas étranger à la pratique de la sculpture ; qui joint à ces avantages la capacité, le zèle, le désintéressement : cet homme est M. Quatremère de Quincy. On lui doit de la reconnaissance et de l'estime, pour n'avoir pas abandonné à l'enthousiasme

du moment un édifice qui intéresse autant la gloire des arts; pour ne l'avoir pas exposé au double péril d'être détruit, soit par la manie des changemens, soit pour en arracher, dans des temps de réactions politiques, des innovations trop choquantes pour la raison et la morale publique ; enfin, pour ne s'être pas laissé tyranniser par les divergences d'opinions.

S'il est permis de montrer quelque surprise de ce qu'un monument saisi tout entier par la révolution, et transformé par elle, ait gagné à ces mouvemens hasardeux; l'amour des arts doit ressentir et rappeler de pareils services.

Une amélioration réelle, sous tous les rapports, fut de supprimer près de cinquante croisées dont étaient criblés les murs du Panthéon, et d'en remplir les baies en pierres bien liées avec la construction. On augmentait ainsi la solidité de la masse de l'édifice ; on lui donnait plus de noblesse, tant à l'intérieur qu'à l'extérieur ; on supprimait des jours non-seulement inutiles, mais qui contrariaient ceux de la coupole et des ouvertures supérieures : de sorte que la sculpture et l'architecture en ont été beaucoup mieux éclairées.

A l'extérieur encore, la colonnade du dôme devait recevoir une statue sur chacune des trente-deux colonnes qui la composent, et cette riche décoration eût satisfait la pensée comme les yeux, en formant un accompagnement convenable à la figure colossale du sommet de l'édifice, en même temps qu'elle aurait dissimulé quelques défauts reprochés au dôme, savoir, le passage brusque de cette même colonnade au comble du toit, la proportion et les

croisées

croisées peu heureuses de l'attique qui règne au-dessus de la colonnade, à laquelle on reprochait encore de ne rien porter.

Quelques dispositions extérieures devaient ajouter à l'effet du monument, en compléter, en quelque sorte, le système moral. Celle qui fut le mieux accueillie par l'imagination et la sensibilité, était la création d'un bois qui aurait enceint le temple de la gloire nationale, et l'eût séparé de la ville profane. L'espace environnant, et le jardin de l'ancienne abbaye de Sainte-Geneviève, rendaient ce projet d'une exécution facile, et le succès en aurait été certain.

L'époque terrible de 1793 ne pouvait plus permettre à des conceptions de beauté idéale de s'accomplir, et les amis des arts durent se trouver heureux que le Panthéon n'ait été souillé qu'un instant par des cendres atroces (1). Peut-être même cet outrage le préserva-t-il de quelque désastre plus grand. On doit sur-tout se féliciter de ce qu'il n'ait pas éprouvé celui de recevoir le caractère qu'on aurait pu lui donner alors.

Influence de la révolution sur l'architecture.

Il ne fut presque rien fait au Panthéon jusqu'en l'an 4 [1795], que le tassement du dôme, déjà connu depuis quelques années, fut officiellement dénoncé au ministre de l'intérieur, Bénézech. La diversité, quelquefois extrême, des opinions consultées sur les causes, la nature, la gravité du mal, et principalement sur les moyens d'y remédier, a fait perdre beaucoup de temps. Ce ne fut qu'en 1806, après la visite que votre Majesté a daigné

(1) Les cendres de Marat.

y faire elle-même, que la restauration a été accélérée. Tout annonce qu'elle sera bientôt complète. Déjà le monument est à l'abri de tout danger.

Sans doute qu'il résultera de l'examen des moyens employés pour cette restauration, des lumières nouvelles, utiles à la science de bâtir, et aussi un surcroît d'estime pour le savant constructeur qui a dirigé cette difficile opération (1). Mais, pour la bien juger sous les rapports du goût, il faut voir l'édifice rendu tout entier à lui-même.

Cette justice trouvera sa place dans le prochain compte que nous aurons à soumettre à votre Majesté.

Le reste du période de la révolution jusqu'en l'an 4, ne nous laisse que des regrets et des plaintes à exprimer sur l'architecture.

Les regrets portent sur l'inaction à laquelle l'art et les premiers talens furent condamnés; sur l'impossibilité d'achever, quelquefois même de commencer l'exécution des projets les plus solennellement ordonnés : quand l'artiste avait fait ses plans, combiné ses moyens d'exécution, l'ordonnateur ou l'autorité avaient disparu comme des ombres, et il ne restait plus des meilleures conceptions que le prestige d'un rêve. Tous les arts ont été exposés à ce découragement; mais il devait être plus funeste à l'architecture.

On doit citer encore, comme une cause très-influente, le désordre qui s'introduisit dans cette belle profession : elle fut envahie, même souillée par tous ceux qui voulurent prendre le titre d'architecte, quelquefois sans avoir

(1) M. Rondelet.

ARCHITECTURE.

fait les études les plus essentielles de cet art, long et difficile à apprendre (1). Quand se joignaient à cette licence sans frein toutes les influences personnelles ; lorsqu'il suffisait d'avoir dans un club, ou dans une assemblée législative, ou ailleurs, un patron qui voulût demander ou commander d'employer un artiste, quels que fussent ses talens; quand les hommes qui disposaient de tout, étaient dénués du sentiment des arts et de la libéralité d'esprit qui y supplée en partie, l'architecture devait éprouver tous les désastres à-la-fois. C'est une sorte de bonheur pour l'art qu'on n'ait point érigé alors de grands monumens : ils seraient probablement la honte de l'architecture, et, en quelque sorte, de la nation ; car la postérité rend responsables les siècles, les nations et les gouvernemens du mérite des monumens qu'on lui lègue.

Jusqu'en l'an 4 donc, l'architecture ne parut que dans les fêtes publiques; mais ces fêtes nombreuses firent presque constamment honneur à l'art. On se propose de graver les principales, et elles justifieront cet éloge (2).

(1) Il est arrivé, en effet, que des hommes entièrement étrangers à l'étude des arts sont parvenus à occuper les places d'architectes les plus importantes, dans de grandes administrations ; qu'ils s'y sont maintenus, et que leur ignorance et leur défaut de goût ont eu sur les édifices publics, et sur l'art lui-même, une fâcheuse influence.

(2) La première de ces fêtes publiques, et celle qui eut le plus d'éclat, fut la fête de la fédération du 14 juillet 1791. Elle fut dirigée par M. Celerier. Il en est resté le glacis en amphithéâtre, qui entoure le Champ-de-Mars.

Celle de l'industrie nationale fut célébrée dans les jours complémentaires de l'an 6 et les premiers jours de l'an 7, sous le ministère de M. François (de Neufchâteau). Le Champ-de-Mars avait été disposé à cet effet avec pompe par M. Chalgrin. Au milieu d'une vaste enceinte de portiques pleins des produits de nos arts manufacturiers, s'élevait un temple à l'Industrie, formant un carré parfait, composé d'un double rang de seize colonnes d'ordre dorique, isolées,

BEAUX-ARTS.

Salle du Corps législatif. La salle actuelle du Corps législatif est le seul monument d'architecture qui se soit érigé à Paris pendant la révolution. Les travaux en furent commencés dans les premiers jours de vendémiaire an 4, pour le Conseil des cinq-cents. On doit tenir compte aux artistes qui les ont dirigés, des entraves de toute espèce qu'ils eurent, non pas à vaincre, mais à combattre souvent en vain (1).

sur chaque face, et posées sur un stylobate. Au milieu était placée la figure du Commerce. Ce temple était encore destiné à recevoir les objets d'industrie désignés par le jury comme méritant d'être distingués et récompensés. Tous les soirs, durant l'exposition, le Conservatoire de musique exécutait, sous les portiques du temple, des symphonies et autres morceaux de choix.

Quant à la fête de l'entrée triomphale des objets de sciences et d'arts, fruits précieux des premières victoires de sa Majesté en Italie, c'est encore M. Chalgrin qui la dirigea (et il en a dirigé dix ou douze autres). Cette fête eut un caractère qui ne semble pas appartenir au temps où nous avons vécu. Elle dura deux jours (les 9 et 10 thermidor an 6). Le 9, à onze heures du matin, les monumens qui faisaient le sujet de la fête, partirent de l'extrémité du boulevârt du Jardin des plantes, pour se rendre au Champ-de-Mars, où presque toute la population de Paris les attendait. Ils étaient placés sur cinquante chars décorés de guirlandes, de trophées et d'inscriptions. Le cortége, précédé de corps de cavalerie et de musique militaire,

était composé des professeurs et des élèves de tous les établissemens d'instruction publique, de tous les hommes qui cultivent, exercent ou chérissent les beaux-arts, les sciences ou les lettres.

(1) La forme de cette salle est celle d'un demi-cercle, de dix-huit mètres de rayon, dans lequel sont rangés en amphithéâtre les siéges des membres du Corps législatif. En face, dans une espèce de *proscenium*, ou niche, sont placés le bureau du président, des secrétaires, et la tribune des orateurs.

Au-dessus du dernier rang de l'amphithéâtre règne, dans toute l'étendue du demi-cercle, une galerie pour recevoir le public, laquelle est ornée de trente-deux colonnes en stuc blanc veiné. L'intérieur de la salle est décoré en marbres et stuc. La voûte est peinte en caissons, représentant des grands hommes de l'antiquité, des trophées et des emblèmes. Le grand arc sur lequel s'appuie cette voûte est peint également, et représente l'entrée des Gaulois dans Rome, le départ de Régulus, Épaminondas refusant les dons des Perses, Aristide écrivant son nom sur la coquille de proscription.

La tribune est éclairée par le som-

ARCHITECTURE.

En même temps que s'élevait la salle du Corps législatif, on s'occupait de rendre à l'un des plus beaux monumens de Paris l'honneur et presque l'existence. La met de la voûte ; et la lumière, qui traverse des châssis en glaces dépolies, tombe au pied de la tribune sur un riche pavé de marbre en mosaïque, et se distribue en s'adoucissant dans la circonférence. La voussure de la niche, ou *proscenium*, est ornée aussi de caissons, et l'intérieur est revêtu, à la hauteur de trois ou quatre mètres, d'une draperie verte brodée dans le goût antique. Le mur qui fait face à l'amphithéâtre, et hors duquel se trouve en retraite la portion demi-circulaire occupée par le président et les secrétaires, est décoré de six niches contenant les modèles des statues de Lycurgue, Solon, Démosthène, Cicéron, &c.

On a reproché à cette salle le défaut de majesté à l'extérieur, le surbaissement du plafond, la maigreur de la colonnade formant la galerie du public; mais tous ces reproches ne doivent pas porter sur les seuls artistes qui ont dirigé les travaux. Il est impossible même, dans des temps de calme et d'ordre, que des corps nombreux, mobiles, et où toutes les volontés sont d'un poids à-peu-près égal, puissent ériger de beaux monumens. Le décret de la Convention (du 2.e jour complémentaire an 3) fixait la localité, et imposait les données principales. Une commission dite *des Inspecteurs de la salle* avait la puissance d'administration: elle prescrivit les intentions, les limites des travaux; elle obligea les architectes (MM. Lecomte et Gisors) de se renfermer dans l'intérieur des murs d'un édifice existant, par motif d'économie, ce qui pourtant n'en fut pas une; enfin il fut interdit de rien ajouter à la décoration extérieure, et cette économie encore, qui produisit la nudité, qu'il a fallu masquer enfin par le riche péristyle qui s'élève, a nécessité une plus grande dépense que celle qu'on proposait pour produire le même effet.

Les architectes avaient senti et même exposé tous ces inconvéniens, sur-tout l'exiguité de l'espace, et l'inconvenance de ne donner aucun caractère extérieur au palais du Corps législatif, pour lui-même, ensuite comme monument qui correspondait à la plus grande place de la capitale, à un pont magnifique, et au péristyle de l'église de la Madeleine: en conséquence, ils présentèrent à la commission un plan qui faisait saillir l'amphithéâtre intérieur en avant-corps circulaire. Cet avant-corps présentait à l'axe du pont la forme d'un temple rond orné d'une colonnade circulaire, surmontée d'un second rang de colonnes, qui eût masqué le comble de l'édifice. Les dispositions intérieures en devenaient plus vastes. Ce plan fut rejeté comme trop dispendieux, et l'on se borna au projet mesquin que nous avons exposé plus haut.

La commission des inspecteurs de

Restauration du palais du Luxembourg.

restauration du palais du Luxembourg, appelée depuis long-temps par les vœux de tous les amis des arts, et l'on pourrait dire aussi par la décence publique, qui est blessée de voir les monumens tomber dans une honteuse dégradation, était devenue nécessaire. Ce palais avait été laissé en ruines par l'ancienne monarchie. La révolution le dégrada davantage (1). Ce ne fut qu'à la fin de l'an 3,

la salle se renouvelait souvent, et le changement d'individus amena quelques projets nouveaux. L'un se bornait à décorer la façade extérieure, dont la nudité devenait choquante pour tout le monde; un autre offrait un péristyle orné de colonnes en avant-corps, dont le milieu correspondait au pont. Un attique en colonnes isolées dérobait la difformité du comble de la salle. Ce projet obtint l'assentiment d'une des commissions, et l'on allait en commencer l'exécution, lorsque de nouveaux inspecteurs firent suspendre, pour la première fois, le 13 vendémiaire an 5, tous les travaux, qu'une autre commission fit reprendre le 27 pluviôse suivant, mais qui furent suspendus encore un mois après (le 7 ventôse an 5), et repris en floréal, avec un appel aux entrepreneurs et aux artistes pour les engager à en accélérer l'achèvement. Les mêmes entrepreneurs, les mêmes artistes, reprirent les travaux, quoique les inspecteurs du mois de ventôse eussent arrêté de les mettre en adjudication au rabais. On renonça alors à beaucoup d'ornemens en bronze doré, en marbres et en stuc, tant pour la grande salle que pour celles qui l'environnent. La voûte, qui devait être en stuc, fut peinte en caissons. On ne doit pas le regretter, puisqu'elle a encore, sans cette nouvelle cause de répercussion de la voix, le défaut d'être trop sonore. Enfin le Conseil des cinq-cents l'inaugura le 2 pluviôse an 6.

Les dépenses de cette salle et des salles de service environnantes, fut de........................... 1,535,065ᶠ 00ᶜ

En y joignant les frais du placement des bureaux, des archives et de la bibliothèque, la dépense générale se monta, y compris la somme ci-dessus, à.. 2,105,184. 67.

(1) On en fit une maison de détention.

lorsqu'il eut été attribué au Directoire exécutif, que sa restauration fut arrêtée.

Il fallut commencer par lui donner de la solidité. On en vint ensuite aux embellissemens. L'on doit regarder comme un des mieux conçus la suppression de l'escalier principal, qui coupait le palais en deux. Cet escalier, de mauvais goût et mal éclairé, mettait d'ailleurs obstacle à ce qu'on pût trouver au premier étage des salles de représentation (1).

Un des bons effets de cette suppression fut de donner au rez-de-chaussée un vestibule qui lie plus intimement à l'ensemble du palais la cour et le jardin. Ce vestibule est orné de deux rangs de colonnes d'ordre dorique avec entablement. La voûte est décorée de caissons et rosaces en relief. Il se termine, du côté du jardin, en cul-de-four orné de même de caissons et de rosaces, ainsi que de deux Renommées en bas-relief, exécutées par M. Lemot. C'était là aussi que devait être placé le bas-relief de M. Moitte dont il a été fait mention à l'article SCULPTURE.

Les travaux, tant de restauration du palais, que des nivellemens et plantations du jardin, furent continués pendant les années 4, 5, 6 et 7; mais l'époque du 18 brumaire an 8 leur donna plus d'activité. Devenu le siége du Sénat conservateur, ce palais s'est enrichi d'un magnifique escalier, de belles salles pour la réunion et les délibérations de ce corps, de monumens des arts, tels

(1) Cet escalier n'avait pas été élevé par Jacques Desbrosses, qui a conçu et dirigé le reste du palais. Il était de Marin Delavallée et de Guillaume de Toulouse, qui ont ce- pendant la réputation d'habiles architectes. Il ne fut terminé qu'en 1620, l'année même que Rubens vint pour peindre sa célèbre galerie, qu'il acheva en moins de trois ans.

que l'ancienne galerie de Rubens, la collection des tableaux de le Sueur connue sous la dénomination de *cloître des Chartreux*, celle des ports de Vernet, et leur suite par M. Hue, de tableaux de Philippe de Champagne, de MM. Vien et David, &c., de la charmante statue de Julien connue sous le nom de *Baigneuse de Rambouillet*, &c.

L'escalier principal est tout entier de M. Chalgrin; et c'est, sous le rapport de l'architecture, ce qui doit faire le plus d'honneur à cet artiste dans cette belle restauration. Il est décoré d'un grand soubassement, surmonté de colonnes avec entablement ionique. La voûte est enrichie de caissons et de rosaces. Aux deux extrémités de cette voûte, sont deux bas-reliefs représentant, l'un Minerve avec ses attributs, et l'autre deux génies qui tiennent une couronne. Les entre-colonnemens sont ornés de statues de personnages qui se sont fait remarquer par des talens pendant la révolution, soit dans les législatures, soit aux armées (1). Les salles qui conduisent à celle où siége le Sénat, sont décorées avec simplicité et noblesse (2).

(1) Ce sont Thouret, Condorcet, Mirabeau, Barnave, Chapelier, Vergniaux, les généraux Beauharnais, Dugommier, Hoche, Marceau, Joubert, Caffarelli, Desaix, Kleber. Les sculpteurs qui ont fait ces modèles sont, dans le même ordre où ceux-ci sont cités, MM. Desseine, Petitot, Espercieux, Beauvallet, Lorta, Cartelier, Boichot, Lesueur, Pasquier, Dumont, Stouf, Corbet, Gois fils, Ramey.

(2) La salle des gardes est peinte en granit gris, les chambranles des portes en bleu turquin, et n'a pour décoration en bas-reliefs que deux grands trophées et des boucliers.

La salle qui succède, et qui est celle des garçons de service, est peinte en marbre vert de mer, jaune de Sienne, et bleu turquin. Elle est ornée de quatre statues, deux en marbre, dont l'une est l'Hercule du Puget, et l'autre, Persée : les deux autres, en plâtre, représentent Épaminondas, par M. Buret, et Miltiade, par M. Boizot.

La salle des messagers et huissiers est ornée de quatre portiques formés

ARCHITECTURE.

La salle des séances solennelles du Sénat, de forme demi-circulaire, est décorée de colonnes, et d'un entablement corinthien très-riche. Elle a vingt-cinq mètres [77 pieds] de base. La partie droite est coupée dans son milieu par une autre partie en hémicycle, dans laquelle est érigé le trône, qui est de forme circulaire, et isolé. Il se compose de six cariatides qui posent sur des piédestaux chacun par deux colonnes de marbre en avant-corps, portant des chapiteaux et entablement corinthiens. Les entablemens des portiques sont couronnés de trophées et de bustes en marbre représentant Scipion l'Africain, Jules-César, Caton d'Utique et Annibal. Deux des portiques sont ouverts, et communiquent à deux autres salles. Les deux autres sont feints, et reçoivent dans l'entre-colonnement les statues en marbre de la Prudence et du Silence. Les lambris sont peints en marbre oriental ; les parties lisses sont encadrées de bordures dorées, destinées à recevoir des tableaux ou des tapisseries. Le plafond représente un ciel.

La salle où se tiennent les orateurs et les généraux, est disposée pour recevoir des tableaux ou des tapisseries.

La salle de réunion, qui précède immédiatement celle des séances, forme un grand carré long avec un cul-de-four à son extrémité, du côté de la salle des messagers. Les lambris et parties lisses des murs sont peints en marbre oriental. Sur un des côtés, en face du jour, est le grand tableau, par M. Regnault, représentant l'Empereur conduit au temple de l'immortalité. Sur le mur de retour, adossé à la salle des séances, est le portrait en pied de sa Majesté, par Robert Lefebvre. L'entablement est d'ordre corinthien très-riche. La voûte est peinte par compartimens d'ornemens et figures, par MM. Langlois et Lesueur. Au centre est un tableau allégorique peint par M. Berthélemy, et qui représente la Prudence tenant le livre des lois, assistée de la Justice et de la Force. Ce groupe est surmonté d'une Victoire présentant la couronne de l'immortalité. La Paix et l'Abondance forment plus loin un autre groupe. Le cul-de-four est décoré de caissons et rosaces. Dans l'intérieur de l'archivolte, du côté de la salle des séances, est un bas-relief allégorique de la bataille de Marengo, peint par M. Callet, dans la manière de Polydore. Deux bas-reliefs, sculptés par M. Boizot, sur les parties circulaires, représentent, l'un la Morale et la Vigilance, et l'autre la Sagesse et la Vérité. Au-dessus des deux croisées est un autre bas-relief représentant un aigle et des guirlandes. Enfin deux candélabres peints en bronze complètent la décoration de cette salle.

Beaux-Arts. A a

en marbre bleu turquin, sont unies par des guirlandes dorées comme elles, et supportent un entablement corinthien, aussi en or, avec une calotte en velours cramoisi. Des degrés en marbre, qui s'élèvent à la hauteur du soubassement, conduisent au trône. Les murs lisses de la salle sont en stuc imitant le jaune antique; un rang de colonnes, en marbre sérancolin ou en stuc qui l'imite parfaitement, porte un entablement en blanc veiné. Chaque entre-colonnement, dans toute la salle et dans l'hémicycle du trône, contient un modèle de statue, représentant un personnage célèbre de l'antiquité (1).

En face du trône, est la tribune de l'orateur: les sénateurs siégent en amphithéâtre. Des candélabres, des trophées composés avec les drapeaux conquis sur les ennemis, et envoyés au Sénat par l'Empereur, décorent les parties lisses.

Au-dessus de l'entablement, des deux côtés du trône, sont des bas-reliefs très-bien peints par M. Meynier, et qui représentent la Paix et le Commerce. Enfin la voûte jusqu'à l'ouverture d'où vient le jour, et l'archivolte, sont décorées de peintures, en compartimens, figures et groupes: ceux-ci représentent, 1.° la Valeur guerrière, la Force et la Clémence; 2.° la Sagesse, la Tolérance et la Modération; 3.° l'Éloquence et la Vérité.

A la suite de la salle des délibérations du Sénat, il en

(1) Ce sont Solon, Lycurgue, Aristide, Scipion l'Africain, Démosthène, Cicéron, Camille, Cincinnatus, Caton d'Utique, Phocion, Périclès, Léonidas, par MM. Roland, Foucou, Cartelier, Ramey, Pajou, Houdon, Bridan fils, Chaudet, Clodion, Delaistre, Masson et Lemot.

est une autre qui s'achève en ce moment, et qui est dédiée à votre Majesté, dont la statue fera la principale décoration. Cette statue sera placée entre deux colonnes de vert antique, posées sur une estrade à laquelle on monte par des degrés aussi en marbre. Les chapiteaux et entablemens corinthiens sont en blanc veiné. Les murs recevront les tableaux de vos victoires les plus mémorables. La voûte est peinte en ornemens et trophées relatifs à ces victoires, par M. Langlois. Au centre de cette voûte, un tableau allégorique représente NAPOLÉON PREMIER parcourant l'univers sur un char éclatant, conduit par la Victoire. Sur le premier plan, la Terre écoute avec admiration le Héros, qui promet qu'une longue paix sera le fruit de ses victoires; l'aigle impérial lance ses foudres sur les ennemis de l'Empire Français : deux Renommées le précèdent et publient les travaux et les vertus du Héros. Ce plafond est de M. Berthélemy.

Dans les archivoltes, aux extrémités de cette salle (1),

(1) Deux autres salles destinées à recevoir les bustes en marbre des sénateurs morts, communiquent aux galeries de le Sueur et de Rubens. Cette dernière galerie, dont la voûte est décorée d'ornemens peints par M. Callet, termine le magnifique plain-pied du palais.

Au milieu de la terrasse, sous le dôme, est la Baigneuse de Julien, comme dans un temple qui lui est consacré, et qu'elle mérite. Il y manque une cuve d'eau, pour que le mouvement donné par le statuaire soit juste et que ce bel ouvrage ait tout son charme. Dans la place pour laquelle il avait été fait, une eau limpide venait caresser le pied gauche de la bergère, qui semble la chercher d'une manière si déterminée, que le mouvement de ce pied n'a plus de motif sans cela, et peut paraitre un défaut. La chèvre elle-même flaire l'eau; et l'on animerait en quelque sorte le groupe, en le plaçant selon le sentiment de l'artiste.

A l'extrémité de la terrasse, en retour, on trouve les salles qui contiennent les beaux ports de Vernet.

Le rez-de-chaussée du palais est destiné aux logemens des grands officiers du Sénat.

sont deux autres tableaux allégoriques, peints par M. Callet, et qui représentent la Guerre et la Paix.

Dans cette restauration d'un des plus beaux palais de la France et de l'Europe, l'architecte qui l'a dirigée (M. Chalgrin), ne mérite pas moins d'estime pour le respect qu'il a porté en général au style et aux intentions de Desbrosses, qui éleva ce noble édifice, que pour ce qui est de son invention : on peut y trouver des défauts; mais on y reconnaît de la noblesse, de la grandeur, et, si l'on peut s'exprimer ainsi, l'accent monumental.

La sculpture et la peinture doivent particulièrement de la reconnaissance au Sénat pour les monumens qu'il leur a fait produire. Si tous les modèles des statues ne méritent pas d'être exécutés en marbre, plusieurs en sont très-dignes.

La restauration de l'ancien Théâtre Français doit être comprise dans celle du palais du Luxembourg, puisque c'est le Sénat qui en a fait la dépense, et que le même architecte l'a dirigée, de concert avec M. Baraguey, architecte contrôleur des bâtimens du Sénat.

L'ancienne décoration intérieure était estimée; mais la nouvelle a ses motifs dans le but qu'on doit se proposer en disposant une salle de spectacle, plus que dans la recherche des moyens de plaire aux yeux. La perfection serait de tout concilier : au reste, voici ce qu'on s'est proposé.

L'expérience ayant démontré que les saillies sur les murs intérieurs d'une salle sont nuisibles à la répercussion de la voix et à la commodité des spectateurs, on a évité ces saillies. Les murs intérieurs de la salle actuelle sont lisses

et revêtus d'une menuiserie mince, assemblée comme le corps d'un instrument, afin de répercuter le son comme lui. Par le même motif, on a renoncé à tous les ornemens en relief, dans le plafond et sur le devant des loges. La décoration de la salle consiste en peinture sur bois, toujours pour que la voix de l'acteur, ne rencontrant que des corps sonores, circule facilement.

On a pratiqué sous l'orchestre une voûte renversée, de plus d'un mètre de profondeur, construite en planches de sapin et recouverte par un simple parquet en planches jointives. On paraît regarder ce genre de construction comme une des principales causes du grand effet de la plupart des orchestres d'Italie, tels que ceux de Turin, de Milan et de Naples.

Malgré les fréquens incendies dont la plupart de nos théâtres ont été la proie, il ne semble pas qu'on ait encore employé tous les moyens qui peuvent concourir à les préserver de ces désastres. Pour y réussir, on a placé, au dernier étage de la salle de l'Odéon, six réservoirs, dont la position est combinée avec la pente des chéneaux, de manière qu'ils peuvent être remplis par les eaux pluviales. Une communication est établie entre ces réservoirs, de telle sorte que l'eau contenue dans les six peut se réunir à un point central, et former, en cas d'incendie, une nappe d'eau entre le théâtre et l'avant-scène.

Il avait été reconnu que la scène manquait de profondeur, et l'on avait été obligé de s'emparer de la galerie du côté de la rue de Vaugirard, pour l'ajouter à l'arrière-scène. On a augmenté la salle par une prolongation construite sur la même rue de Vaugirard : cette

nouvelle addition, en améliorant tout le système intérieur, redonne de la solidité au mur qui avait le plus souffert de l'incendie, et rétablit la circulation extérieure dans son intégrité.

Cette restauration honore donc l'intelligence et le savoir de MM. Chalgrin et Baraguey, qui l'ont dirigée, ainsi que la munificence du Sénat, qui en a fait la dépense (1).

Restauration du Louvre.

Mais la plus importante, la plus majestueuse des restaurations de monumens, et qui seule ferait la gloire de plusieurs règnes, est celle du Louvre. Ce serait anticiper sur le compte à rendre de toutes les parties de cette immense entreprise, et en quelque sorte l'effleurer, que de séparer ce qui est fait de ce qui reste à faire. Le terme des travaux s'aperçoit, et c'est alors que nous pourrons montrer qu'il n'y avait que votre Majesté qui pût se promettre de les faire achever.

Déjà nous avons été obligés d'y recourir pour attester les progrès de la sculpture. Nous nous bornerons, par rapport à l'architecture, à déclarer que la sagesse et l'habileté semblent présider à toutes les constructions.

La partie qu'occupe le Musée Napoléon, avait été disposée antérieurement, par M. Raymond, alors architecte du Louvre. Il eut beaucoup de difficultés à vaincre pour supprimer au rez-de-chaussée, consacré à la sculpture antique, des murs principaux, sans nuire à la solidité de l'édifice, et pour conserver les plafonds peints; enfin, pour établir des distributions convenables à un

(1) Toute la peinture de l'intérieur est de M. Lafite, et mérite des éloges en la considérant sous le rapport du talent qu'elle prouve : mais peut-être manque-t-elle d'effet.

ARCHITECTURE.

monument public. Ainsi, par une opération aussi curieuse par sa simplicité, qu'intéressante par son résultat, on vit cet architecte faire reculer, en moins de deux heures, à cinq mètres plus loin, une portion de mur peinte à fresque et qui est maintenant au-dessus de la niche du Laocoon, sans endommager cette peinture. L'ordre et le placement de la sculpture antique, dans ce musée, sont du même architecte; et ce qui mérite sur-tout de la reconnaissance, c'est que, dans tous ces mouvemens, il n'est arrivé d'accident à aucune statue (1).

M. Peyre, de l'Institut, a commencé de restaurer, avec beaucoup de sagesse, le château d'Écouen, si estimé des artistes; et son neveu termine cette importante restauration, ainsi que celle du palais de la Légion d'honneur.

Pour ne point interrompre la série de ces travaux conservateurs de nos monumens d'architecture, nous avons

(1) M. Raymond a construit, pour les anciens États de Languedoc, plusieurs édifices publics qui sont intéressans sous divers rapports; et lorsque la révolution a changé l'administration de cette riche province, qui avait de la magnificence, il allait exécuter de ces grands travaux qui procurent de la gloire. On peut citer, comme ayant un genre d'intérêt particulier, l'église du chapitre de l'île Jourdain, à quatre lieues de Toulouse. Son intérieur est décoré de colonnes ioniques, en briques, et portant des plates-bandes également de briques. Les moulures et les corniches sont de même matière. La brique qu'il avait fait faire pour ces constructions, avait 15 pouces de longueur sur 10 de largeur, et 2 d'épaisseur. C'est avec ces matériaux, qui sont ceux du pays, que des colonnes de 2 pieds 2 pouces de diamètre et ayant 6 pieds d'espacement, que les entablemens qui présentaient des difficultés particulières, enfin que tout l'édifice a été élevé. Mais la charpente, dont le système appartient à cet architecte, offre peut-être quelque chose de plus particulier encore : elle a coûté environ un tiers de moins que celle qu'on exécutait d'après les méthodes ordinaires.

La maison de M.me Lebrun, à Paris, et qui est remarquable par ses salles d'exposition de tableaux, a été bâtie par le même architecte.

omis de parler, à son rang de date, de la construction de la salle des séances du Tribunat: elle mérite d'être distinguée pour sa simplicité noble et élégante, pour la pureté et la richesse des ornemens de sculpture qui la décorent, sans la surcharger (1).

Arc de triomphe du Carrousel.

L'arc de triomphe du Carrousel est le seul monument d'architecture qui ait été créé et terminé depuis dix ans. L'opinion a beaucoup divergé sur ce monument, soit dans les critiques générales, soit dans les critiques de détail : elle a besoin d'être éclairée par des observations impartiales. Celles qui seraient relatives à l'emplacement, sont aujourd'hui sans but comme sans utilité : c'est donc l'idée en elle-même et le mérite de cet édifice monumental qu'il faut apprécier.

(1) La salle du Tribunat, construite dans les bâtimens du Palais-royal, est d'une forme demi-circulaire, décorée par un stylobate et une colonnade (en stuc) d'ordre ionique, couronnés d'un entablement, et supportant une galerie pour le public. La hauteur de cette ordonnance est coupée aux deux tiers par un premier rang de tribunes. La colonnade se lie à deux grandes parties droites qui supportent un arc-doubleau. La place occupée par le bureau du président est en hémicycle, en face du centre de la colonnade. Les portes d'entrée, qui sont dans les mêmes parties droites, ont été imitées de celles du Panthéon de Rome. En retour, sont placées les statues de Démosthène et de Cicéron: la première, par M. Lesueur; la seconde, par M. Lemot. Cette salle est éclairée par le sommet de la voûte, qui est décorée de caissons carrés, d'après ceux du Panthéon de Rome. L'arc-doubleau est enrichi de caissons octogones imités du temple de la Paix, et l'hémicycle où est placé le bureau du président, est orné de caissons losanges pris du temple du Soleil et de la Lune. L'ornement de la frise est celui du temple de la Concorde. Les tribunes publiques sont décorées d'ornemens imités des temples de Jupiter Tonnant et de Jupiter Stator. L'ordonnance est d'une simplicité noble. Cette salle a coûté 530,078 fr. L'architecte est M. Beaumont, auquel la classe des beaux-arts de l'Institut avait adjugé le premier prix du concours pour le monument de la Madeleine.

ARCHITECTURE.

On a presque toujours perdu de vue l'intention du monument (1) : il est érigé aux armées, à une campagne illustre et à ses triomphes. Chaque arme y est honorée. L'arc entier est surmonté du quadrige antique conquis antérieurement à Venise, attelé maintenant au char qui attend le triomphateur; car, pour que l'armée Française et sa gloire y soient complétement représentées, il faut que la statue de l'auguste Chef qui a conçu et dirigé en personne l'immortelle campagne d'Austerlitz, en couronne le monument triomphal : d'ailleurs l'effet général l'exige ; les chevaux, les deux figures qui les accompagnent, et le char, ne sont que la base d'un groupe pyramidal dont une grande statue doit faire le sommet.

Il resterait à prononcer sur le plan, le style et l'exécution de cet arc de triomphe. Sa masse n'est pas imposante; mais, en lui donnant de plus grandes proportions, on aurait écrasé en quelque sorte le centre du palais, élevé par Philibert

(1) Ce monument est composé d'un grand arc et de deux petits. Les intervalles sont ornés de quatre colonnes de marbre sur chaque façade, et chaque colonne, liée à l'édifice par son ordonnance, forme un monument particulier dédié à chaque arme ; savoir: du côté de la place, à la grosse cavalerie, aux dragons, aux hussards, aux chasseurs à cheval ; du côté du palais, à l'infanterie de ligne, à l'infanterie légère, à l'artillerie, au génie. La statue d'un guerrier de chacune de ces armes est supportée par chacune des colonnes.

Entre ces colonnes, au-dessus des petits arcs, les principaux événemens de la campagne d'Austerlitz sont retracés en bas-relief. Des trophées parfaitement exécutés imitent fidèlement les armes qui furent prises sur l'ennemi : des génies couronnent de lauriers chaque bas-relief.

Des Renommées décorent le grand arc, auquel l'aigle impérial sert de clef.

La grande voûte est ornée de caissons. Dans un compartiment du centre, un bas-relief représente l'Empereur couronné par la Victoire.

Sur les petits arcs qui traversent le grand, sont sculptés en relief les fleuves passés par les armées Françaises.

Beaux-Arts.

Delorme, et qui est un des beaux monumens de notre architecture du XVI.ᵉ siècle. C'est l'élégance qui caractérise cette partie du palais; c'est l'élégance qui forme aussi le caractère de l'arc de triomphe du Carrousel. Quant à l'effet général, il ne sera déterminé et ne peut être jugé qu'après les dispositions qui doivent être faites sur la place même et dans tout l'espace qui sépare le Louvre des Tuileries.

Si l'arc de triomphe avait plus d'élévation, le quadrige antique serait sacrifié, et l'on aurait pu se plaindre, avec raison, de ce qu'il eût été placé trop loin des regards des artistes, auxquels ces chevaux doivent servir de modèles, et des amateurs des arts, qui se plaisent à les admirer. On desirait depuis long-temps qu'ils fussent groupés, et qu'on leur donnât une action déterminée. L'arc de triomphe n'eût-il été érigé que pour eux, ce chef-d'œuvre antique en aurait été digne.

La forme des arcs de triomphe est presque une forme donnée, comme celle des amphithéâtres et des basiliques: les anciens les variaient peu. Ainsi le reproche fait à l'arc du Carrousel de ressembler à celui de Septime-Sévère serait assez léger en lui-même: l'imputation d'en être la copie est dénuée de justice; ni les proportions ni les détails n'en sont les mêmes. Les anciens négligeaient les faces latérales: ici elles sont traitées avec autant de soin et de luxe que les deux faces principales, et elles présentent un autre arc, qui traverse le monument dans toute son épaisseur; ce qui donne lieu à des voûtes d'arête, dont l'ajustement en sculpture est une chose absolument neuve, non-seulement dans les arcs de triomphe, mais dans

l'architecture monumentale. Le caprice des arabesques, aidé du charme de la couleur, avait tiré de cette forme un parti assez agréable en peinture; mais on ne l'avait point encore assujetti à des ornemens que la sculpture noble pût avouer. Toute innovation, dans un art aussi exact que l'architecture, a besoin sans doute de la sanction du temps : du moins est-il certain que les architectes de l'arc du Carrousel n'ont point copié leur monument.

Les colonnes de marbre qu'on y a employées existaient dans les magasins du Gouvernement, et l'on n'a pas pu en augmenter les proportions : ainsi, leur emploi étant décidé, elles ont exigé que leurs piédestaux fussent un peu plus élevés peut-être que le goût ne l'aurait voulu. On trouverait des défauts encore à ce monument; mais son ensemble architectural fait beaucoup d'honneur à MM. Fontaine et Percier, qui en ont conçu et dirigé l'élévation. L'exécution en est extrêmement soignée : la sculpture d'ornement, surtout, y est en général d'un rare mérite, et parfaitement adaptée à l'architecture (1). Il est possible qu'il y ait un peu de profusion dans cette richesse : mais on ne saurait s'empêcher de reconnaître beaucoup de goût et d'habileté dans la manière dont on a employé les armes et ustensiles de guerre modernes, qui font une grande partie de ce luxe. On a critiqué généralement le grand bas-relief de deux figures en pied sculptées au plafond de la voûte du grand arc ; et quoiqu'il existe, dans les arcs antiques de Bénévent et de Titus, des exemples de cette hardiesse, elle ne paraît pas heureuse.

(1) Les artistes qui ont exécuté toute cette sculpture d'ornement, sont MM. Montpellier, Besnier et Thélen.

Les grands bas-reliefs des façades, n'étant point encore sortis des ateliers des statuaires, n'ont pas le degré de publicité suffisant pour que nous puissions émettre l'opinion générale des artistes. Nous dirons seulement qu'il est à désirer qu'il règne dans leur style une sorte d'unité nécessaire pour l'harmonie du tout: car un des principaux mérites de ce monument est l'accord de toute la sculpture d'ornement avec l'architecture.

Château des Tuileries. Le vestibule et l'escalier qui conduisent à la salle du Conseil d'état, la belle salle des maréchaux de l'Empire, et la décoration intérieure de la salle de spectacle du palais des Tuileries, méritent aussi beaucoup d'éloges. Si l'on jugeait de ce théâtre d'après les données communes qui doivent avoir pour objet de placer un grand nombre de spectateurs de la manière la plus commode, il serait susceptible de critique; mais les architectes semblent avoir eu un autre but. Il est probable qu'ils ont considéré la salle de spectacle des Tuileries comme faisant partie de l'habitation du Prince, et devant être consacrée à la représentation convenable à son rang suprême, et qu'ils ont voulu la coordonner avec le service du palais; enfin ils ont été obligés de se renfermer entre des murs existans qui présentaient une forme ingrate, celle d'un carré long étroit: mais l'élégance et le choix des ornemens, l'accord des couleurs et la sage richesse avec laquelle l'or y est répandu, en composent un tout harmonieux qui plaît.

L'architecture, qui semble maintenant d'une grande faiblesse hors de Paris (1), à en juger du moins par la

(1) Il y a néanmoins quelques départemens qui possèdent des architectes distingués: nous citerons, entre autres, MM. Combes et Rousseau,

ARCHITECTURE.

plupart des plans qui sont envoyés à l'examen du conseil des bâtimens civils, s'était montrée avec honneur dans plusieurs grandes villes de France. M. Crucy, après avoir fait d'excellentes études à Paris et en Italie (1), s'est fixé à Nantes, sa ville natale, où il a eu l'occasion de les appliquer en grand. Il y a construit une salle de spectacle, qui est l'une des plus belles de France, et la première de toutes pour la pureté de style et l'élégance unies à une noble simplicité (2).

qui ont marqué par leurs succès dans les écoles. Le premier s'est établi à Bordeaux, où il a construit plusieurs édifices d'un très-bon goût ; le département du Puy-de-Dôme s'est attaché le second, dont le talent est constaté par le palais de la Légion d'honneur à Paris.

(1) Non-seulement M. Crucy remporta le grand prix d'architecture d'une manière extrêmement brillante, mais il fit époque dans l'école, qui était encore livrée au goût et à l'influence de J. F. Blondel, c'est-à-dire aux colonnes accouplées ou montées les unes sur les autres, aux balustres que l'on mettait par-tout, aux pilastres multipliés qu'on plaçait même derrière les colonnes et jusque dans les angles des avant-corps et des arrière-corps. M. Crucy prit un essor plus élevé dans un projet de bains publics, dans le genre de ceux des anciens, mais qui ne ressemblait pourtant à aucun des monumens antiques. Il obtint l'unanimité des suffrages, et l'on a conservé le souvenir de ce projet, qui date cependant de 1774. Depuis ce concours, un meilleur goût a régné dans l'école enseignante.

(2) Le théâtre élevé par M. Crucy présente un péristyle composé de huit colonnes corinthiennes. Ce péristyle est élevé sur une plate-forme, à laquelle on monte par quatorze marches, et il donne entrée dans le vestibule par cinq entre-colonnemens ouverts dans toute leur hauteur, comme les sept entre-colonnemens de la façade, de sorte que le vestibule n'a ni portes ni fenêtres : il n'est fermé que par des grilles. Ce vestibule, de forme oblongue, est terminé à chaque extrémité par un cul-de-four. La corniche est architravée ; la voûte est décorée de caissons et de rosaces. De la place publique, bâtie en même temps, et dont les maisons sont décorées avec simplicité et uniformité, on voit le péristyle, l'intérieur du vestibule et les escaliers qui conduisent aux premières et secondes loges. Dans les deux rues latérales, on doit construire en voûtes plates, soutenues par des cariatides, des communications cou-

BEAUX-ARTS.

Il a embelli encore la même ville d'une Bourse, de deux promenades publiques, d'une colonne, dont il a fait la dépense, de bains publics, de soixante rues nouvelles, et d'une halle.

M. Dufourny, membre de l'Institut et professeur à l'école d'architecture, est du nombre des architectes Français qui ont eu l'avantage d'étendre dans les pays étrangers la réputation de notre école : c'est sur ses dessins et sous sa direction qu'a été élevée l'École royale de botanique, à Palerme.

Conduit en Sicile par son amour pour l'art et par le désir de s'y perfectionner, en mesurant et dessinant les anciens temples doriques que renferme cette île, M. Dufourny arriva à Palerme au moment où l'on s'occupait d'ajouter au jardin botanique, déjà fondé, les édifices nécessaires à la conservation des plantes et à l'enseignement de la science. L'architecte Français ne pouvait pas espérer une occasion plus prochaine de mettre en pratique les principes et les exemples dont il venait de se pénétrer (1).

vertes avec les petits vestibules qui précèdent le grand. Au-dessus du péristyle, dont l'entablement est régulier, se trouve un piédestal destiné à recevoir des figures que doivent supporter les deux premières colonnes. Derrière est un attique. La place est un carré long, percé de six rues, et se termine en face de la salle par une forme demi-circulaire, ayant une ouverture pour conduire à une promenade publique.

(1) Il distribua ces bâtimens en trois corps isolés entre eux, mais formant par l'unité de leur style un ensemble imposant. Deux de ces corps, placés sur les côtés, sont occupés par les serres chaudes, les logemens de jardiniers et autres dépendances. Le principal corps de bâtiment, qui est parfaitement carré, occupe le milieu et domine les autres par son étendue, ainsi que par son élévation. Il contient deux grands vestibules ouverts et ornés de statues, une galerie servant d'herbier et de bibliothèque, les

ARCHITECTURE.

Les façades extérieures sont décorées d'un grand ordre de colonnes doriques qui offrent le véritable caractère de cet ordre, admiré dans les temples d'Athènes, de Pæstum et de la Sicile.

Les voyageurs semblent s'accorder à regarder l'École royale de botanique de Palerme comme le premier édifice moderne considérable où l'ordre dorique, enseveli sous les ruines des temples de la Grèce et de ses colonies, ait reparu dans toute sa pureté ; et sous ce rapport, on lui donne une place dans l'histoire de l'art, comme faisant époque (1).

Cet édifice, dont la première pierre fut posée le 12 décembre 1789, a été terminé en 1793 ; il appartient donc non-seulement à l'histoire des arts Français, mais aussi à l'époque dont nous retraçons les monumens.

Pendant les trois années que M. Dufourny a consacrées, gratuitement, à la direction de cet édifice, il fut encore employé par le Gouvernement Sicilien à divers travaux d'utilité publique, tels que l'élévation du nouvel observatoire royal de Palerme, illustré par les découvertes du célèbre Piazzi ; des plans pour des villages

logemens d'un professeur et d'un démonstrateur, et dans le centre, une grande salle destinée aux cours publics de botanique.

L'intérieur de cette salle, dont la forme est octogone, est décoré de quatre statues en pied de botanistes anciens et modernes les plus célèbres, Théophraste, Dioscoride, Tournefort, Linné, et de douze portraits en médaillons des auteurs qui ont contribué aux progrès de la science, tels que Bauhin, Césalpin, Vaillant, Bernard de Jussieu, &c. ; enfin de plusieurs bas-reliefs et inscriptions qui rappellent le but de la botanique et les divers avantages qu'elle procure à la société.

(1) *Voyez* Encyclopédie méthodique, au mot *Dorique*, ainsi que le Dictionnaire géographique de la Sicile par Sacca, article *Palerme*.

nouveaux, que l'on se proposait d'établir dans les contrées de la Sicile où, par l'effet du trop grand éloignement des habitations, la culture est négligée; le projet d'une *pépinière*, qui a été formée dans le domaine royal *della Margana*, et à l'instar de laquelle on a dû en créer dans les principales communes de la Sicile, qui, dans sa majeure partie, est dépeuplée d'arbres fruitiers et forestiers.

Mais si cet artiste est un de ceux qui ont le plus honoré l'école Française dans l'étranger par le talent et par la noblesse du caractère, il est encore un de ceux qui l'ont le mieux servie par les collections qu'il y a recueillies pour l'instruction publique. Frappé du peu de ressources que trouvent à Paris, pour l'étude de l'ornement, les jeunes artistes qui se destinent aux arts et en particulier à l'architecture, M. Dufourny conçut, pendant son séjour en Italie, le projet de leur en faciliter les moyens, en formant à ses frais une collection des plus beaux ornemens antiques et modernes, tant originaux, en marbre, que moulés en plâtre sur les monumens Égyptiens, Grecs et Romains, de l'Italie proprement dite, de la Grèce et de la Sicile. Il a joint à cette précieuse collection, qui lui a coûté douze années de recherches et de dépenses, un choix fait entre les ornemens du meilleur goût exécutés depuis la renaissance de l'art.

A son retour en France, M. Dufourny fit hommage au Gouvernement Français de cette collection, à condition qu'elle serait placée de manière à être publique pour les artistes (1).

(1) Ce fut en l'an 5 que le ministre Bénézech accepta, au nom du Gouvernement, cette collection, et lui assigna au Louvre un emplacement

Mais,

ARCHITECTURE.

Mais, par une suite de déplacemens, ce vœu n'a point encore été entièrement réalisé. Cependant jamais il ne fut plus utile d'avoir sous les yeux les modèles du beau et de la parfaite exécution, qu'à une époque où s'élèvent de toutes parts des monumens publics.

L'influence de ce musée particulier à l'architecture, et qui n'existe nulle part en Europe, ne doit pas se borner à la capitale. Pour assurer à l'industrie Française une supériorité permanente, les arts du dessin, et sur-tout les modèles antiques dont les manufactures font d'heureuses applications, doivent se répandre dans tout l'Empire. Cette communication s'établit, et déjà les villes les plus industrielles, telles que Lyon, Anvers, Bruxelles, Bruges et Tournay, ont demandé de faire mouler, pour leurs écoles, les principaux morceaux, et M. Dufourny s'est empressé de les satisfaire. Amsterdam vient d'imiter cet exemple, qui sera sans doute suivi par-tout où le goût des arts a pénétré et où leur utilité est sentie.

Aucune nation ne possède une collection aussi classique de détails d'architecture : on desirerait y voir réunir les modèles en entier des plus célèbres édifices antiques. M. Cassas, après vingt ans de voyages et d'études en Italie, en Istrie, en Dalmatie, en Grèce, en Égypte et en Syrie, a fait exécuter en relief, sur une assez grande

provisoire. Elle fut ensuite transportée au collége des Quatre-Nations, dans une assez belle galerie, où les artistes commençaient à en jouir, lorsque de nouvelles dispositions l'ont fait déranger de nouveau, en attendant que l'intention de sa Majesté de placer convenablement les écoles des beaux-arts soit effectuée. Mais, entassée, comme elle l'est, dans un dépôt, cette collection ne peut point être consultée ni étudiée avec fruit.

échelle, presque tous ces modèles. C'est une collection unique aussi, qu'on aurait beaucoup de peine à former de nouveau, et qui semble faire partie de la première. Les artistes en desirent vivement la réunion à celle de M. Dufourny, qui est maintenant celle de l'école. Des commissions d'architectes l'ont examinée et jugée, par ordre de son Exc. le Ministre de l'intérieur (Cretet).

GRAVURE EN TAILLE-DOUCE.

Si l'on assignait à chacun des beaux-arts un rang d'après son utilité, plutôt que par la noblesse et l'antiquité de son origine, la gravure en taille-douce, qui ne date que du xv.e siècle et qui se borne à traduire, aurait des droits pour réclamer une préférence d'estime. En effet, elle a les avantages de l'imprimerie : elle peint et multiplie à l'infini toutes les idées des arts du dessin ; elle conserve les découvertes des sciences et les procédés de l'industrie. Si les anciens l'avaient connue, nous saurions comment ils ont transporté, comment ils ont élevé ces masses énormes qui étonnent, dans les monumens d'Égypte, la raison du géomètre comme l'imagination du voyageur, et qui semblent appartenir à la fable des géans entassant les montagnes : nous aurions l'histoire positive de l'antiquité, tandis que nous sommes souvent obligés d'en respecter le roman.

Veut-on considérer les produits de cet art dans le commerce ? Il en est peu qu'on puisse lui comparer : avec une pointe d'acier et un morceau de cuivre, on crée d'immenses capitaux, en perpétuant des idées utiles ou

agréables. La France a plus qu'aucune autre nation le droit de relever les avantages de la gravure en taille-douce, parce que c'est elle qui l'a portée au plus haut degré de perfection et de dignité qu'elle ait atteint ; mais elle l'a cultivée tard.

L'Italie et l'Allemagne se disputent son origine. Que ce soit l'imprimerie qui l'ait fait découvrir par analogie, ou que ce soit un orfévre Italien qui lui ait donné naissance en prenant l'empreinte d'une ciselure, dans l'unique intention d'observer son travail, l'un et l'autre est possible : mais ce furent les peintres Mantègne et Albert Durer qui commencèrent presque en même temps à la faire briller, le premier à Padoue, le second à Nuremberg, lorsque la peinture était encore dans la barbarie ; bientôt après, Marc-Antoine Raimondi les surpassa dans Rome (1).

La gravure ne fut, pendant assez long-temps, qu'un simple trait, accompagné de quelques ombres légères, mais dénué d'harmonie et d'effet. Marc-Antoine Raimondi se fit une grande réputation par un bon goût de dessin, et y joignit ensuite de l'expression. Disciple de Raphaël, il en grava les ouvrages, non-seulement avec le sentiment qu'il avait puisé dans l'école, mais sous la direction même de son illustre maître. Les artistes et les amateurs recherchent avidement ses estampes, parce qu'ils y retrouvent le sentiment primitif des originaux, qu'on reproche à la gravure en taille-douce d'avoir trop négligé depuis.

En général, l'art ne sortit presque point de cette simplicité, c'est-à-dire, de l'expression la plus simple d'une

(1) Mantègne mourut en 1517; Albert Durer, en 1528; Marc-Antoine Raimondi, en 1540.

première pensée, jusqu'au commencement du XVII.ᵉ siècle. Il ne connaissait pas encore tous ses moyens ; il ignorait qu'il pouvait être riche, même coloré, sans cesser d'être fidèle, en réunissant, au contraire, plus de genres de fidélité.

Graveurs Flamands.

Ce furent Rubens et ses élèves qui lui révélèrent ce qu'il pouvait entreprendre. Ce grand peintre forma une école de graveurs auxquels il inspira son goût, sa manière, son génie, et jusqu'à son sentiment de couleur. Ses tableaux furent gravés, et, en quelque sorte, éternisés par eux (1).

Rembrandt, si original par l'expression et le mouvement de ses figures, et plus encore par sa profonde connaissance du clair-obscur, ne le fut pas moins dans ses estampes, qui sont si nombreuses et si recherchées ; elles ont les mêmes qualités que ses tableaux.

Dans un autre genre, Corneille Wischer eut aussi toute l'intelligence de ce clair-obscur, qui semble le mystère de l'art ; il montra, en outre, de l'expression, de la vigueur, de l'harmonie, du caractère, une liberté de touche qui ferait croire qu'il a gravé d'après nature. Ainsi l'école Flamande démontra que l'art de la gravure pouvait rendre tous les caractères, et conserver, jusqu'à un certain point, le sentiment des beautés que présentent les tableaux des plus grands maîtres.

Graveurs Français. XVII.ᵉ siècle.

Les Français se présentent ensuite, mais pour surpasser tous les autres : non qu'ils aient été plus coloristes et qu'ils aient mis plus de sentiment, plus de vigueur et de vérité que les graveurs Flamands, qui paraissent, à ces

(1) Tous ces graveurs ont de la célébrité, tels que Corneille Bloemaert, Suterman, Bolswert, Worsterman, Suyderhoef, les Wischer, P. Pontius, &c. &c.

GRAVURE EN TAILLE-DOUCE.

titres, devoir conserver leur genre de supériorité; mais par la noblesse des formes, la grâce et le fini du burin, par la correction du dessin et l'idéal (1).

C'est au XVII.e siècle qu'appartiennent les plus habiles graveurs, savoir: Poilly, les Stella (Antoinette, Françoise, et sur-tout Claudine), Masson, Pesne, et sur-tout nos grands modèles, Nanteuil, Audran, Edelinck. Ces trois graveurs n'ont point d'égaux, et leur fécondité est aussi étonnante que leur talent est admirable (2).

(1) L'école de Fontainebleau eut aussi ses graveurs: mais c'étaient les maîtres Italiens eux-mêmes qui gravaient leurs propres compositions, uniquement pour en conserver les pensées. Les peintres recherchent, comme études, les estampes du Primatice.

(2) G. Audran, mort en 1703, à l'âge de soixante-trois ans, a gravé 8 portraits et 216 estampes historiques, dont les Batailles d'Alexandre font partie (en tout 214 ouvrages).

G. Edelinck, mort en 1707, à soixante-six ans, a gravé 50 portraits in-fol., 192 in-4.° et au-dessous, 113 sujets historiques (en tout 355 ouvrages).

R. Nanteuil, mort en 1618, âgé seulement de quarante-huit ans, a gravé 44 portraits de grandeur naturelle, 230 in-fol. et in-4.°, 30 in-8.°, 14 pièces historiques (en tout 318 ouvrages).

Le règne de Louis Quatorze ne donna pas seulement à la France les plus parfaites gravures en taille-douce, il forma encore la plus riche collection d'estampes qui existe. Colbert, qui avait tant contribué à augmenter la Bibliothèque du Roi, s'aperçut qu'on avait entièrement négligé d'y réunir des estampes, quoiqu'elles soient aussi des archives des connaissances humaines, et sur-tout le répertoire des beaux-arts. Le Roi n'en possédait point. Colbert acquit, en 1666, le cabinet de l'abbé de Marolles, qui en contenait 123,400, dont 17,300 portraits. La plupart des pièces rares du cabinet impérial des estampes viennent de cette première acquisition.

M. de Beringhen, premier écuyer, continua, en quelque sorte, la collection de Marolles; mais il s'attacha particulièrement aux maîtres Français du règne de Louis Quatorze: de sorte qu'elle renferme presque tout ce qui a été gravé depuis 1666 jusqu'en 1720, époque où ses héritiers vendirent au Roi cette collection, composée de 434 volumes.

En 1715 M. de Gaignières donna au Roi son cabinet où se trouvaient une collection de pièces topographiques, en 120 porte-feuilles; une de pièces historiques, en 40 porte-feuilles; une de portraits et une de costumes Fran-

Gérard Edelinck, quoique né à Anvers, doit être réputé graveur Français, puisque ce sont les ouvrages qu'il a exécutés en France, où il a fourni toute sa carrière d'artiste, qui l'ont rendu célèbre. Il est admirable pour l'éclat, la transparence du burin, l'harmonie et la correction.

Gérard Audran est regardé par tous ceux qui exercent la gravure et sur-tout par les peintres, qui sont les véritables juges de l'art de les traduire, comme étant au-dessus de tous les éloges, et comme le meilleur graveur qui ait jamais existé dans le genre historique. Louis Quatorze l'envoya se former à Rome (1). Ce fut par l'étude profonde du dessin et des grandes compositions qu'il se fit un style noble et une manière large dans son exécution.

çais et étrangers, en 60 porte-feuilles.

M. Clément, garde de la Bibliothèque, légua une collection de 17,000 portraits.

La collection de M. Bégon fut achetée en 1775 : elle contenait beaucoup de doubles de la collection de Beringhen, et formait 300 volumes.

Le cabinet des estampes de la Bibliothèque du Roi s'enrichit encore, en 1777, de 58 porte-feuilles d'estampes, venant de M. de Fontette, sur l'histoire de France.

La dernière acquisition importante faite par le Gouvernement en 1775, fut celle d'environ un quart de la collection Mariette, pour la somme de 25,000 livres.

M. d'Ormesson y joignit 17 porte-feuilles de pièces historiques sur la révolution, faisant suite jusqu'au 13 avril 1793.

Depuis la révolution, presque toutes les estampes précieuses qui ont paru dans le commerce, soit en collections, soit séparément, ont été enlevées pour l'Allemagne et le nord de l'Europe. La France a fait des pertes irréparables en ce genre. On n'y connaît plus que deux beaux cabinets: celui de M. Morel de Vindé, formé avec un immense capital, avec beaucoup de libéralité, pendant trois générations; et celui de M. Dufresne, de l'Académie impériale de musique; infiniment moins riche, mais qui ne contient que des estampes choisies. M. d'Ursel, de Bruxelles, possède aussi une belle collection; mais la vente en ayant été annoncée, nous ignorons si elle a eu lieu, et si ce riche cabinet est encore en France.

(1) Cet avantage avait été également fait à Poilly.

GRAVURE EN TAILLE-DOUCE.

Quand nous avons proposé à votre Majesté d'accorder un grand prix et une place dans l'école de Rome à la gravure en taille-douce, nous avons espéré remettre les graveurs sur les traces de leur plus beau modèle, et de faire abandonner les petits sentiers où la plupart des artistes de ce genre s'étaient égarés ou arrêtés, depuis plus d'un siècle.

Outre la gravure considérée dans son genre le plus noble, le XVII.e siècle vit encore briller trois graveurs doués d'un talent d'autant plus extraordinaire, que l'étude seule ne peut pas y faire parvenir. Ces graveurs furent Jacques Callot, Israël Silvestre et Sébastien Leclerc. Ils ont gravé, d'une pointe légère, spirituelle et pleine d'expression, un nombre infini de petites scènes pittoresques très-piquantes et d'une vérité inimitable, ainsi que des monumens d'architecture.

Il y a eu encore un assez grand nombre d'habiles graveurs après cette belle époque; entre autres, les deux Drevet père et fils. Le premier est justement estimé pour le portrait de Louis Quatorze et plusieurs autres estampes; le second est célèbre par le portrait de Bossuet, qui fait le désespoir des graveurs, et qu'il grava à l'âge de vingt-six ans.

La gravure en taille-douce, qui ne fait que traduire le dessin et la peinture, dut suivre leur décadence.

Une cause d'un autre genre contribua à sa chute. Il y a environ trente ou quarante ans qu'un goût irréfléchi mit en vogue les gravures Anglaises: non celles que Vivarez (graveur Français) et Bartolozzi (graveur Italien) produisaient à Londres, ni celles de Woolett, dont l'Angleterre se glorifie avec raison; mais un genre de gravure que créa l'avidité

du gain, et dont on s'engoua en France. On y fut inondé tout-à-coup d'un genre d'estampes, moitié au pointillé et moitié à l'eau-forte, qui composa une manière bâtarde, très-expéditive et sans caractère. Ces gravures, coûtant peu à faire, étaient données à bon marché. L'amorce du bénéfice mit les marchands Français dans les intérêts des marchands Anglais ; les jeunes graveurs, les talens médiocres sur-tout, voyant une manière qui offrait moins de difficultés et des produits plus prompts, une manière qui les dispensait de longues études, l'imitèrent. On fut jusqu'à mettre des titres anglais sur des estampes gravées à Paris. C'eût été la perte totale de la belle gravure en France, si quelques graveurs, en très-petit nombre, se résolvant à gagner peu, n'eussent pas préféré la gloire de leur art et l'opinion des amateurs, la plupart étrangers.

Ce n'est que sous le Gouvernement actuel qu'on s'est réellement occupé de relever la gravure en taille-douce, bien moins par les encouragemens qu'elle a reçus et par les grands travaux qu'elle a eu à exécuter, que par la direction qu'on lui a tracée. Mais il est important que cette direction soit soutenue ; car, sans elle, l'abondance même des travaux pourrait produire la négligence, et concourir, avec l'amour et la facilité du gain, à ramener promptement cet art à un métier de fabrique. Ce sont deux causes de décadence redoutables dans les arts, où elles ont plus d'une fois dénaturé et même éteint de beaux talens. Nous espérons que la sévérité des concours, dont nous sommes juges, et où nous exigeons qu'avant de montrer de l'habileté de burin on prouve qu'on sait bien dessiner d'après nature et d'après l'antique, contribuera beaucoup à soutenir l'art.

M.

GRAVURE EN TAILLE-DOUCE.

M. Bervic a gravé, depuis 1789, cinq estampes très-estimées : ce sont le portrait de Louis Seize; le petit Saint Jean, d'après Raphaël (pour la Galerie de Florence); l'Éducation d'Achille, d'après le tableau de M. Regnault; l'Innocence, d'après un tableau de M. Mérimée, et l'Enlèvement de Déjanire, d'après le Guide.

Graveurs depuis 1789.

La première eût demandé quelques soins encore, qui furent interdits à l'artiste par la terreur révolutionnaire : mais, dans l'état où elle est, on la recherche pour le talent avec lequel le graveur a su varier ses travaux; ce qui est indispensable pour caractériser les accessoires très-multipliés de ce genre de portraits, tels que les velours, les étoffes de soie, les broderies en or, les dentelles d'argent et de lin, les plumes. Ces sujets offrent de très-grandes difficultés pour y réunir l'harmonie à l'éclat, et il est rare qu'on y réussisse complétement.

L'estampe du petit Saint Jean, par le même, a conservé la grâce de mouvement qui caractérise Raphaël; mais elle a été gravée d'après un dessin envoyé de Florence, c'est-à-dire que c'est une traduction faite dans l'absence de l'original. Si M. Bervic avait pu consulter le tableau même, cette estampe serait encore plus belle; car le mérite particulier de cet habile graveur est de se pénétrer des originaux et d'en exprimer le caractère. Cette gravure est d'un burin brillant. Dans celles de l'Education d'Achille et de l'Innocence, il y a de la vigueur et de l'harmonie. La dernière gravure offre une grande variété de travaux.

L'estampe de l'Enlèvement de Déjanire est universellement regardée comme une des plus belles que le siècle dernier ait vues paraître en France.

Beaux-Arts.

Le Jugement de Pâris (d'après Vander-Werff), et le Marcus-Sextus (d'après M. Guérin), sont de M. Blot, aussi fort habile graveur, mais qui s'est montré supérieur à ces deux ouvrages dans des estampes plus anciennes. On desirerait, sur-tout dans celle du tableau de Marcus-Sextus, plus de transparence et de légèreté.

M. Alexandre Tardieu a très-bien gravé des portraits. Son travail est léger, transparent, et approprié aux sujets : son estampe de l'Archange Saint Michel qui terrasse Satan, d'après Raphaël (pour la collection de MM. Laurent et Robillard), est remarquable. C'est la première que M. Tardieu ait gravée dans le genre historique ; mais peu d'artistes ont eu un aussi beau début.

La belle Jardinière (d'après Raphaël), et le petit tableau du Bélisaire de M. Gérard, ont été gravés par M. Desnoyers. Ces deux estampes l'ont placé parmi les meilleurs graveurs de notre temps : elles diffèrent entièrement de caractère, ce qui prouve qu'il se pénètre des ouvrages qu'il traduit. Il est jeune, et donne lieu d'espérer de lui un grand nombre de beaux ouvrages, et, ce qui n'est pas moins précieux, de bons élèves. Il réunit une grande habileté de dessin à l'harmonie.

M. Morel a publié la gravure du Bélisaire, d'après M. David : il termine celle du Serment des Horaces, d'après le même peintre. Le principal mérite de ce graveur est de conserver l'expression originale, et c'est un grand mérite ; mais il lui reste des progrès à faire pour le maniement du burin : il est jeune aussi, et il faut un long exercice pour acquérir la facilité et l'assurance qui produisent les beaux effets de l'art.

On reconnaît cette facilité, unie à la fermeté, dans

GRAVURE EN TAILLE-DOUCE.

l'estampe de Jupiter et Antiope, par M. Audouin, d'après le Corrége. Pour bien rendre le caractère particulier du tableau, il aurait fallu plus de moelleux dans les chairs; comme, pour la perfection de l'estampe, il faudrait que le travail du burin, que l'outil, pour parler techniquement, fussent plus déguisés. Ce graveur, au reste, paraît souvent avec avantage dans la collection de MM. Laurent et Robillard, ainsi que plusieurs autres graveurs que nous citerons bientôt.

Les eaux-fortes de M. Duplessis-Berteaux le placent à la tête des graveurs de ce genre. Le public ne peut guère en apprécier le mérite, parce qu'elles sont presque toujours destinées à être finies au burin par d'autres graveurs ; mais les artistes les reconnaissent sous les travaux qui les recouvrent en quelque sorte. On pourrait regretter que le talent de M. Berteaux soit presque entièrement sacrifié à aider celui des autres. En continuant, comme il avait commencé, à publier des œuvres sous son nom, il aurait plus de gloire. Nous y verrions un autre avantage, c'est que, ne comptant plus sur lui, les graveurs, qui, pour la plupart, ignorent le maniement de l'eau-forte, si nécessaire cependant à leur art, s'y appliqueraient, feraient revivre ce puissant moyen de la gravure, qui est presque perdu, et dans lequel M. Berteaux est à-peu-près le seul qui se distingue.

Graveurs à l'eau-forte.

On aurait pu faire consacrer par le talent de ce graveur les grands événemens militaires, à l'exemple du cardinal de Richelieu, qui fit graver par Callot, qu'il avait emmené à sa suite au siége de la Rochelle, cet événement historique : il est rendu avec une vérité précieuse. M. Berteaux aurait parfaitement réussi dans ce genre.

Œuvres en gravures.

En 1789, on ne connaissait en France que deux entreprises de gravure qui eussent quelque importance, celle de la Galerie du Palais-royal, et celle de la Galerie de Florence. Il avait été publié vingt-cinq livraisons de la première, qui en a maintenant (en 1808) cinquante-sept ; on commençait la seconde, dont il a paru trente-huit livraisons. Toutes deux offrent plusieurs morceaux d'une belle exécution ; mais c'est sur-tout comme collections qu'elles sont d'un grand intérêt.

Galerie du Palais-royal.

La Galerie gravée du Palais-royal nous tient lieu aujourd'hui des originaux qui sont perdus pour nous, et qu'on ne peut plus trouver réunis nulle part, puisqu'une partie est en Angleterre, et l'autre en Russie.

Galerie de Florence.

La Galerie de Florence, beaucoup plus riche, plus classique pour les arts, forme une collection très-précieuse. On en commença l'exécution en 1787 ; mais la première livraison ne parut qu'en 1789. On est redevable de ce monument à un homme libéral, dont les arts chérissent la mémoire, M. de Joubert, trésorier des États de Languedoc, qui fournit les fonds avec une générosité et un désintéressement dignes d'un vrai Mécène (1).

(1) M. de Joubert obtint du Grand-Duc la permission de faire dessiner le plus riche musée qui existât alors, et il envoya à Florence un dessinateur très-habile (M. Wicar), par qui tous les tableaux, statues, bas-reliefs, ou pierres gravées, ont été fidèlement copiés. A sa mort arrivée en 1792, M. de Joubert avait avancé 132,000.f Sa veuve a racheté l'entreprise, à la folle-enchère, 72,000 fr. C'est un faible débris d'une grande et honorable fortune. Le même zèle a présidé à l'entreprise, et il a tenu lieu des ressources d'argent épuisées. M. Masquelier, graveur estimable, et sur-tout plus sage, plus délicat que le premier éditeur, a dirigé l'exécution dans les intérêts de l'ouvrage et de M.me de Joubert, et l'on est sûr maintenant de le voir heureusement terminer. Le texte est rédigé par un de nos savans antiquaires (M. Monfgez, de l'Institut).

GRAVURE EN TAILLE-DOUCE.

Le jury des arts décerna une médaille d'or au mérite d'exécution de la Galerie de Florence, à l'exposition de l'an 10 ; et, à celle de 1806, il en fut fait un rapport très-honorable.

M. Laurent, autre graveur également estimé, commença, en 1791, une entreprise du même genre, mais bien plus vaste, même quand elle se bornait à graver et décrire les tableaux appartenant au Roi. Son étendue et les circonstances opposèrent des obstacles qui semblaient invincibles, et qui n'ont cédé qu'à l'association de M. Robillard-Péronville, le premier de nos négocians peut-être qui ait donné, dans des circonstances difficiles, l'exemple honorable et hardi de mettre de grands capitaux dans une entreprise utile et glorieuse pour les arts.

Galerie du Musée Napoléon.

Cet œuvre magnifique, qui va, dans les premières bibliothèques du monde et dans les cabinets des curieux, déposer de la richesse inappréciable du Musée Napoléon, touche à la fin de sa première série, composée de trois cent quarante-cinq gravures, formant 4 volumes grand *in-folio* (1). Environ quatre-vingts graveurs Français et vingt-quatre étrangers y sont employés depuis huit ans. Les plus célèbres de l'Europe y rivalisent ensemble, tels que Bartolozzi, Morghen, Bervic, Muller, Desnoyers, Blot, Audouin, Tardieu, Berteaux, Girardet, Massard, &c.

C'est, en quelque sorte, une grande école de gravure qui s'est formée, et qui a d'abord occupé les talens connus,

(1) Deux cent quarante-cinq gravures ont été publiées, et les cent autres sont presque terminées. Les détails suivans sont propres à donner une idée de l'intérêt que mérite cette grande entreprise.

Il a été payé aux quatre-vingts graveurs Français, en vertu de traités

et qui ensuite en a développé qui ne s'étaient point annoncés encore. On ne doit pas s'attendre à ce que toutes ces gravures soient des chefs-d'œuvre, quoique les meilleurs artistes y aient été employés ; mais beaucoup seraient fort recherchées, même isolément : comme collection, c'est un ouvrage d'une grande magnificence (1) ; il a obtenu aussi une médaille d'or, à l'exposition de 1806.

passés avec eux..	581,613 fr.
Aux graveurs étrangers............................	99,751.
Aux dessinateurs.....................................	100,000.
Pour l'impression en taille-douce...............	80,698.
Pour l'impression du texte........................	71,345.
Pour le papier à gravure...........................	33,285.
Pour le papier du texte.............................	54,856.
Pour papier à couverture..........................	8,026.
Pour papier de soie..................................	4,257.
Pour cadres...	2,108.
Pour la rédaction de la partie littéraire.........	30,000.
TOTAL des dépenses faites jusqu'ici pour les quatre volumes...................................	1,065,939.
Quand ils seront terminés, ils représenteront un capital de plus de...	1,400,000.

(1) Les graveurs qui n'avaient point encore marqué avant cet œuvre, sont MM. Audouin, Perée, Morace, Tardieu (celui-ci n'avait gravé que des portraits), Laurent fils, plusieurs Massard, Bovinet, Ulmer, Dutthenofer, Eichler, Muller fils, Avril fils, Chatillon, Mougeot, Richome (maintenant pensionnaire à l'école de Rome), Rheindel, Bourgeois, Demeulmestre.

Noms des Graveurs employés dans la Description du Musée NAPOLÉON.

POUR L'HISTOIRE.

AUDOUIN............ *la belle Jardinière* (d'après Raphaël), *Raphaël et son Maître d'armes* (d'après le même), *cinq Muses* (d'après le Sueur).

PERÉE................ *l'Annonciation* (d'après Solimène).

GRAVURE EN TAILLE-DOUCE.

Le texte de cette magnifique collection présente l'inconvénient de n'être pas de la même main, et d'être, peut-être, trop chargé, du moins dans les trente-huit premières livraisons dont M. Croze-Magnan est auteur,

CLAESSENS............	la Bénédiction de Jacob (d'après Coning), l'Incrédulité de Saint Thomas (d'après Valentin).	Suite des noms des graveurs.
GIRARDET............	la Transfiguration (d'après Raphaël), l'Enlèvement des Sabines (d'après le Poussin).	
MATHIEU.............	Laban cherchant ses idoles (d'après la Hire).	
BERTELINI...........	Sainte Martine (d'après Cortone).	
NICOLET.............	Rêve de Saint Jérôme (d'après le Guerchin).	
MULLER père.........	la Vierge à la chaise (d'après Raphaël).	
BLOT.................	Mars et Vénus (d'après le Poussin).	
INGOUF..............	le Silence de la Vierge (d'après Raphaël).	
MORACE.............	la Fortune (d'après le Guide), Vénus et Vulcain (d'après Jules Romain).	
TARDIEU.............	Saint Michel qui terrasse Satan (d'après Raphaël).	
GODEFROI...........	le Christ mort sur les genoux de la Vierge (d'après Antoine Carrache).	
FOSSOYEUX..........	l'Enfant prodigue (d'après Spada).	
BEISSON.............	David tenant la tête de Goliath (d'après le Guide).	
H. LAURENT.........	le Martyre de Saint Pierre (d'après le Titien).	
GANDOLFI...........	le Repos en Égypte (d'après le Guide).	
ROSASPINA..........	le Mariage de Sainte Catherine (d'après le Parmesan).	
MORGHEN............	Adoration des Mages (d'après le Poussin).	
BARTOLOZZI.........	le Massacre des Innocens (d'après le Guide).	

DANS LE GENRE.

AUDOUIN............	un Militaire offrant de l'or (d'après Therburg), une Leçon de chant (d'après Netcher), les Musiciennes Hollandaises (d'après Metzu), un Officier assis auprès d'une jeune femme, un autre Officier servant des rafraîchissemens (d'après Therburg).
PERÉE...............	l'Alchimiste (d'après D. Teniers).
GUTTEMBERG........	les Quatre Évangélistes (d'après Jordaens).
CLAESSENS...........	Saint Mathieu (d'après Rembrandt), le Denier de César (d'après Valentin).
BOVINET............	le Maître d'école, le Chansonnier (d'après Ostade).

et où l'on sent que l'érudition n'est point assez digérée, ni peut-être assez acquise. MM. Visconti et Émeric David l'ont continué avec succès pour la suite de la série.

Suite des noms des graveurs.

DUPRÉEL............ *une Bacchanale* (d'après le Poussin), *une Kermesse Flamande* (d'après Rubens), *un Choc de cavalerie* (d'après Wouwermans).
LONGHI............. *un Philosophe en contemplation et un Vieillard méditant* (d'après Rembrandt).
FREY............... *le Ménage du Menuisier* (d'après Rembrandt), *la Famille de Gérard Dow* (d'après Gérard Dow).
H. LAURENT......... *Halte de Bohémiens* (d'après Bourdon).
MASSARD............ *la Joconde* (d'après Léonard de Vinci).
DAUDET............. *le Panthéon de Rome* (d'après Panini).
GUTTEMBERG......... *le bon Ménage* (d'après Rega).
GARREAU............ *l'Arc-en-ciel* (d'après Rubens).
ULMER.............. *un Portrait* (d'après Van-Dyck).

PAYSAGES.

DUPARC............. *la Chasse au héron* (d'après D. Teniers).
LAURENT père....... *le Passage du Rhin* (d'après Vander-Meulen), *le Manége* (d'après Wouwermans), *le Coup de soleil* (d'après Ruisdael), *le Pacage* (d'après Paul Potter), *les Ruines du Colisée* (d'après Berghem).
PILLEMENT.......... *la Cascade* (d'après Vernet).
DAUDET............. *le Passage du bac* (d'après Berghem).
BERTEAUX........... *Prise de Courtray* (d'après Wouwermans).
DEQUEVAUVILLIERS... *Vue du Tibre* (d'après Guerillon).
DUTTHENOFER....... *Combat d'Hercule et d'Achéloüs* (d'après le Dominiquin).
GARREAU............ *les Patineurs* (d'après Ostade).
BOVINET............ *Orphée et Eurydice* (d'après le Poussin).
GUTTEMBERG......... *Halte de chasseurs* (d'après Wouwermans).
EICHLER............ *le Soleil couchant* et *un autre Paysage* (d'après Claude Lorrain).
GEISSLER........... *la Laiterie* (d'après Vander-Leuw).
MATHIEU............ *un Paysage* (d'après Claude Lorrain).
SCHRŒDER........... *les Baigneuses*.

La

GRAVURE EN TAILLE-DOUCE. 217

La gravure du Musée Napoléon, entreprise et dirigée par M. Filhol, n'a pas la magnificence de la collection de MM. Laurent et Robillard ; mais elle formera aussi monument. Elle a, dans de moindres proportions, un degré d'utilité, de mérite et d'agrément très-distingué, et elle offre, en outre, l'avantage de s'achever plus rapidement, et de mettre les jouissances et l'utilité à la portée d'un plus grand nombre de personnes. Le texte, rédigé par M. Joseph Lavallée, consiste en une description peu étendue, mais animée par le sentiment que le sujet comporte. Cette collection, commencée en 1800, en est maintenant à la quarantième livraison ; le prix en est modique, et pourtant rien n'y est négligé.

Le Musée, collection de Filhol.

Les frères Piranesi ont publié la gravure au trait des statues, bustes et bas-reliefs antiques du Musée Napoléon. Le texte de la description a été rédigé par M. Schweighæuser fils, sous la direction de M. Visconti, jusqu'à

Statues et bustes antiques du Musée Napoléon, collection des frères Piranesi.

FIGURES ANTIQUES.

MASSARD............	*Bacchus, Terpsichore, la Vénus de Médicis, le Faune chasseur, Euterpe, Flore, Melpomène.*	*Suite des noms des graveurs.*
DESNOYERS..........	*l'Amour et Psyché, l'Amour.*	
PERÉE................	*Néron, Discobole en repos, Discobole en action.*	
GUÉRIN.............	*le Méléagre.*	
MULLER fils..........	*la Vénus d'Arles.*	
MOREL...............	*Hygie, ou la Santé.*	
MORACE..............	*Pallas.*	
GUTTEMBERG........	*Gladiateur mourant.*	
AVRIL fils............	*Hercule.*	
CHATILLON..........	*Mercure, une Vestale, un Sacrifice (bas-relief).*	
MOUGEOT............	*Hercule enlevant le trépied de Delphes (bas-relief).*	
RICHOME............	*Bacchus.*	
RHEINDEL...........	*petite Cérès.*	
H. LAURENT.........	*jeune Fille Romaine.*	
BOURGEOIS..........	*Posidippe.*	
DEMEULMESTRE.....	*une Amazone.*	

Beaux-Arts. E e

la 40.ᵉ gravure, et continué par M. Louis Petit-Radel, jusqu'à la 318.ᵉ et dernière. Cet ouvrage est remarquable par la netteté et la mesure d'érudition qu'il contient. L'auteur du texte n'a point abusé de la facilité d'écrire beaucoup sur de pareils sujets : il a proportionné les explications aux dimensions de l'ouvrage. M. Visconti a continué ses conseils pour la suite de ce travail ; mais il est cité toutes les fois que M. Louis Petit-Radel s'en appuie. Quand ils diffèrent d'opinions, le rédacteur du texte a donné plus d'étendue à des points de critique ; ce qui a produit des dissertations intéressantes : telles sont, entre autres, celles sur les portraits d'Alexandre, sur ceux d'Antinoüs, sur la signification de la croix ansée dans les monumens Égyptiens.

M. Lenoir est le premier qui ait commencé à décrire nos musées, c'est-à-dire, celui dont il est le conservateur si zélé (le Musée des monumens Français) ; mais ces gravures sont, comme celles de l'ouvrage précédent, simplement au trait.

Les œuvres gravés que publie M. Landon, ont le même objet ; il fait connaître, par le moyen d'un journal *(les Annales du Musée)*, les ouvrages d'art à mesure qu'ils paraissent. Ce n'est aussi qu'un simple trait, qui est ordinairement spirituel et exact, sur-tout dans son Recueil des compositions des peintres les plus célèbres, tels que Raphaël, le Dominiquin, le Poussin, &c. Cette collection sera précieuse, en ce qu'elle offrira des compositions qui ne sont presque point connues, et qu'il serait presque impossible de se procurer complètes.

M. Willemin, après avoir publié un ouvrage sur les costumes de l'antiquité, en a commencé un autre d'un

intérêt national; c'est un choix d'anciens monumens Français, fidèlement exécutés. Dans le même genre, MM. Dubois et Marchais ont publié une description d'anciennes armures très-intéressantes pour l'histoire de nos arts, en ce qu'elles prouvent à quel degré de perfection l'on avait poussé le damasquinage et la ciselure sous François Premier et Henri Deux.

La librairie Française est distinguée en Europe par sa richesse en gravures et par les capitaux que ce genre de luxe attire : il s'est étendu à l'infini depuis vingt ans ; on pourrait s'en convaincre par ce qui suit, quoique nous ne fassions mention que des articles intéressans pour l'art. Tous les genres de livres ont eu la prétention de s'embellir de gravures ; il en est résulté que l'on a vu souvent des contrastes ridicules ou honteux entre le mérite d'un livre et son exécution. Ce n'est pas cette extension déréglée en elle-même, que nous regardons comme ayant servi l'art; sous le rapport du talent, la gravure s'y déprave comme les mœurs : mais la haute librairie n'a presque plus répandu d'ouvrages intéressans, qu'elle ne les ait enrichis d'estampes plus ou moins belles.

Il y a plusieurs sortes de progrès à remarquer dans cet emploi; savoir, ceux de ce genre de luxe en lui-même, de ses produits commerciaux, et ceux que le goût peut observer. Nous ne nous arrêterons point aux premiers, qui ne sont qu'accessoires à notre sujet; cependant nous remarquerons, en passant, qu'avant 1789 le commerce d'estampes se montait en France, malgré la décadence de l'art, à plus de deux millions par année.

Sous les rapports du goût, il s'est fait une révolution

heureuse, qui est due, en grande partie, à M. Moreau aîné; car il l'a commencée vers 1770, et il la soutient encore honorablement, quoique septuagénaire: il a composé plus de deux mille sujets divers pour des éditions de nos meilleurs écrivains, et d'auteurs anciens ou étrangers (1). On peut leur comparer les estampes qui se gravaient avant lui, sur les dessins de Cochin, premier dessinateur du cabinet du Roi, et presque le seul en possession de composer des sujets pour les graveurs: on s'apercevra aussitôt d'un grand progrès.

Le mérite des estampes d'après M. Moreau est devenu celui du genre, et consiste à identifier les sujets des gravures avec l'esprit du texte, à augmenter l'intérêt pour la pensée ou l'imagination, et non à récréer les yeux un instant par des images insignifiantes: sous ce rapport, l'ornement des livres a beaucoup gagné.

(1) Nous citerons particulièrement des éditions de Virgile, Ovide, Juvénal; de Corneille, Racine, Molière, Regnard, Gresset, Voltaire (il y a deux suites pour ce-dernier, qui forment près de 200 estampes); de J. J. Rousseau, Raynal, Montesquieu, Mably, l'abbé Barthélemy; une édition des Lettres d'Héloïse et d'Abailard; les estampes du Tableau de l'empire Ottoman, par M. Mouradja d'Ohsson; celles des Cérémonies religieuses, d'un Nouveau Testament complet (comprenant plus de 80 figures); celles pour l'histoire de France, 150 figures; pour une édition de Gessner, &c.

M. Moreau n'a fait que composer les sujets de ces gravures; mais il avait commencé par graver lui-même avec succès: on a de son burin plusieurs fêtes de la Cour, ainsi que de l'Hôtel-de-ville de Paris, à l'occasion des naissances ou mariages de princes; la grande estampe du Sacre de Louis Seize, celle de la Réception des ambassadeurs de Tippo-saïb, celle de l'Assemblée des notables, en 1787, et des États-généraux, en 1789. M. Moreau, qui s'était d'abord destiné à la peinture, est resté peintre pour l'art de composer ses sujets, de disposer les figures principales ou accessoires, et pour l'invention; enfin pour le goût, la variété et l'habileté avec lesquels il ajuste ses compositions, quelquefois dans l'espace le plus étroit et le plus ingrat.

MM. Lebarbier aîné et Peyron (de l'Académie) travaillèrent, à l'exemple de M. Moreau, pour des éditions de luxe. Les frères Didot (Pierre et Firmin), qui ont semblé redoubler d'amour pour la typographie qu'ils ont perfectionnée, à mesure que les circonstances leur étaient plus défavorables, ont recherché des peintres, des statuaires, des architectes de premier mérite, pour composer les sujets des estampes qui ornent leurs magnifiques éditions de Virgile, d'Horace, de Racine, de la Fontaine, de Gentil Bernard, &c. Ces artistes sont entrés dans les pensées des poëtes, et quelquefois le sont devenus eux-mêmes, en s'associant aux auteurs originaux (1). Depuis le siècle de Louis Quatorze, les talens de cet ordre n'avaient point concouru à orner les plus beaux ouvrages de l'imprimerie.

L'histoire naturelle, trop peu soigneuse peut-être,

(1) C'est ce qu'on éprouve, en considérant, entre autres (dans les éditions de Pierre Didot), les estampes des Bucoliques de Virgile, celles du X.e livre de l'Énéide, la 2.e et la 4.e de l'édition de Psyché, plusieurs de Daphnis et Chloé, celles du 1.er acte d'Iphigénie et de Bajazet, d'après M. Gérard; celles du XI.e livre de l'Énéide et du dernier acte de Phèdre, d'après M. Girodet; du premier et du dernier acte d'Athalie, d'après M. Chaudet; de la scène des petits chiens dans les Plaideurs, d'après M. Taunay. Nous indiquons celles-ci de préférence, parce qu'elles sont en quelque sorte des tableaux achevés.

MM. Moitte, Serangeli, Prudhon, et autres, ont aussi composé des sujets d'estampes pour les tragédies des Frères ennemis, de Mithridate, de Bérénice. Ce n'est pas l'exécution de la gravure que nous considérons ici; peut-être est-elle moins heureuse qu'elle ne serait aujourd'hui: mais, sous le rapport des pensées et de la disposition des figures, il n'y a que des artistes ayant fait les plus hautes études et ayant droit aux premiers succès, qui puissent composer ainsi. L'Horace de Didot n'est enrichi que de vignettes; mais elles ont été si bien conçues, si bien dessinées par M. Percier, et si précieusement gravées par M. Girardet sur-tout, qu'on ne peut rien leur comparer dans ce genre.

avant 1789, dans les estampes qu'elle employait, et qui cependant ne sont pas toujours pour elle un vain luxe, a dépassé en richesse et en perfection de gravure les autres genres. La *Description des Plantes du jardin de Malmaison*, celle *des Liliacées*, par M. Redouté l'aîné, sont parfaites.

L'*Histoire des Singes et des Makis*, publiée par M. Audebert, a le même mérite, et c'est le naturaliste lui-même qui a dessiné, gravé en couleur et décrit ces animaux.

L'*Histoire naturelle des Oiseaux de paradis, Rolliers, Toucans, &c.* recueillis et décrits par M. Vaillant, dessinés et coloriés par M. Barraband, est aussi très-remarquable. Mais aucun de ces brillans ouvrages n'approche de la *Description des Colibris, Oiseaux-mouches, &c.* publiée par MM. Audebert et Vieillot : c'est une imitation étonnante, où l'or et les autres métaux, appliqués par des procédés nouveaux, donnent aux plumages des reflets d'une richesse que les couleurs employées auparavant ne pouvaient pas produire. M. Audebert n'a pas vu ce dernier ouvrage terminé; mais M. Vieillot, son ami, s'est conformé, avec une fidélité scrupuleuse, aux dessins que le naturaliste laissait heureusement achevés.

Une *Description des plus graves maladies de la peau*, exécutée avec un soin extrême par M. Moreau-Valville, sur les observations savantes de M. Alibert, enrichit l'art de guérir d'un très-bel ouvrage.

Nous bornons ici les citations, parce que nous ne considérons en ce moment que les progrès de la gravure, et non la multiplicité de ses travaux. Nous aurons occasion d'y revenir, lorsque nous traiterons des ouvrages publiés sur les beaux-arts, depuis 1789. Cependant nous

mentionnerons encore, en cet endroit, quelques œuvres historiques, comme les *Tableaux de la Révolution*, d'après Priéur, et les *Campagnes d'Italie*, sur les beaux dessins de M. Vernet, gravés les uns et les autres par M. Berteaux, ainsi qu'un autre ouvrage, sous le titre de *Personnages illustres de la Révolution*, gravé par Levachez, et dans lequel M. Berteaux a gravé en manière de bas-relief, au-dessous du portrait, une action de chacun des hommes dont on a retracé l'image.

M. Ponce avait commencé une collection de portraits d'hommes célèbres choisis dans l'histoire de France, et il y joignait aussi de petits tableaux représentant un trait de leur vie. Cet ouvrage, conçu et exécuté par un artiste instruit, aurait eu de l'intérêt; il faut espérer qu'il se continuera.

MUSIQUE.

Quoiqu'on eût fait, en France, de la musique pour le théâtre, avant Lully (1), c'est à ce compositeur que nous devons la première musique dramatique assortie à des paroles Françaises. On ne peut plus guère en juger, parce qu'on ne connaît pas le mouvement dans lequel il la faisait exécuter. La tradition en était perdue, dès le commencement du XVIII.ᵉ siècle.

Lully était né à Florence; ce qui le fait ranger ordinairement parmi les compositeurs Italiens, et ce qui semble

(1) Le premier opéra, proprement dit, exécuté à Paris, le fut par ordre du cardinal Mazarin, le 28 février 1645, sur le théâtre de l'hôtel du Petit-Bourbon, près le Louvre : c'était *la Festa teatrale della finta Pazza*, musique de Giulio Strozzi. Le même ministre fit représenter, en 1647, un autre opéra Italien, *Orfeo e Euridice*, en trois actes.

nous rendre encore tributaires de l'Italie pour la musique. Nous sommes loin de contester qu'il était de la glorieuse destinée de cette nation de nous donner tous les beaux-arts, ou du moins de nous en offrir les plus parfaits modèles ; mais il est difficile de regarder Lully comme compositeur Italien, comme ayant apporté le goût de la musique Italienne, puisqu'il a vécu en France depuis l'âge d'environ douze ans, et qu'il n'avait point fait d'études classiques en Italie (1) : il a pu y recevoir une organisation toute musicale et le germe de son génie ; c'est tout ce qu'on peut lui reconnaître d'Italien.

Au reste, Lully eût-il apporté de son pays le goût qui y régnait alors, l'expression n'y étant pas forte, se serait sûrement affaiblie en passant dans une autre langue : car la musique n'a point d'accent qui lui soit propre ; elle prend celui de la langue à laquelle on l'applique, et doit perdre quelque chose en s'identifiant à un idiome différent de celui dans lequel le compositeur a pensé.

Quoi qu'il en soit, Lully aima mieux exercer le privilége exclusif de la musique, jouir, et même abuser, de l'extrême faveur de Louis Quatorze, que de se tenir au courant des progrès que faisait la mélodie chez les Italiens. L'art n'avança donc point chez nous : une des preuves qu'on en peut citer, c'est qu'en 1705 on publia une seconde édition d'un livre assez volumineux (2), sur la comparaison de la musique Italienne et de la musique

(1) On s'aperçut, dans la maison de M.^{lle} de Montpensier où il était attaché aux cuisines, que le jeune Florentin avait des dispositions heureuses pour le violon ; la princesse lui fit donner un maître : il le devint bientôt à son tour, et ce genre de succès développa son génie.

(2) Cet ouvrage est d'un M. de Freneuse.

Française,

Française, dans lequel on donne hautement la préférence à cette dernière.

La musique est le langage de l'opéra; mais, ainsi que la langue Française, il a beaucoup varié. Il s'est épuré sous Lully, a pris de la vigueur sous Rameau ; est devenu magnifique, terrible, pathétique, tendre ou gracieux, sous Gluck, Piccini, Sacchini, Monsigny, Grétry : mais il a éprouvé aussi ses intervalles de faiblesse et ses crises de corruption.

La musique offre trois époques très-marquées, sur notre grand théâtre lyrique. La première commence en 1672, à la représentation du premier ouvrage de Lully (1). *Première époque (Lully).*

La seconde époque est celle de Rameau; elle commence en 1733 (2). La musique nerveuse de ce compositeur, son harmonie mâle, contrastaient avec celles de Lully, auxquelles les oreilles, et sur-tout les exécutans, étaient habitués. Le public eut quelque peine à changer de goût ; les sujets attachés au théâtre en eurent bien davantage à s'habituer à une exécution qui exigeait d'eux plus d'étude et de science. Il y eut donc le parti de la musique de Lully contre celle de Rameau; mais les partisans de la première le furent bientôt de la seconde, sans être ni injustes ni ingrats. Cet exemple de modération n'a point été assez imité depuis. *Deuxième époque (Rameau).*

Quand on eut épuisé les meilleurs opéras de ces deux célèbres musiciens, la scène lyrique resta long-temps dans un état de défaillance. Colasse, Destouches, Marais,

(1) *Les Fêtes de l'Amour et de Bacchus,* opéra pastoral en trois actes.
(2) Représentation d'*Hippolyte et Aricie,* opéra en cinq actes, premier ouvrage de Rameau.

Beaux-Arts. Ff

Desmarets, Mouret, Mondonville, Rebel et Francœur, furent faibles et décolorés. L'Académie royale de musique se traîna environ trente ans, appuyée sur l'opéra de *Castor et Pollux* de Rameau, qu'on ne donnait que de loin en loin, afin de ne pas épuiser l'unique ressource qui restait à ce théâtre.

Cependant il survint un secours assez important en 1766; ce fut l'*Aline* de Sedaine et de Monsigny, qui eut soixante représentations de suite et plusieurs reprises. La coupe et la fraîcheur de la musique de cet opéra parurent aux amateurs les plus clairvoyans l'avant-coureur d'une révolution lyrique.

<small>Première influence de la musique Italienne. 1752.</small>

Dans le temps même où Rameau brillait de tout son éclat, une troupe de saltimbanques Italiens, composée de trois ou quatre acteurs médiocres, de ces pauvres virtuoses ambulans qui parcouraient les petites villes de l'Italie, avec cinq ou six partitions d'intermèdes, à deux, trois ou quatre voix, vint à Paris, et réussit à se faire entendre sur le théâtre de l'Académie royale, à côté des grands et bruyans ouvrages de Rameau et des compositeurs ses contemporains. Cette troupe eut l'adresse ou le bonheur de donner d'abord *la Serva padrona* de Pergolèse (1).

Ce compositeur était déjà connu en France par son *Stabat*, qui avait fait beaucoup d'impression. La mélodie et l'expression qu'il avait mises dans *la Serva padrona*, parurent avoir au moins autant de charme et de naturel. Ces bouffons eurent un succès prodigieux. L'enthousiasme qu'ils excitèrent fut général, et les philosophes, très-répandus dans

(1) Cette pièce fut représentée le 1.er août 1752.

le grand monde, se déclarèrent pour la musique Italienne. J. J. Rousseau, lié alors avec ces philosophes, fut un de ceux qui exprimèrent le plus fortement leur admiration. Il écrivit la fameuse lettre sur la musique Française, qui lui attira la haine de tous les musiciens Français. Les directeurs de l'Opéra, compositeurs eux-mêmes, sentirent combien cette comparaison leur était désavantageuse : l'intérêt du théâtre qu'ils administraient fut sacrifié à leur intérêt personnel, et les bouffons furent renvoyés.

Mais l'impression était faite. *La Serva padrona* fut traduite en français et ajustée sur la musique de Pergolèse; quoique cette musique y fût souvent dénaturée pour la mélodie et l'expression, quoique le traducteur y eût mêlé maladroitement des airs faits par d'autres compositeurs et d'un style disparate, *la Servante maîtresse*, exécutée avec beaucoup de finesse et de grâce sur le théâtre qu'on nommait *Italien*, et qui possédait déjà quelques chanteurs, réussit complétement (1).

Depuis, on étudia mieux le style Italien, et l'on s'en rapprocha davantage. Philidor, qui, dès l'âge de dix à onze ans, avait composé un motet à grands chœurs, qui fut

(1) Dans le même temps, un spectacle qui se nommait *Opéra comique*, et qui n'existait qu'aux foires Saint-Germain et Saint-Laurent, à Paris (c'est-à-dire, qui durait environ trois mois par année), ce spectacle, faible et persécuté dès ses commencemens, était parvenu néanmoins à jouer de petites comédies mêlées de couplets en vaudevilles, ou d'airs anciens. Il hasarda de ces mêmes comédies avec de la musique nouvelle, faite, disait-on, à l'imitation de celle des bouffons Italiens. La première pièce de ce genre était intitulée *les Troqueurs*. Le compositeur y avait mis plus de mouvement que dans la musique sérieuse; mais les formes Françaises y étaient conservées. Quoiqu'imparfaite, cette imitation était une preuve de la faveur que prenait la musique Italienne.

exécuté à la chapelle du Roi; Philidor, profond harmoniste comme Rameau, fit le premier, pour ce petit théâtre, de la musique vraiment modelée sur celle d'Italie. Ensuite Monsigny, qui n'imita personne, mais à qui un goût naturel, exquis, perfectionné par ce qu'il avait entendu de bon, avait tenu lieu d'études profondes, donna ses charmans ouvrages qu'on entend toujours avec plaisir.

Mais ce fut Duni qui détermina sur le théâtre Italien le style de cette musique, en l'appropriant à la langue Française. On commença dès-lors à douter du terrible anathème de J. J. Rousseau, portant « que les Français » n'auraient jamais de musique, ou que s'ils en avaient » une un jour, ce serait tant pis pour eux. »

Mais le changement se bornait au genre comique et au petit théâtre où il s'était opéré. Sur le grand théâtre lyrique, régnait toujours exclusivement ce chant langoureux qui constituait l'ancienne musique Française. Ce n'est pas qu'on n'en sentît et la froideur et la monotonie. Le théâtre aurait été désert, si la forme des opéras n'avait pas amené des ballets ou divertissemens. La danse, portée déjà à un haut degré de perfection, faisait supporter l'ennui des poëmes et du chant. Il n'y avait point d'affluence à ce spectacle, mais on ne l'abandonnait pas; et, le trésor public comblant sans cesse le *déficit* entre la recette et la dépense, on continua d'aller voir les ballets et la pompe théâtrale. Il aurait seulement fallu changer le nom d'*Académie royale de musique* en celui d'*Académie de danse et de décorations.*

On essaya cependant de rendre le chant digne de la danse, et de faire dans la mélodie sérieuse le changement

MUSIQUE.

qui avait tant de succès dans le genre comique. Le même Philidor l'entreprit. Il avait, le premier, imité le style des Italiens, dans la distribution des parties d'orchestre ; il avait également emprunté les formes de leur mélodie, pour les appliquer, le mieux qu'il lui fut possible, à la langue Française ; dans l'opéra de *Tom-Jones*, il s'était montré capable d'élever son style jusqu'à la dignité du genre pathétique du grand opéra : il crut pouvoir entreprendre davantage, et tenta d'effectuer à ce théâtre la révolution desirée. Malheureusement, le poëme qu'il choisit *(Ernelinde)* était écrit par un homme qu'on s'était plu à couvrir de ridicule (Poinsinet). Une entreprise aussi audacieuse que celle de réformer la musique lyrique, aurait exigé le concours de deux noms imposans. D'ailleurs, toute espèce de réforme contrarie des habitudes, blesse un grand nombre d'intérêts, et devient une cause féconde en détracteurs et en ennemis.

Sedaine changea plutôt la pièce qu'il ne la rendit meilleure, de sorte qu'elle eut peu de succès. Il est vrai que le récitatif en était dur ; mais elle réussit, six ans après, lorsqu'elle fut remise avec d'heureux changemens sous le titre de *Sandomire*. Au reste, quoique cette tentative ne parût point avoir d'influence sensible, elle agit pourtant, et bientôt deux autres compositeurs vinrent l'appuyer. Ce furent Gossec et Grétry, qui donnèrent, en 1773, à l'occasion du mariage du comte d'Artois, deux opéras qui tendaient au même but que celui de Philidor ; c'étaient *Sabinus*, en cinq actes, et *Céphale et Procris*, en trois. L'un et l'autre réussirent à la cour et à Paris. Ce triple effort excita une première guerre musicale fort animée. Les journaux, les cafés, les foyers des spectacles et les salons

BEAUX-ARTS.

furent les champs de bataille où il s'agissait de décider entre la musique de Lully et de Rameau et celle des novateurs (1).

Mais dès-lors la direction de l'Opéra savait que de nouveaux brandons se préparaient, et que c'était Gluck qui devait les allumer.

Troisième époque (Gluck, 1772). En effet, les tentatives de Philidor, de Gossec, de Monsigny, de Grétry, et la sensation produite par la troupe Italienne, avaient suffi pour ébranler l'ancien système Français et pour causer de la fermentation; mais le torrent qui devait le renverser avec impétuosité, se formait en Allemagne, dès 1772 : une lettre souscrite de Vienne, adressée à l'un des directeurs de l'Opéra de Paris, et insérée dans le Mercure de France (2), demandait qu'on

(1) Philidor a donné trois grands opéras; savoir, *Ernelinde*, *Persée*, *Thémistocle*.

M. Gossec composa *Sabinus* et *Thésée*, tragédies lyriques; ensuite le drame de *Rosine*, le ballet héroïque de *Philémon et Baucis*, deux pastorales, *Alexis et Daphné*, et *la Fête de village*. Il a fait depuis les chœurs de l'*Athalie* de Racine, qui furent entendus sur les théâtres de Fontainebleau et de Versailles, en 1785 et 1786; et douze fois de suite à Paris, en mai et juin 1789, sur les théâtres Français et Italien.

Les grands opéras de Grétry sont *Céphale et Procris* (1773), *Andromaque* (1780); il a donné ensuite plusieurs opéras-ballets, ou comédies, *Colinette à la cour* (1782), *l'Embarras des richesses* (1782), *la Caravane* (1783), *Panurge* (1785), *Amphitryon* (1786), *Anacréon chez Polycrate* (1797).

(2) La lettre est datée du 1.er août 1772, et se trouve dans un Mercure du mois d'octobre de la même année. On y annonce, sans détour, qu'après avoir composé quarante opéras Italiens qui avaient eu le plus grand succès, Gluck « s'était convaincu,
» par de profondes méditations sur
» son art, que les Italiens s'étaient
» écartés de la véritable route, dans
» leurs compositions théâtrales; que
» le genre Français était le véritable
» genre dramatique musical; que s'il
» n'était pas parvenu jusqu'ici à sa
» perfection, c'était moins aux talens
» des musiciens Français, vraiment
» estimables, qu'il fallait s'en prendre,
» qu'aux auteurs des poëmes, qui, ne

exécutât, sur le grand théâtre lyrique Français, l'*Iphigénie en Aulide* de Gluck, qu'on avait déjà entendue dans la capitale de l'Autriche.

Mais ce fut à Parme, dont la cour et les goûts étaient presque Français, que Gluck fit l'essai de son système de musique dramatique. Quelques philosophes, entre autres Arteaga et le comte Algarotti, y provoquaient cette révolution, et entraînaient ceux qui donnent plus d'empire au raisonnement qu'à l'habitude; mais, en général, le reste de l'Italie résista. L'harmonie du compositeur Allemand, exécutée sous sa direction, avec plus de vigueur que d'agrément, sembla un peu rude pour les oreilles délicates des Italiens, et ne put pas prévaloir sur leur goût inné pour une mélodie gracieuse.

Ce que l'instinct musical d'Italie refusait, Gluck espéra le faire adopter en France, où l'on était au contraire bien plus sensible à l'art dramatique qu'à la mélodie. Il y fut appelé par la dernière Reine, alors Dauphine, à laquelle il avait enseigné la musique, et qui lui accorda toute sa protection. Comme cette princesse était fort aimée, ce fut auprès du public une recommandation très-puissante. Les philosophes et les gens de lettres, qui appelaient à grands cris un meilleur système lyrique, se déclarèrent en sa faveur : il n'est pas jusqu'à l'auteur du poëme de son

Arrivée de Gluck.
1774.

» connaissant point la portée de l'art » musical, avaient, dans leurs com- » positions, préféré l'esprit au senti- » ment, la galanterie aux passions, la » douceur et le coloris de la versifica- » tion au pathétique de style et de » situation..... que Gluck était in- » digné contre les assertions hardies » de ceux qui ont osé calomnier la » langue Française, en soutenant » qu'elle n'était pas susceptible de se » prêter à la grande composition mu- » sicale, &c. »

premier opéra Français *(Iphigénie en Aulide)*, qui, étant un homme de qualité (1), ne devînt un patron.

A tous ces avantages Gluck en réunissait d'autres qui lui étaient personnels. Les formes de Philidor, ses habitudes de familiarité avec les acteurs, pouvaient bien en obtenir quelque complaisance, mais s'opposaient à ce qu'il s'en fît obéir : Gluck, au contraire, avec son accent étranger, le ton naturellement brusque, sa taille haute, sa figure expressive, la considération et la haute protection dont il jouissait, sut imposer d'abord à tout l'Opéra une docilité que personne n'aurait pu obtenir ni même osé espérer.

Il obligea les chanteurs des chœurs, jusqu'alors rangés symétriquement sur deux lignes parallèles, à se mettre en mouvement et à sembler prendre part à l'action dramatique. On aimait à le voir à ses répétitions, qui attiraient une grande affluence, commander avec empire à tous les exécutans, comme à ses sujets, et animer du feu dont il brûlait lui-même, les acteurs, les choristes et l'orchestre. Un génie aussi puissant, secondé de tant de moyens, et de plus, aussi favorisé par les circonstances, ne pouvait pas manquer d'opérer une révolution. Elle fut rapide et ardente.

Outre son *Iphigénie en Aulide,* Gluck avait composé à Parme l'opéra d'*Orphée* sur des paroles Italiennes de son poëte Calsabigi. Il y fit substituer, sous ses yeux, des paroles Françaises, et la musique conserva une grande partie de la grâce inspirée sans doute par la langue originale.

(1) Le bailli du Rollet.

Armide,

MUSIQUE.

Armide, Alceste, Iphigénie en Tauride, Écho et Narcisse, se succédèrent en moins de cinq ans.

Mais si Gluck rendit à tous les acteurs un service réel sous le rapport de l'action théâtrale, si les choristes, qu'on avait accusés d'être jusqu'alors de langoureux automates, furent métamorphosés par lui en personnages dramatiques, il fut loin de les perfectionner de même les uns et les autres, sous le rapport du chant. Né avec une grande énergie, il n'exigeait, dans la représentation de ses ouvrages, que du feu, de la vigueur ; et c'est peut-être à lui qu'on doit cette action souvent exagérée, ces cris, ces tons heurtés et saccadés, qui se sont malheureusement perpétués jusqu'à nous, parce que le plus grand nombre des spectateurs, ne cherchant au théâtre que des émotions fortes, s'accoutume à l'exagération, et la propage par ses applaudissemens.

Nous avons dit que la Dauphine avait appelé et protégé Gluck : la dernière favorite de Louis Quinze, au lieu de voiler un crédit dont la cause était odieuse à la nation, osait le faire éclater, jusqu'à entreprendre de mortifier cette princesse dans le compositeur qu'elle favorisait. Espérant donner à Gluck un rival capable de balancer ou même de ternir sa gloire, elle obtint du Roi de Naples qu'il cédât, pendant quelques années, son maître de chapelle. Cette intrigue eut un résultat heureux, car elle nous donna Piccini.

(Piccini)
1776.

Il était encore à Naples, qu'on lui formait un parti à Paris, et qu'on menaçait d'avance la *musica bruta* du chevalier Allemand d'une prochaine éclipse. Piccini, aussi ignorant des hostilités auxquelles on le destinait, qu'incapable

d'un rôle odieux, ne chercha qu'à bien faire : il prit le temps d'étudier la langue Française, la poétique de notre théâtre et tous les moyens d'exécution. Il fut heureusement dirigé par l'un des hommes de lettres les plus distingués du siècle (Marmontel), qui lui arrangea le poëme de *Roland* dans les formes convenables à un compositeur Italien : cet ouvrage fut joué en 1778, et obtint un grand succès, qu'il méritait, pour des morceaux d'une mélodie ravissante, quoiqu'un peu longs.

Ce fut alors que l'explosion éclata. Trois partis se montrèrent : celui de Rameau et ceux bien plus forts des deux célèbres étrangers. La musique Allemande et la musique Italienne eurent chacune leur bannière, leur phalange belliqueuse et leurs chefs. On se donna des noms de secte, ce qui n'est pas la moins habile manière de commencer des hostilités. Les *Piccinistes* réclamaient la supériorité, pour toute la grâce de mélodie abondamment répandue sur les rôles d'Angélique et de Médor, ainsi que dans les divertissemens et les parties d'orchestre. Les *Gluckistes* critiquaient, non sans raison, le récitatif en général, et la faiblesse du rôle de Roland, dont les fureurs même étaient de peu d'effet. Ils y opposèrent ensuite les fureurs d'Achille dans l'*Iphigénie en Aulide* du chevalier, où elles en produisaient un très-grand et généralement applaudi, quoique fort bruyantes. D'un côté, les succès d'*Atys*, ou du moins de quelques morceaux délicieux et inimitables, et sur-tout de *Didon*, chef-d'œuvre de Piccini, fournirent des palmes à ses partisans, tandis que le peu de réussite de *Diane et Endymion*, d'*Iphigénie en Tauride* et de *Pénélope*, du même Piccini, donnait des armes au parti adverse. Enfin,

après une année, au moins, de disputes vives, de critiques, de discussions imprimées, d'éloges, de pamphlets satiriques, l'effervescence s'apaisa un peu ; mais il fallut plus de deux ans pour la calmer tout-à-fait. Il en est resté quelques écrits intéressans, faits par des gens de lettres qui avaient non-seulement le sentiment de la musique, mais même des connaissances positives dans ce bel art. On ne peut pas nier aussi que cette fermentation n'ait contribué à développer en France le goût et le sentiment de la musique. La vieille manière Française fut étouffée dans ce choc, ou plutôt sous le triomphe d'un meilleur goût ; et à l'action si chaude entre l'école Allemande et l'école Italienne, a succédé l'action presque insensible du temps et de la raison, qui apprennent à n'être exclusif en rien, à reconnaître tout ce qui est beau, à payer d'abord franchement le tribut de l'admiration au génie, et à laisser à chacun la plus entière liberté de choisir pour soi ce qui plaît davantage.

Le système dramatique introduit par Gluck, pour la forme des poëmes, est resté, et les compositeurs l'ont suivi, à quelque école, à quelque goût, qu'ils aient appartenu. La chaleur et le mouvement que Gluck avait établis dans l'exécution, se sont aussi à-peu-près conservés : malheureusement la mauvaise manière de chanter n'a point été répudiée.

Sacchini survint comme pour offrir une occasion de transiger : le moment était favorable, car chaque parti sentait qu'il avait été trop loin. Mais Sacchini eut pour lui-même bien des dégoûts à éprouver : son pénible début à Paris prouverait seul qu'on ne peut point traiter

(Sacchini)
1782.

de l'histoire des arts, sans y faire entrer les causes morales qui agissent sur eux.

Sacchini avait contracté l'engagement de faire trois opéras, pour le prix de 10,000 francs chaque, avec la réserve de la propriété de ses partitions. Il crut qu'il en était en France comme ailleurs, sur-tout comme en Italie, où la musique seule est jugée, et il accepta le premier poëme qui lui fut présenté ; c'était *Renaud*, ouvrage d'un homme inconnu (M. Lebœuf) : le poëme n'était pas dénué d'intérêt ; mais le style en était très-faible.

Les partisans de Gluck, quoique les plus nombreux, ne regardaient pas leurs adversaires comme assez vaincus : on dit qu'ils craignirent qu'un homme de la même école que Piccini n'eût de grands succès, et qu'un nouveau poids mis dans la balance ne donnât l'avantage à la musique Italienne ; ils tâchèrent donc d'empêcher la représentation du premier opéra de Sacchini. L'administration du théâtre et les acteurs influens leur étaient dévoués. A la première répétition, faite au moins avec négligence, la musique ne parut faire aucun plaisir. On partagea le non-succès présumé entre la faiblesse du poëme et la musique, qui n'offrait pas, disait-on, des beautés assez saillantes pour racheter les défauts du premier, et l'on proposa au compositeur de lui donner les 10,000 francs convenus, de lui laisser son ouvrage, et de payer ses frais de voyage, y compris ceux de retour, c'est-à-dire, de le renvoyer. Sacchini, piqué, répondit qu'il était prêt à repartir sur-le-champ, mais qu'il n'aurait pas quitté Londres pour faire un seul opéra à Paris ; et il demanda les 30,000 fr. pour lesquels il avait souscrit un engagement qui lui avait

fait sacrifier d'autres avantages. L'administration de l'Opéra y consentait, et l'affaire allait se terminer ainsi, lorsque les amis de l'école Italienne crièrent à l'injustice, à l'outrage, et prétendirent que ce serait une honte pour la France de faire une pareille insulte à Sacchini, dont la réputation était déjà Européenne.

On eut égard à ces plaintes : mais l'administration du théâtre était si persuadée de la médiocrité de *Renaud*, qu'elle mit elle-même de l'empressement à le donner, afin que la chute justifiât le parti qu'elle avait voulu prendre. Cet opéra fut donc joué en 1783 : il obtint un très-grand succès, contre l'opinion générale qu'on en avait suggérée.

On essaya d'un autre moyen contre l'école Italienne ; ce fut d'opposer Sacchini à Piccini, et de les brouiller. Mais il faut dire à la louange des trois compositeurs qui figurent dans cette espèce d'assaut, qu'ils restèrent à la hauteur de leur génie : persuadés qu'ils avaient tous droit à la gloire, ils eurent de l'émulation sans basse jalousie, et ne se souillèrent d'aucun procédé honteux. C'est un exemple utile à citer.

Des cinq opéras composés par Sacchini, et qui réussirent tous, il n'a joui que du succès de *Renaud*, de *Chimène* et de *Dardanus* : son chef-d'œuvre (*Œdipe à Colone*), qui est un des chefs-d'œuvre de l'art, un parfait modèle de l'union de la musique à la tragédie, ne fut joué à l'Opéra qu'après la mort du compositeur, vers la fin de 1786. Il est vrai qu'on l'avait donné à Fontainebleau, et même fort à propos; car ceux qui n'avaient adopté Sacchini que pour l'opposer à Piccini, commençaient à quitter les étendards de leur favori de circonstance : ils furent

ramenés au sentiment universel de l'admiration par ce divin ouvrage (1).

(Saliéri)
1784, 1787.

Saliéri termine cette brillante époque par deux beaux opéras, *les Danaïdes* et *Tarare*. Tel fut l'âge d'or de l'opéra Français.

L'histoire de la musique dramatique en France, seulement depuis 1774 jusqu'en 1787, est, comme l'on voit, compliquée de beaucoup d'intérêts divers. Nous ne la continuerons point sur le même plan depuis 1789, parce que nous craindrions de ne pas mériter toujours l'attention : toutes les causes qui peuvent contrarier les progrès des arts, ne sont pas dignes d'être consignées dans un travail de la nature de celui que nous plaçons sous les yeux de votre Majesté.

Mais il est aisé de juger, par ce qui précède, des obstacles qui se sont opposés aux progrès de la musique lyrique en France : il n'a pas suffi de pouvoir rassembler trois ou quatre beaux génies qui présentent la plus grande puissance d'harmonie et d'expression qu'on puisse entendre, et la mélodie la plus gracieuse, la plus douce, et la musique la plus vraie, la plus pathétique. Combien peu s'en est-il fallu que Sacchini n'ait point composé d'opéras Français ! Combien de circonstances, difficiles à rencontrer, n'a-t-il pas fallu trouver réunies, pour que Gluck et Piccini aient illustré notre théâtre lyrique ! Et que n'a-t-on pas fait pour empoisonner dans leur source les plaisirs que ces célèbres compositeurs nous ont prodigués ! D'ailleurs, quand on voyait déployer plus d'intrigues et de moyens pour faire

(1) *Évelina*, qui n'était pas entièrement terminée à la mort de Sacchini, fut jouée l'année suivante avec succès.

réussir ou tomber un opéra, que pour des intérêts politiques, n'était-ce pas la preuve que rien n'était plus à sa place, ni les hommes ni les choses? Quand l'autorité agissait dans les matières qu'il faut laisser à l'indépendance du goût; quand on tranchait, lorsqu'il ne fallait qu'observer; quand le public s'agitait, au lieu de jouir, et sur-tout quand on était injuste envers le génie et les grands talens, le désordre devait se mettre dans l'art et dans les idées qu'on s'en faisait. L'opinion publique, en matière de goût, a besoin de se former elle-même, et avec maturité : si on la violente, elle se révolte ou se fausse, et l'on n'a bientôt plus de guide pour se diriger, de flambeau pour s'éclairer; alors s'établit une lutte de petits intérêts et de petites passions entre les artistes; chacun cherche à s'étayer de protecteurs, de partisans dont on engage la vanité; on tâche de mettre des noms, des autorités, à la place du talent, et les arts n'ont plus de conscience.

Afin de ne pas interrompre l'aperçu des progrès de la musique sur la grande scène lyrique, et de la révolution qui s'y est opérée, nous avons laissé en arrière le changement qui s'était effectué bien plus facilement sur le théâtre Italien, appelé maintenant l'*Opéra comique*. Pour faire connaître comment cette régénération fut entièrement consolidée, nous remonterons à l'époque du grand succès de *la Colonie*, par Sacchini (en 1775). Ce succès avait donné aux amateurs des théâtres lyriques la plus favorable opinion de ce charmant compositeur, et avait ranimé le goût de l'école Italienne. Des opéras Français auxquels on avait appliqué de la musique de Sacchini et de divers maîtres Italiens, réussirent, et allaient propager le goût de la musique

Opéra comique.
1775.

d'Italie, lorsqu'un changement de système dans l'administration de l'Opéra y mit obstacle.

Le Gouvernement voulait favoriser par tous les moyens les changemens qui avaient commencé à s'introduire dans la forme poétique et dans le style musical de l'opéra sérieux. Soit qu'on sentît que les directeurs de l'Opéra, accoutumés à leur ancienne manière, pourraient ne pas se prêter avec assez de bonne foi à l'établissement d'une autre, soit qu'ils y répugnassent ouvertement, ils furent remplacés par un homme actif et intelligent, qui a reparu depuis à la tête de la même administration (1) : il n'avait pas l'inconvénient d'être partie intéressée, comme les directeurs qu'il remplaçait ; car il était à-peu-près inconnu dans les arts. Il commença par faire interdire à tout autre théâtre que le sien la faculté de représenter des opéras Italiens, même en traduction. Ainsi *l'Olympiade* de Métastase, traduite et arrangée sur de la musique de Sacchini, et dont plusieurs répétitions avaient été faites, fut arrêtée pendant un an. Ensuite on força le théâtre Italien de retrancher les chœurs, parce qu'ils violaient le privilége de l'Opéra. C'était précisément ces chœurs qui avaient enthousiasmé les amateurs de la musique Italienne. Les parodies des *Deux Comtesses*, de *la Frescatana*, du *Barbier de Séville*, furent proscrites de même, mais furent gravées et jouées en province. En interdisant la musique Italienne aux autres théâtres, celui de l'Opéra eut le mérite d'en faire entendre. Il appela (en 1779) une troupe de bouffons qui, sans être bonne, fit connaître quelques bons ouvrages de l'école d'Italie, et en entretint le goût.

(1) M. Devismes.

Trois